北野圭介
Keisuke Kitano
……… 編

現代芸術の語り方

ポスト・アートセオリーズ

Post-Art Theories

人文書院

ポスト・アートセオリーズ——現代芸術の語り方

はじめに

この本は、現代芸術をめぐる語り方（セオリーズ）について扱う。

こんにち、現代芸術をかたちづくる光景には、どうにもこうにも立ち竦むしかない、学生たちとそんな話ばかりしている。じっさい、「現代芸術」として指し示されている作品群の前にたたずむとき、その解らなさ加減はただごとではない。筆者だけだろうか。いや、多くの読者もそう感じているのではないだろうか。「近頃の絵は解らない、という言葉を実によく聞く」と二〇世紀日本の知の巨人、批評家小林秀雄が書き付けたのはよく知られているところかもしれないが、それから半世紀以上経ち、解らなさ加減はいっそう増したといわざるをえない。まずはそこを出発点としたい。

そんな、現代芸術の解らなさ加減に対する、わたしたちの戸惑いや狼狽（うろた）えは、ふだんの言葉遣いにも滲（にじ）んでいる。二一世紀を生きるわたしたちは、「芸術」と「アート」という、一見すると同じ意味合いにみえる、ふたつの言葉を折々に使うようになってきている。それほど意識しないままに上手に使い分けているようでさえある。思うに、いつの頃から、「芸術」という語に加えて、「アート」という語が辺りを飛び交うようになったのだろう。心もとないばかりだ。そうした日常感覚に省（かえり）みると、アート／芸

術をかたちづくる光景の解らなさ加減は、さらに激しくなるばかりである。かろうじて手繰り寄せることができるのは、漢字、ひらがな、カタカナが入り乱れる日本の言葉の切れ端の些細な変化が、ときとして示唆的な指針を与えてくれることもあるのではないかというおぼつかない感触だけだろう。

もちろん、ここで「アート」という語のどこか軽やかな気配をうとんじて、「芸術」という語がまとっていたおごそかな調子へのノスタルジーに特段の注意を寄せたいわけではない。逆に、絵画や彫刻を中心にしたいわゆる狭い意味での「美術（fine arts, beaux arts）」にこだわることなく、いま街中を活気よく彩る「クリエイティブ」なものづくり全般を「アート」という語に託して言祝ぎたいわけでもない。どちらの身振りは、ちょっと手を伸ばせばとどく手軽な仕方で、解らなさ加減を宥（なだ）めるものでしかない、そう直感するからである。とにもかくにも、わたしたちの目の前の光景に、「芸術」という語と「アート」という語が入り乱れ、混ざり合い、ときとして反目し合うさまに、しっかり向き合うこと、それしかないのではないか。

それを、なかば映晦であるように聞こえてしまうことを覚悟で、一気に「ポストアート」の状況と括ってみたいというのが、本書の企みである。「アート」としているのは、いうまでもなく、それが指し示しているからだが、加えて、そうした世界が少なからず混沌としており、その度合いは、かつてであればもっぱら謳われていた「芸術」という語がほどよく収まっていた範疇をはるかに越える拡がりをもっていることに自覚的でありたいからだ。そこに「ポスト」という接頭辞を付しているのは、それを芸術と呼ぼうがアートと呼ぼうが、第Ⅰ部で詳しく見ていくように、二〇世紀後半、造形表現をめぐる世界になにがしかの大きな分水嶺のようなものがあったと当の世界に住むひとびとが考えはじめたことを重く受けとめたいと考えるからである。

8

筆者個人の話になるが、二〇代後半にニューヨークに遊学し、さる研究者のもとで修行を積むという幸運に浴することができた。(1)「映画研究者」というタイトルが付されることもあるが、そのような呼び名で解するならばまったくもって的外れになる類いの人だった。アートシーンを牽引するジャーナル『オクトーバー』の創刊からの編集者でもあり、しかも編集仲間であった当代きっての美術批評家ロザリンド・クラウスがその名を確立した一連の初期著作でその恩恵を常に記していた人、アネット・マイケルソン（一九二二─二〇一八）である。加えてさらに、第I部でもう少し詳しくみることになるが、一九七〇年代前後に、狭い意味での芸術ないし美術に収まりきらないネットワークの中で自らの考えを練り上げていくことを、まさに体現したような人物であったろう。ポストミニマリストの芸術家ロバート・モリスにもっとも近かった批評家であり、舞台作家であるリチャード・シェクナーやロバート・ウィルソンとの親交も厚かったろう。フレドリック・ジェイムソンが絶賛したという景色が窓からのぞめる、ソーホー地区にある彼女のアパートメントに足を運んだ回数はゆうに一〇〇を越える。『クリティカル・インクワイアリー』の編集者W・J・T・ミッチェルや、分析哲学者のノエル・キャロル、バタイユ研究者のアラン・ヴァイス、ロシア文学者のミハイル・ヤンポリスキーらとのそこでなされた会食はいまもまぶたにすぐ浮かぶ。歩いて数分のところにある、日本思想史研究者のハリー・ハルトゥニアンの居宅を一緒に訪れたこともあった。そういえば、彼女と東京を訪れたときには、大島渚監督と一緒に三人で夕食を共にもした。彼らと華やかに談論に興じるマイケルソンの姿に驚嘆しつつ、自分はとい

（1）アネット・マイケルソンの履歴の一端は、ニューヨークタイムズ紙の追悼記事で知ることができる。https://www.nytimes.com/2018/09/18/obituaries/annette-michelson-dead.html。

えば隅っこで縮こまるばかりであったのはいまも不甲斐なさに胸がつまる。

もちろんのこと、「ポスト」という接頭辞が、その指し示すところが判然としないままにわんさかと世の中に氾濫したのが、それこそ二〇世紀後半からつづいている風景であり、その愚を繰り返すことに自覚がないわけではない。正直、いまさらながら用いるのは気がひけるところではあるのだが、それでもなお、判然としない現代芸術の光景をこそまず見定めておくことが狙いところではないかという。「ポスト」という語が氾濫していていることが混迷ぶりをいや増しにしつつも、とってかわる有効な概念を誰もこしらえていないというのが実際で、文句ばかりいっていてもはじまらないとも思う。そのうえ、現代芸術界隈では一時期、「芸術の終焉」論がまことに盛んだったのだ。

だが、「ポストアート」と銘打っているとはいえ、芸術の終わりを改めて説こうという意図はここには微塵もない。じっさい、芸術やアートと括られる実践がかつてないほどに溢れかえっている光景が手を伸ばせばとどく距離にある。そうした光景に己も加わらんとする多くの若い学生を前になにほどかの講義をしないといけない身としては、「芸術」は終わったが「アート」の時代になったなどと素朴なスローガンを掲げて呑気に構えているわけにもいかないのだ。強調して付け加えておけば、新しい実践に対して、いまなお多くの芸術の語りが生み出されているのもまた見据えておかなければならない事実だからである。周囲を見やると、混沌とも混迷とも漏らしたくなる造形表現の場に、あれやこれやの思考もまた熱量をもって巡らされている。

個人的なエピソードをもうひとつ示しておこう。ひとりの現代作家の図録の頁を繰っていたときだ。胸の鼓動が次第にはやくなっていくのを覚えながら、強烈な戸惑いに包まれてしまった。

10

畏友でもあるメディアアーティスト藤幡正樹に教えてもらって購入した、アーウィン・ワームという作家の作品図録だ。この作家についてはあちこちの展覧会の記録をみるかぎり出くわしていないはずはないのだが、不覚にも通り過ぎてしまっていたらしい。

頁を繰っていると、一幅の写真が映し出されていた。なんの変哲もない、縦横一メートルほどで厚みがない地味さがたちこめているものの、一見して奇矯なポーズをとるひとの写真の群れである。パフォーマンス・アートというには、なんらかのイベントが組織されたものとはおよそいえない。インスタレーション・アートというにも、なにがしかの空間的な設置の新味をみとめることもできない。むろんのこと、シュールレアリスムという言葉を持ち出すほどには怪しげなおぞましさは漂ってはいない。ダダのような破壊への意志も塗り込められているようにはみえない。

あえていえば、一頭の牛の断面図であったり天井から吊るされたピアノであったりと巧妙な戦略が競い合う現代アートの風景のなかにあって、インパクトのなさが際立つようなインパクトがそこには立ちこめている。あるいはまた、こういうこともある。二一世紀に入って、ギャラリーやコレクター、オー

図録をぱらぱらと眺めるにつけ、見ればみるほど、その不可解さは募るばかりだ。とりたてて異形というわけもなければ、かといってごく当たり前の日常の光景でもない、いうなればおよそとらえどころがない地味さがたちこめているものの、一見して奇矯なポーズをとるひとの写真の群れである。パフォーマンス・アートというには、なんらかのイベントが組織されたものとはおよそいえない。インスタレーション・アートというにも、なにがしかの空間的な設置の新味をみとめることもできない。むろんのこと、シュールレアリスムという言葉を持ち出すほどには怪しげなおぞましさは漂ってはいない。ダダのような破壊への意志も塗り込められているようにはみえない。

一幅の写真が映し出されていた。なんの変哲もない、縦横一メートルほどで厚みがない地味さがたちこめているものの、一見して奇矯なポーズをとるひとの写真の群れである。美術館のギャラリーと思しき空間の一角だ。傍らには、同じような格好をした、つまりは、黄色いバケツ（あるいは黒いバケツ）を被り、白いバケツに揃えた両足を突っ込んだ、だけれども、異なった服装――これらも普段着以上のなにものでもない――の男や女の写真もある。

は二〇センチほどの白い土台に、紺のスーツに明るいブルーのシャツの男が、黄色いバケツを頭に被り、また揃えた両足を少し幅の広い白いバケツに入れ、佇んでいる。

クション会社だけでなく、投資会社や機関投資家もまたプレイヤーになっていることも露わになってきていて、名のあるショーのオープニングは新世紀の社交界のパーティーさながらであるということもよく述べられるところだろう。では、ベネチア芸術祭はもちろん、多くの場で話題をさらう、ワームの作品群も、そうした、アートマーケットの体のよい駒のひとつなのだろうか。

他方、ワームの作品集を紐解くと、その周囲に誘い込まれている言葉の厚みには驚かされるばかりだ。日本でも大きく話題になった現代を代表する若き哲学者マルクス・ガブリエルが、また名うての企画展を催すことで知られているロンドンはサーペンタイン・ギャラリーのキュレーターであるハンス・ウルリッヒ・オブリストが、さらには前世紀末から芸術学あるいは美学にとどまらず世界の俊英が集まる拠点となっているドイツのカールスルーエ・アート・アンド・メディア・センター（Zentrum für Kunst und Medientechnologie in Karlsruhe——以下、ZKM）の館長ピーター・ヴァイブルが、長文の批評を寄せている。ショービジネスのような現代芸術マーケットの喧騒とはそれぞれにではあるが距離をとる現代の鬼才たちが、ワームをめぐり己の思考をめぐらせているのだ。彼らは、現代芸術への投機熱に加担しているのか、それとも距離を取ろうとしているのか。はたまた、そうした投機熱を視野に納めた、芸術批評の可能性を追求しているのだろうか。

ここで確認しておきたいことは次のことだ。芸術はもはや、芸術かどうか素人でも（下手をすると玄人でさえ）判断に苦労するほど混迷をきわめ、その内実を摑み取ることができないことになっている。けれども、と同時に、二一世紀のいまも、名だたる知性がそれについて語り、また多くのひとびとがそれを読み、芸術作品を愉しもうとし、また自らの制作活動に摂取しようとしている。それもまた事実だといういうことだ。混迷のなかでますます理解しがたいものが、その途方もない理解しがたさにもかかわらず、

12

もしかすると逆にそれがゆえか、多くの言葉、語り方を誘い込み、巻き込んでいるのだ。いや、芸術あるいはアートはいま現在、沸騰するがごとくに多彩な知性を誘惑する磁場となっているのだ。そのことにしっかりと驚いておくことが大切なのではないか。

しっかりと驚き、出来うるならば、こんにちの芸術／アートをめぐるこの状況に接する際の手がかりをいくばくかでも探っておきたい。そう願い、本書には「セオリーズ」という語が併せられることになっている。そうした語り方に注視し、それを自ら実践し、またその循環を見通すことは、もしかすると、わたしたちがいま生きる時代の諸相を照らし出すかもしれないとまで夢想する。

本書は三つの部分から構成される。第Ⅰ部は、「セオリーズ」という語を添えていることにもかかわるが、現代芸術をめぐる、こんにちのさまざまな語り方の主要なものをなんとか筋道の通った仕方でキュレートすることを試みるだろう。第Ⅱ部では、広い意味での現代芸術のいくつかの作品について、自らの語りを実践しておきたい。筆者がここ三〇年ほどのあいだに幸運にも自らの目、耳、そのほかの感覚器官で受けとめた経験をどうにか言葉にしようともがいてきた、たどたどしい足どりの記録にすぎないにせよ、だ。第Ⅰ部は、語り方について整理し論じるという具合なので一種の理論篇として、第Ⅱ部は自らが語ってみせるという具合なので一種の実践篇としてとらえていただいてもかまわない。とはいえ、第Ⅰ部についてはこんにちという視点から振り返りながら考察したので後出しジャンケンになっているのに比して、第Ⅱ部は同時代にいた者が目撃した記録というトーンが強く、その点でいえば、理論と実践のあいだに、方程式とその応用問題といったような具合の相関はない。むしろ、それらの間には、語りのさまざまな往還に自らをさらしてきたという時間の痕跡だけがある。こんにち、多くの語り

は、情報技術の発展もあって、国境を越えてスピード感をもって移動する。移動して、また変容を被り、また発される。そんな語り方の循環にからだをあずけて自身の思考と感性を陶冶していくのは昔からのことではあるとはいえ、その速度の増大は見過ごすことのできない時代のエレメントとなっている。第Ⅲ部においては、そうした、芸術の語りの、国境を越えた往還について畏友たちと討議することがかなった経験を採録する。

そうした全体構成において、第Ⅰ部、第Ⅱ部、第Ⅲ部が有機的に絡み合って、現代芸術の世界の有り様について、その一端を少しばかりでもなんとか照らしだしたいということだ。いささか野心的すぎるのではないかといわれれば、以下の頁に続く言葉に塗り込められているのは、まさしくそうした野心であるので、隠すところはない。

野心とまで書きつけ、野蛮さをも厭わない構えを隠さないのは、慎ましさを気取る余裕はみじんもないからである。ポストモダンが遠い後景に知りぞいたいま、なりふりなどかまっていられない。

何度目かのフィレンツェ・ウフィッツィ美術館だった。最後の建物で、『ヴァザーリ展』に出くわし、度肝を抜かれた。ルネッサンス期の芸術家の語り方を定着させた、あのヴァザーリの仕事を見直す企画であると聞き、いそいそと出かけたのだ。子どもだましではあるもののイタリア語講座に通いはじめ自堕落にもハマりかけていた（おフランスという言葉をもじっていうとおイタリアのような）欧州趣味が作動しかけていた矢先だったただろう。けれど、足を踏み入れるや否や、そんなものはこっぱみじんに吹っ飛んでいった。

回廊をくぐり展示を見渡していると、そこには、デジタル技術が縦横無尽に駆使されていた。プロジ

14

エクターが真上から床にイメージを映写し、彫刻や絵画は天井から吊るされ、ある部屋では壁一面に広げられたスクリーンで当の美術館の中庭を舞台にした古今東西の映画がめくるめく投影されていた。多彩な文字と多様なイメージが、ところ狭しと、しかも観る者に覆いかぶさってくるかのごとく、あるいは放り投げられてくるかのように迫ってくるのだ。芸術作品を鑑賞する場所というよりは、五感をフル回転させて、からだまるごとで体感する場として周到に設計されていたといえばいいか。ところどころでは、ヴァザーリの文書が切れ切れに貼り付けられ、そのいわんとするところが多方向に拡げられていくかのように頭脳を刺激もしただろう。芸術作品の輪郭はおろか、何を持って作品をかたちづくる素材（モノ）とみなすのか、いったいぜんたいメディウム／メディアとは何なのかなどといった問いの輪郭がゆらゆらと溶け出してしまっていったのだ。ヴァザーリさえ、こんな具合になっているのが、二一世紀なのだ。

慎ましさなど、かまってはいられない。

I

理論

1 「芸術の終焉」以降のアートの語り方

第Ⅰ部では、混沌とも映る現代芸術に対して、ときにその制作を支えたり、ときに刺激を与えたりする語り方を、筆者なりの仕方でキュレートすることを狙いとする。

かれこれ三〇年ほど欧米を中心に一〇〇や二〇〇では収まらない数の展覧会や芸術祭を訪れる機会に浴してきた。とはいえ、こんにちの芸術を前に、己の理解力が足りないのか、現代芸術の混沌ぶりのせいなのか、はたまた冷戦以後の時代状況そのものの混迷ぶりに翻弄されているのか、戸惑い、いや狼狽し、ため息を漏らすばかりであった。それもあってか、曲がりになりにではあるが、現代芸術論のあれやこれやを手にとって読みすすめてもきた。

「はじめに」でも触れたが、筆者はマイケルソンの傍らに遊学していた際、芸術実践あるいは広い意味でのアート実践に、自らのからだをもって向き合うこと、そして関係するテクストをあわせ読むこと、その面白さ、魅惑について叩き込まれたように思う。彼女のセミナーの内外で、マンハッタンやその近辺で開催されている企画展について、それに関わる文献について、考えるところを言葉にするよう求められることは少なくなかった。またカフェやバーで交わされる学生のあいだの談論にあっても、そうし

た話題が大きな割合を占めていた。私費留学でもあったので日々の暮らしの辛苦はなかなかで、その只中においては悔しくて涙がでることも少なくなかったが、いまとなっては、まさに恩寵と呼ぶしかない年月であったとここちよく思い返すことができる。

畢竟、遊学を終え帰国してからも、内外を問わずどこかへ出かけると美術館に足を運び、そして企画展の図録はもちろん、書籍コーナーに並ぶ文献や資料、さらには帰り道で立ち寄った街の本屋で本や雑誌をときに走り読みしたり、ときに買い求め自宅や宿に戻ってひとしきり眺めまわしたりするというのが習い性になってしまっている。職を得、収入が入ればなおさらのこと、それは強まっていった。

さきに筆者なりと書きつけた。堅苦しくいえば筆者は映像あるいはイメージに関わる研究者であり、ハードコアの芸術学者でもなければ美術史研究者でもなく、いわば曲がりなりに芸術を横目で、あるいは斜め目線でみてきたにすぎない。だが、そう書いているのは、書物にありがちな礼儀作法や謙虚さからのものではない。先走っていうと、筆者には、それなりに年月をかけ取り組んできた自身の研究対象、すなわち、映像あるいはイメージというものをどのように解するのかという問いがあるわけだが、こんにちにあっては、映像やイメージについてのとんがった思考を踏まえてこそ、現代芸術をめぐる状況に接近できるだろう、そういう気持ちがある。

現代芸術と映像なるものとの間のただならぬ関係は、単に筆者の印象だけで強弁しているわけではない。

あとで詳しくみていくことになるが、半世紀にわたって来るべき道筋を芸術界隈で照らしだす灯火のひとつになっている、時代を代表する哲学者アーサー・C・ダントーは、彼が拠点を置く合衆国はもと

20

より欧州やアジア諸国においても大きな反響を呼んだ論文で次のように言い切っていた。「一九世紀末と二〇世紀初頭において、物語映画をかたちづくる基本的な技法のすべてが出来上がったまさにそのとき、知覚経験の等価物を生み出すというアートの使命は、そうした目標を画家と彫刻家が無視しえないほどに放棄しはじめたという事実によって、彼ら彼女らの仕事から、映画術のそれへと軸足を移していった」（傍点引用者）のだと。ダントーの文章に触れた同時代の芸術関係者のあいだでは、鑑賞者であれ批評家であれ、ギャラリストであれ実践家であれ、以降、現代アートとは、映像の圏域と己を向き合わせながら、自らの行方を探ってきた、そういった向きがある。筆者はそれを重く受けとめている。

もう一言書き添えておこう。

本書は、前述のような個人的な事情もあって、前世紀の終わり二〇年ほどのジャーナル『オクトーバー』のポジショニングをひとつの合わせ鏡として見取り図が作成されている。あえていえば『オクトーバー』に辛口すぎる傾きをもっているかもしれないほどにである。とはいえ、だ。ポスト構造主義をアートシーンに導入したひとつの淵源としての『オクトーバー』が理論的語りを先鋭化しすぎたあと、アートシーンはそうした語りに疲れ、畢竟、理論との絡み合いよりは社会との実践的な関わりが浮上することになっただろう、ときになされるようなそんな括り方もわからなくはないが、そこまで素朴なことがいいたいわけではない。

理論なるものは一般にいっても、関連する現象をとりまとめて理念型なり法則なりを抽出するという

（1） アーサー・ダントー、「アートの終焉」（一九八四年）、『アートとは何か　芸術の存在論と目的論』佐藤一進訳、人文書院、二〇一八年所収、一九三頁、訳文は変更した。

恰好で単純に捉えられてもほとんどその働きを解することはできないだろう。現代の芸術理論にかぎっていえばなおさらのこと、与えられた作品群の特徴を整理し記述するといった平たい営為なのではなく、立体的な厚みをもって成立しているものが少なくない。また、そうしたものこそが歴史の時間を生き延びることになっている。「theories」を本書において「語り方」と訳出しているのは、そうした厚みの豊かさを活かすがためでもある。単純にあの芸術運動が終わったとか、このムーブメントは収束したと語る理論家の言葉ほど信用できないものはないのだ。いまも理論的な語り方は世界に溢れかえっている。しかも実践と絡み合い、さまざまな渦を生み出しているだろう。

他方、以下につづく文章は、語り方の厚みに分け入り、それらをキュレートすることを試みる。芸術に関する本だから「キュレーション」という語を都合よく流用したいという軽みもないわけでないが、それだけでもない。ここ四半世紀ほどのあいだ、この種の作業にあたっては、マッピングあるいは地図作成という言葉がしばしば用いられた。本書でも、つづく頁での企てをそう呼んでもかまわない。ではあるものの、マッピングという戦術は合衆国の批評家が一九八〇年代に提案したものだが、以来、世界中でさかんになされ、ひいては、すでに飽和状態となっているような印象もある。一九九〇年代半ば過ぎには、ほかでもない、まさに芸術批評においてマッピングという手法の問題点がはやくも指摘されることになってもいただろう。広く包み込んでマッピングするというのではなく、一定の狙いをもって、関係する諸作品を選び出し、狙う意図が効果的に伝わるように並べ、訪れる人たちがたどっていく動線をデザインし、考えているところを実働化するという手法をキュレーションと呼びうるなら、まさしくそうした手法で一冊の書物を書き上げたいという誘惑が筆者を摑まえたのだ。そんな手法

が書物において可能かどうか、効き目のあるものかどうかは読者の目に委ねるしかない。それでもだ。

なかばイロニカルなフィクションへの仮託のように挑んでみたいのだ。他方、キューレーターの顔が見えてしまうのはいかがなものかとも思いつつ、地に足のついた筆致を狙って、折々の箇所でキャプションがごとく個人的な経験やエピソードを散りばめてみた。また、頁の間を行き来しやすいように、ダイアグラムも多く織り込むことにした。格好をつけていえば、展覧会をときにぞろ歩くように眺め、ときにかけ抜けるように読み飛ばしたり、ときに立ち止まって凝視したり、あるいはまた細部に向けて批判も含めこだわってみたりとあれやこれやの表情で逍遥していただければと願う。

「ポストアート」という語り方

一九八四年、かなりインパクトのあるタイトルをもつ論文「芸術の終焉」が発表された。書き手は、合衆国において指折りの哲学者であり、それぱかりか教養層に多くの読者をもつ『ネイション』誌の著名な美術評論家でもあるアーサー・C・ダントーである。この論文は、アカデミズムの内外で広く物議を醸し、たいそう衆目を集めるところとなった。

平たい言葉で綴られているものの直ちには咀嚼しがたいその独特な文体は、さまざまな解釈を誘いこむ魅惑にも満ちている。じっさい、当の論文は二一世紀のいまにいたるまでひとびとを誘惑しつづけているだろう。活字の世界にとどまらず、アーティスト、また美術館やギャラリーに務めるひとびとも巻き込んで、たいそうな共振や反発を生み出しつづけてきたのだ。英語圏を越え、フランスやドイツを軸に欧州でも多くの反響を呼びもした。誤解をおそれずにいえば、芸術ないし美術に関心のあるもののなら一度は目を通す、いわば現代の古典となっているといってもいい。

ダントーのこの論文からはじめたい。というのも、まずもってその論立てに強い関心があるからだが、それよりもなによりも、いましがた述べたように、それが多くの衆目を集め、論議を呼び、芸術に関わる多くの業界で話題となったこと、いまもなりつづけているということ、がある。すなわち、この論文の軌道自体が、それが巻き込み、共振や反発を起こした同時代状況を映し出すひとつの鑑、すなわちパラダイム・モデルとなっているのだ。それが大きな理由だ。

そこには、少なからずややこしい事情もある。この論文は、芸術なるものの終焉を語っているにもかかわらず、そこで終焉しなかった、いや終焉どころかよりいっそう活況を呈することになっているとさえいえる芸術／アートのいま現在の状況にあっても読み続けられているからだ。芸術が終焉していないにもかかわらず、いや、そうであるからこそ、読まれ続けている「芸術の終焉」論なのである。

以下、そうした観点から、この論文がどのような軌道を描いたのかに関心の軸足が置かれ、そこから、現代芸術ないし現代アートをめぐるふたつの大きなテーマ系が導くことができることをまずは照らし出していきたい。それらふたつのテーマ系は、こんにちのアート界を理解する上で重要な羅針盤となっているからだ。であるので、ダントーのこの論文を狭い意味で学術的にどう解釈しうるかということが目指されているのではない。現代哲学のトップランナーの思想をつまびらかにする力量は筆者にはないし、ましてや、分析哲学の系譜に彼をどう位置づけるかというような作業は手にはある。(2) そうではなく、同時代における芸術をめぐる語り方の群れのなかで、それが知的営為の世界においてはいかなる効力を放ってきたのかに関心は絞られることになる。この論文が発せられる二年前の一九八二年、ダントーは『オクトーバー』の「映画本特集」に、現代思想の米国代表選手ともいえるフレドリック・ジェイムソ<ruby>フレンチ・セオリー<rt> </rt></ruby>ンや、ラカン派精神分析を駆使した美術批評家ジョアン・コプチェクなどとともに名を連ねているが、

24

彼の言葉がどれだけ広い知的コンテクストに置かれていたのかがうかがいしれるところだろう。

「芸術とは何か」という問いの深化

ダントーは、どういう意味合いで芸術は終わったと論じたのか？　まずは、教科書的な整理からみておこう。

ダントーは、芸術なるものの理解について代表的な語り方のふたつをあげ、それをなかば理論的になかば歴史的にみていく。模倣説と表現説である。大きくは、それらの語り方が歴史上、連続して立ち現れたという組み立てになっているからだ。

模倣説とは、簡単にいえば、芸術は世界（の断片）の似姿を実現していると説く考えだ。この場合、世界とは何なのかがややこしくなるものの（すなわち、神が創りたもうたと考えるにせよ、世界そのものが神であると考えるにせよ、などなど）、古代ギリシャからルネッサンス、さらには近代のはじめにいたるまで、概ね、人間における世界の体験の再現という方向が目指されたということだ。しかしながら、写真や映画というメディア技術の人類史への登場が、その道筋を一変させる。広く人口に膾炙するダントーの用語である「知覚的等価物」を実現するという営為は、テクノロジーによって代替せらるることになるの

（2）　芸術を論じる分析哲学の歴史上の位置づけについては、ロバート・ステッカー『分析美学入門』（森功次訳、勁草書房、二〇一三年）などを参照のこと。だが、ダントーの、とくに芸術をめぐる論述には、あまたの数の大陸系哲学者の名前が織り込まれているし、他方では、哲学界を越えて知的ジャーナリズム一般との間のやり取りさえ頻出する。その点を重視し、同時代の「語り方」をキュレートするという狙いをもつ本書のような視点からは、分析哲学系の議論のフレームの外側に踏み出すことになっている。

だ。結果、絵画そして彫刻という、近代において芸術の営為の柱となっていた造形美術は自らのアイデンティティを問い返すことになるだろう。そこで登場するのが、表現説である。これも簡単にいうと、そこでは作家の「感じていること」（外へ押し出されているもの）であると考える説だ。ここで、フィーリングという言葉を日本語の日常語で理解するのは、いささかミスリードにつながる。むしろ、感覚器官が外界を受けとめたものが、ひとの内面に折りたたまれ、蓄えられ、その個人において醸成され、その個人において浮上するにおよんだ内的な経験の束として捉えておいた方がよい。内側に折りたたまれたものが、再び外へと押し出されるということなので、外の世界の正確なコピーである必要はなく、むしろ、世界の精緻な再現からずれているということが、逆に作家個人独特の実践という仕方でとらえ返されることになる。いわば、模倣説の限界が表現説においては有効に位置づけ直されるということになるのだ。だが、この表現説もこれまた同時代において（八〇年代当時）失効しつつあるというのが、ダントーの見立てとなる。

ひとつには、作家個人の内面という考え方自体、心の哲学などの成果に鑑みるに、相当あやしい前提となっているし、ふたつには、そもそも個人の枠においてアプローチされた芸術の内容が、なぜ人類史（あるいは少なくとも西洋芸術の広がり）につながるのか、まったくもって説明されえないからである。

すなわち、いま現在（発表時における）、世界を模倣するという外部参照枠も、心のうちの表現という内部参照枠も十全に機能しなくなったのだ。これだけならば、芸術哲学者リチャード・ウォルハイムが一九六六年に発表した『芸術とその対象』(3)における議論（「観念的理論」と「直覚理論」と一見それほど変わるところがないとみえるかもしれない。が、ウォルハイムが相対的に固定的な芸術理解の図式的な整理に向かったのとちがって、ダントーは、歴史の経過という軸が相当強いものとなっている。がゆえにだ。模倣説から表現説へ、そしていま、双方ともに失効を迎え、芸術なるものは、自らの有り様を自

26

分において探求すべしという、自己を自己によって理論化するという営為（self-theorization）の段階に入ることになるという論展開が導き出されることにもなる。だが、そうした自己理論化の営為とは、つまるところ、哲学の営為と変わるところがなくなるということにもなる。芸術は、ここへ来て、哲学となるというわけだ。その意味合いで、芸術は終焉を迎えた、そうダントーは論じた。

まずは、こうしたダントーの教科書的な整理をおさえておこう。その上で、周辺の論点との境目も併せてみておこう。ダントーの論文はいましがたみたような、理論上の問いの組み立ての変遷という観点からのみだけではなく、同時代の芸術状況についても、いくつかの判断を織り込んでいて、それが、いわば哲学的というよりは社会学的な読みを引き込む遠因になっているからである。

第一に、状況観測的な意味合いでも、「芸術の終わり」についてダントーは語っているだろう。芸術なるものを支える共同体において、それをめぐる共通理解が消失してしまったように述べているからである。「芸術とは何か」についてなんらかの合意が成立しうるのは、複数の関与者（作家、媒介者、受け手）が作り上げる共同体がその合意を支える基盤として成立しているからだ。あれやこれやの作品群に関して、これは芸術である、あれはそうでない、という判断が流通し、そのなかで一定数の人間が概ね納得している状況が芸術界隈で出来しておかなければならない。そうした納得を支えるコミュニケーションの循環を実現させる共同性が必要なのだ。

当の論文では、芸術の概念は「美術館、ギャラリー、コレクター、アートジャーナル、そのほか」からなるような「アートワールド」が共有しながら支えてきたものであると述べられている。そして、往

（3）　リチャード・ウォルハイム『芸術とその対象』松尾大訳、慶應義塾大学出版会、二〇二〇年。

時（すなわち一九八〇年代にあっては）、そのようなアートワールドにおいては「アートの概念が内的に消尽した」と語っているのである。そこを典拠に、読者の一部は、煽情的な語気も震わせながら、古き良き趣味の達人たちの共同体としてのアートワールドが、ディーラーの市場主義におされながら貨幣価値に伍すことができず、衰微していったと主張しもしただろう。

他方、往時すでにあちこちで喧しかった流行りの思潮、すなわち、ポストモダニズムの思潮に底流のところでは与するような与しないような論調であり、ひいては、ポストモダニズムのブームの存在自体となし崩し的に共振するという向きで解されたところもあるようだ。しかし、ここでもまた、ダントー自体は、理論の組み立て上は、ポストモダニズムに対して斜め目線であったと解しておいた方が正確であるように思われる。現代美術の新しい流れの概況を記述しておくという、分かりやすい現代美術史の観測作業でもなかったのだ。アート作品をつくりだすエンジンが、「既知の諸形式を組み合わせたり、はたまた組み合わせ直したりする」ような段階として自分たちの時代を安易にみなしてしまうことに、距離をおいているといえるからだ[5]——この辺りについては、このあと少し踏み込んで考察していこう。

ともあれ、次のように整理しておこう。

「芸術」概念の消尽

　　↓

△　「アートワールド」の市場主義化を説く立場

△　形式の戯れを言祝ぐポストモダニズム論

○　「芸術とは何か」の問いを掘り下げる

論文「芸術の終焉」の、二一世紀のこんにちにあって振り返るべきポイントは、そのころ並走してい

28

た、素朴な資本主義批判や流行のポストモダニズム論にまるごと回収されるようなものではなかったということである。むしろ、そういう単純な社会学的な観測ではなく、ダントーの論文には、「芸術とは何か」という問いそのものがダイナミックに深化されていく理論上のなにかが潜勢していたのである。修辞を効かせていえば、「芸術」ないし「アート」と呼ばれるなにかをまた延命させてしまうほどにだ。繰り返しになるが、ダントーの論文の力ばかりがそうさせたというのではない。芸術をめぐる、同時代における理論的思考の密度の濃い部分が、そうした行方をかたちづくっていたのであり、ダントーはそのみえやすいパラダイム・モデルであるというにすぎないからだ。

そうした、潜勢していたなにかこそが重要なのだ。じっさい、後年、ダントーは自らの論点を整理する作業に勤しんでいる。ここでは、二一世紀に入ってから刊行された著作『アートとは何か（What Art Is）』（二〇一三年）を参照しておこう。(6)。芸術の終わりを説いた者が三〇年ほど経って掲げるタイトルかと訝しんではいけない、むしろ、「芸術の終焉」論が、いまなお掘り下げられつづけているのである。

中心にある論点は、芸術作品と呼ばれるものは、単なる物質的な意味合いのみで物体であるのではないというところにある。芸術作品には、物質的な組み立て以上の何かがある。何か。観る者が受けとめる「意味」と呼ばれるようなものではないかとダントーはいう。ごくごく当たり前のことではないかと思えるこの論点を出発点として、すぐれた哲学者らしくダントーは考えを掘り下げていく。かつて自分は芸術作品について論じるにあたって、それは「何ごとかについてのものであると考え、そうであると

（4）　ダントー、前掲書、一七五頁。
（5）　同書、一七五頁。
（6）　同書。

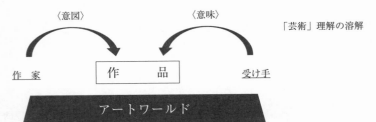

〈意図〉　〈意味〉

作　家　作　品　受け手

アートワールド

したら、それは意味を胚胎すると結論づけていた」。ひとは「そのうちに意

味を推しはかり、意味を捉える」からだ。そうであるのであればとつづけ、

ダントーはこう断じる。「意味は物質的なものではまったくない」。彼特有の

言い回しでさらに、「意味は、それを備えた対象に具現化されている」は

ずだと論じるのである。いささか衒学的に聞こえることを承知の上でいえば、

物質を超えた水準で立ち上がる対象、そういう実在の水準について語り

始めるのである。

この論点は、定義上、そうであるとしかいいようがないともいえる。そう

でないとするならば、作品なるものは「作品」と括り把捉するにおよばない、

ただの物質的な個体に過ぎなくなるからだ。もちろんのこと、その何か、す

なわち「意味」には作家の意図が大きくかかわっている。他方では、観る側

の受けとめも関係してくる。注意しよう。心理学的な接近法で作家の意図や

鑑賞者の受けとめを探って、それを積み上げることでは功を奏さない。すで

にそれは、論文「芸術の終焉」で表現説の文脈で斥けられていた方向だ。そ

うではなく、芸術をめぐる人間存在の関係のあり方を論理的に整理すると、

次のようにいわざるをえないということだ。すなわち、何らかの物体を基点

に、作る側と受けとめる側の間で「意味」が往還する、その往還がなんらか

の共同体において安定的に推移している、そういう対象がアートである、そ

うダントーは論を構えたのである。

30

ひとによっては、哲学史を参照し、二〇世紀中葉、世界を席巻したジャン＝ポール・サルトルが、想像力こそが作品に意味を与えるのだとすでに咬呵を切っていたことを思い起こす向きもあろう。実際、現象学の流れを分析哲学の言葉で練り上げていたともいわれるダントーでもあるのでまったくの的外れではないだろう。とはいえ、歴史的な流れもおさえながら、芸術に関する一見ごく当たり前にも見える定義から、精緻な分析をほどこすことで刺激的な帰結を引き出してくるところがダントーの面目躍如だ。

そして、その帰結のひとつは、サルトルからはるか遠くにまでいくことにすらなる。

「芸術とは何か」という問いとはどのような問いか

芸術作品に関わる、意味往還を軸にしたこうした論立てについて、さらにその詳細をみていこう。というのも、意味往還の論をみとめるにしても、その往還を支える芸術概念はすでに「消尽」してしまったのではないか、アートワールドもなくなったではないか、ダントー自身がそういっていたではないかとひとは尋ねうるからである。そうした問いに対しては、ダントーはこう答えるだろう。「芸術とは何か」という問いは常に、芸術が語られるその度毎に更新されていかねばならないものへと変容したのだと。どういうことだろうか。

（7）同書、四八頁。
（8）アーサー・ダントー『ありふれたものの変容』松尾大訳、慶應大学出版会、二〇一七年。
（9）たとえば、サルトルは次のようにいっている。「絵を通して顕現するのは、新しいものから成る非現実的総体、私が見たこともなければ、見ることもない対象から成る非現実的総体なのである。」（ジャン＝ポール・サルトル『イマジネール』澤田直・水野浩二訳、講談社学術文庫、二〇二〇年、四二二頁）

アートをどう定義するかに関わって、作家、媒介者、受け手はもはやたよるべきものはない。関わる
ひとびとは、いわばギャンブルのような仕方で、芸術なるものの存否についてコミットしつつ、その問
いの渦中に身を投じるしかなくなってしまったのだ。コミットメントが有効であったかどうかを見定め
てくれる権威も共同体もすでにない。せいぜいのところ、未たるべき世界が振り返り振り返りしながら
篩にかけていくしかないのだ。手垢のついた言い方をすれば未来に委ねられるというふうにも聞こえも
するが、それは、未来の未来になるとこんどは打ち消されてしまうかもしれないということでもある。
注意しよう、実存的賭けに落とし込まれかねない論の運びに映りもするが、背後には精緻な理論立てが
控えている。

もともとの論文「芸術の終焉」の段階ではやや生硬な仕方で、「芸術とは何か」という問いの輪郭につ
いて素描が試みられていた。簡単にいえばこういうことだ。この問いのそもそも手前には、芸術的営為
と考えられているものが、もっと大きく、そもそも人間なるもの（人間が生きる世界をめぐるものといっ
てもよい）をめぐる（いわば第一哲学が担うべき）問題群の一角を担っていたからこそ成立していたもの
だろう。けれども、そうした問題群ももはや、芸術の周りをしっかりと包み込んでくれることがなくな
ってきているのではないか。それこそが、むしろ哲学の思考が真正面から取り組まねばならなくなって
きている問いかけではないのか。そうしたトーンが論文「芸術の終焉」のあちこちで透けて見えるだろ
う。じっさい、ダントーだけでなく、同時代の空気感を思い返しておけば、大陸哲学におけるポストモ
ダンと称される哲学も、文化や芸術の水準をはるかに越えた、西洋近代なるものそれ自体の成り立ちの
帰趨についての論議であっただろう。

後年の著作『アートとは何か』に戻ろう。ダントーは、こと芸術を論じるに当たっては再三再四、へ

ーゲルに言及する——あえて付しておけば、ヘーゲル主義者と解するのは性急で、ダントーには『哲学

者としてのニーチェ』という著作もあり、またメルロ゠ポンティへの親和性もしばしば指摘されるとこ

ろだろう。とまれ、『アートとは何か』では、整理された仕方で次のように論じ直されている。

ヘーゲルによれば、その昔、哲学とは何かについては一定の共通理解があった。その都度「哲学とは何

か」という問いが根元から問い返されなくてはならない時代に入った、そうヘーゲルは一九世紀前半に[10]

考えていたからである。ダントーによれば、二〇世紀後半、それに似た事態が芸術の世界に生じている。

「芸術とは何か」についての定まったコンセンサスをもはや前提にできない。制作者にせよ観る者にせよ、

その都度「芸術とはこうである」という賭けのようなコミットメントを折り込みながら実行しなくては

ならなくなったのだ。芸術実践は、芸術上の自らの営為の内容だけではなく、そもそも芸術とはどうい

うものであるのかというメタレベルからの問いもまた同時に提示し、そもそも自らが住まう社会におい

て、世界とはなにか、芸術とはなにかを、同時に考察しなくてはならなくなっているのではないか。さ

らにいえば、芸術をめぐるそうした新しい営為のあり方は、知に関わる人間的な営為の全体がかたちづ

くる布置のなかでそのポジショニングを大きく変えたということでもあるだろう。すなわち人間の知を

めぐる状況、その（政治経済的、自然科学的なそれを含む）地場自体が大きく変容したからでもあり、安定

した人間の営為のかたちやそれが住まう世界のかたちを前提として、「芸術とは何か」という問いを差

（10）　このあたりについては、論文「芸術の終焉」から一〇年ほど経ったあと、ダントーが振り返りながら説明し直

　　した論文に詳しい。すなわち、アーサー・C・ダントー『芸術の終焉の後　現代芸術と歴史の臨界』（山田忠彦訳、

　　三元社、二〇一七年）の第二章を参照のこと。

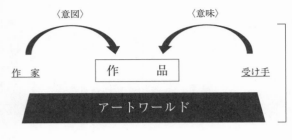

〈意図〉　　　　　　〈意味〉

作家　　　作　　品　　受け手

アートワールド

「芸術」理解の溶解

「芸術対象」概念
の溶解

し出すことができる時代こそが、もはや終焉したのだ、そう論じるのである。

一種の歴史論的なまなざしが作動しているのだ。すでに触れたように、芸術の周辺で旋回していた共同性、つまりは「芸術（業）界（art world）」が終焉しただろうという社会歴史論的な認識といってもいいものだが、それよりももっと広く、人間なるものをめぐって大きな歴史的な変容が生起していることを見据えたまなざしがあるということだ。控えめにいっても、芸術の終焉という事態とは、これまでの知をめぐる人類が関わる知の布置関係そのものが変わってしまったがゆえの事態だったのであり、畢竟、旧来の「芸術」はそのままではもはや成り立たなくなってしまっているという了解があるということだ。だとすれば、「芸術」をめぐる問いは、その来たるべき姿が、人間の知の世界においていかなる意義をもつのかという問いと切り離しがたいものとなってきているし、そうした意味合いでハードに哲学的な問いかけの圏域と重なり合うものになる。「芸術とは何か」という問いは人間存在を多方向で揺さぶるものでなければならない、というふうにいってもいい。

こう考えると、ダントーの論は、逆説的にも、それを芸術と呼ぶにせよアートと呼ぶにせよ造形実践という人間の営為そのものがまるごと終焉したわけではない、という論立てになっているともいえる。芸術は終焉しただろう、けれども新しいかたちでの芸術が新しい仕方でいま問われなければならないし、しかも、かなりアクロバティックではあるものの、問われつづけうるも

34

のとしてその問いは組み立て直されうる、ということだ。その上で、ダントーは、そうした問いの集合において、芸術の歴史を引き受ける本質主義者として自らを位置づけるということさえもいとわないという、かなり綱渡り的なポジションを採るのである。

こうしたまとめ方は、哲学的すぎる、そうでなくともあまりに大ぶりである。具体例を見やりつつポイントをつかみとっておくことにしよう。

デュシャンとウォーホール

ダントーによれば、現代芸術には大きな転換点がふたつある[11]。

まずは、マルセル・デュシャン。

よく知られているように、デュシャンは、レディメイドと呼ばれるすでに出来上がっている製品を、作品として提示した。代表例といってもいいかもしれないが、小便器を横倒して展示した「泉（fountain）」があるだろう。デュシャンがその活動初期にあって己に近しいと考えていた、既存の芸術的実践に対する破壊行為を旨とするダダという運動の延長線上の試みとして解し、工業製品がそのまま芸術作品というカテゴリーに「物体」として挑戦的に差し出された、そういう作品である。では、何が破壊されようとしていたというのだろうか。

デュシャンのこうした試みには何百何千もの解釈が語られてきたが[12]、ダントーの見立てでは、肝要なポイントは「芸術作品から、美学を引き算したことにある」。この見立ては一見するよりも相当深く重い。

（11）ダントー『アートとは何か』、第一章。

デュシャンは、視覚的な喜びを与えるだけの作品を「網膜アート」として拒み、むしろ、そうではない「哲学的な芸術」に与している、そういう方向でも散々に語られてきた。だが、ダントーはより踏み込んで具体的に、デュシャンは、「イマニュエル・カントやディヴィッド・ヒューム、そしてアーティストのウィリアム・ホガースといった哲学的な書き手たちにとっての美学理論の中心概念を問題視し」ていた。哲学的ではあっても、そこには、従来の「美学」を破壊しようとする企みが同時に戦略的に折り込まれていたというのだ。「美学」とはたとえば英語であれば「aesthetics」であるが、近年研究者の間で「感性（学）」と訳しうることに注目が集まっていることからも推察されるように、そこでは感性作用の水準での「趣味」の働きの考察もまた含まれている。デュシャンが活動していた当時、まだ一九世紀フランスのサロンにみられたような良き趣味のひとびとがそこここに芸術を取り囲んでいたわけだが、デュシャンがターゲットにしていたのはそういった感性（美学）でもあったとダントーはいうわけだ。俗ない方をすれば、小便器は、芸術をめぐる高尚な語りのみならず、お高くとまった趣味までをも小馬鹿にしているだろう。そのベクトルをみとめ、デュシャンの実践上の論理に、ダントーは現代芸術史上の第一の転換点を見出すのである。

次に、ダントーによるアンディ・ウォーホール理解をみてみよう。

工業機械によって出来上がった製品をそのままの仕方で芸術作品として差し出したという点からだけで眺めれば、それはデュシャンの試みとさして変わることがないかもしれない。けれども、だ。ダダ的な破壊の気配はさほど看取されない。むしろ、そのラディカルな身振りは別の次元にある。工業製品と一見違わぬものが制作され、展示された。にもかかわらず、制作した作家のみならず、媒介者にも受け手にも、それが芸術的な意味をもつものとして（もちろん、それなりの騒動を巻き起こしたとはいえ）受け

36

入れられるにいたったのだ。この事態をどのように理解すべきなのか。この時点で、芸術／アートをめ
ぐる考え方が根本的に変わったと考えた方が適切なのではないか。

ダントーはいう。工業製品と芸術作品の間に「眼に見える差異が何もなかったのだとすれば、そこに
は眼に見えない差異がなければならなかった」だろう。そこが肝要なのだ。ひとびとにとって、ウォー
ホールの作品に「つねに眼に見えない特質がなければならなかった」のである。つまるところ、芸術作
品の裡になにがしかの「意味」が立ち上がらなければならない。人間（作家）が込めた「意味」の契機、
と同時に、その作品を受けとめて意味を引き出そうとする人間（鑑賞者）の契機が求められるだろう。

工業製品にあっては、そうした意味の折り込みと解釈の引き出しの往還が（原理的には）な
されない。だからこそ、物体（消費財）なのだ。そうした物体には、むろんのこと、洗練されたデザイ
ンが施されているかもしれないし、魅力的な構図が描きこまれているかもしれない。斬新な色づかいが
目を引いたり、ダイナミックな筆使いが驚きを与えたりさえするかもしれない。しかし、だ。ウォーホ
ールが芸術史にポジションを確保しているのは、そういう側面を芸術に引き上げたという面での評価で
はないだろう。そうではなく、一個の製品と違わぬ外観を持つ物質的対象物が、にもかかわらず、そう
した水準を超えて、ひとつのまとまった何かとして（人間が放ち、別の人間が受けとめる——両者にすれ違
いがあるにもかかわらず）重篤な「意味」をその裡に宿している、つまりは「具現化している」、そうひ
とびとが了解しているからではないか。

（12）　同書、三八頁。
（13）　同書、四八頁。

メタ実在論としての「芸術の終焉」論

ダントーの現代芸術、デュシャンとウォーホールの捉え方の軸はこのようなものである。

むろんのこと、このような仕方で見出された水準での「意味」の内実は揺らぎもするだろうし、多彩であるかもしれない。だが、「意味」を求めてひとびとが思いをめぐらし、解そうとすることは間違いなく、そうした解釈の行為が群れをなし集まって、ひいてはそれを芸術作品と呼ぶほかないという場ができあがっている。

意識といえば意識の次元でもあるかもしれないものの、複数の人間のあいだで共有されるのである以上、その作動は主観的な作用域を超え出ている。意識の集まりに通底する、現象学風にいえば、間主観性のあいだでの（共時的、そして通時的な）共通理解が成り立っていなければならないということになろう。思弁的になりすぎることを承知でいうと、英語でときに使われる認識－存在論的（epistemo-ontological）な次元ということになるのかもしれない。

がゆえに、「芸術の終焉」論が投げかけるのは、ひとびとに共通に理解されている（芸術上の）対象の輪郭が溶解しはじめているという水準にとどまるものではない。何が（芸術上の）対象なのかではなく、何をもって（芸術上の）対象といえるのかについて、わたしたちは語りはじめなければならないのだ。端的にいうならば、素朴な実在論ではなく、メタ実在論を「芸術の終焉」論は誘い込むのである。

とするならば、先の引用のなかでの「対象」という言葉の軌道をしっかりと摑みとっておかなければならないという課題が浮上する。それは、ダントーの芸術哲学において中心概念のひとつでさえある向きがある。その用いられ方には、独特な仕方で理論的なややこしさもまとわりつかせている。邦訳された文献でも訳語がさまざまに分かれているところにも察知されるところだろう。そのややこしさにもう

38

少し付き合っておこう。とはいえ、その際に、本書が参照するのは、ダントーを現代哲学上の、とりわけ分析哲学上の議論の系譜のなかに位置づけながらその論立てをあきらかにしていくというアプローチではない。そうではなく、同時代の芸術をめぐってダントーの「芸術の終焉」論と共振した言説群である。

どこからはじめるか。

2　ポストモダニズムとはどのようなものであったのか

前章でも触れたように、ダントーの論文を取り巻いていたのは、同時代の一大芸術トレンド、すなわち、ポストモダニズムである。とはいえ、ポストモダニズムとはいったいどのようなものであったのか。近現代芸術のひとつのトレンドでもあったといえるかもしれない。その帰趨を見定めておく必要がある。どのようなものであったのかといましがた書きつけた。それはもう終わったのか。過去のものとなったのだろうか。それを詳細に判定する余裕は本書にはないのだが、ポストモダニズムなるものはすでに過ぎ去ったものであるという認識はかなり前より世界各地ではごく当たり前の景色になっている。

たとえば、だ。二〇一二年、学外研究で訪れていたロンドンで、ビクトリア・アンド・アルバート美術館の企画展「ポストモダニズム　様式と転覆一九七〇－一九九〇」に足を運ぶことができた。その際の、なんともいえない胸のつかえはいまも忘れられない。自分の青年期を多くの場面でとりまいていた作品や意匠の群れが、すでに過去のものになった光景、歴史化されてしまった光景を真正面から見据えるのはなかなかつらいものだ。いや、つらいというよりも、咀嚼のしようもなくただ右往左往するしかなかったろう。

展覧会には、それ以前であれば芸術の領域とは必ずしも考えられなかった領域の創造実践が溢れかえっていた。ファッション、工業製品デザイン、などなども含めてだ。けれども、思潮としてのポストモダニズムが席巻した往時にあっては、それらに対してなされていたのは、多彩な文化現象への記号をめぐる巧みな知の戯れの適用である。いわば、芸術の場はどんどん拡張されていったのだ。二一世紀のこんにちにあっては、だが、記号という地平での知の戯れに興じるものはもはや誰もいない。展覧会の入り口を飾っていたのは、建築意匠を鮮やかに引用し建てられた磯崎新が設計した「つくばセンタービル」の模型である。最後に据えられていたのは、引用群から成る建築物が資本に丸ごと飲み込まれ、知の戯れではなく消費の活性化の場となった福岡の「キャナルシティー」の建物の模型だった。エンドユーザーとして多彩な消費に享楽する個人の空間に、ポストモダニズム美学は転換してしまったという解釈だったのかもしれない。この展覧会にあっては、記号の戯れは、すでにショッピングモールという市場主義によって包摂されてしまっているという歴史認識が色濃いものとなっていたのだ。

ふり返ってみれば、ポストモダニズムの盛期、芸術領域の拡張はかえって商業主義的な覆いの拡がりをひそかに勢いづかせることになっていたかもしれない。図録には、建築のポストモダニズムの火付け役であったチャールズ・ジェンクスも寄稿していて、こう述べている。二一世紀のいま、建物の表面を観察すれば、ポストモダニズムの主要なスタイル群をしかと目撃できる、そうであるのだから、ポストモダニズムはそれが終わった後にこそ全面開花しているのではないか。趣味文化のコラージュや、装飾の前景化はいままさに隆盛をきわめているではないか。だが、困ったことには、それらはいますべて市場主義にのみこまれてしまったのだと。

その歴史的解釈が正しいかどうかは措くとしても、記号の戯れ、つまりはポストモダニズム美学は終

わった、というのがいまや多くのひとびとの共通認識だ。だとすれば、そのあとを生きるわたしたちの
こんにちの視点から、ポストモダニズム美学の輪郭を逆照射しておくことも必要だろう。あと出しジャ
ンケンと云われればそれまでだが、ここでの課題はその、前夜の光景から「芸術の終焉」論の射程を掘り
起こすことにある。そのために、ポストモダニズムという一大芸術トレンドの帰趨を見据えておかなく
てはならない。

ポストモダニズム美学、その前夜

一九八〇年代以降、ウォーホールらの作品群はときとして、ポストモダニズム美学前夜にあって、の
その先駆という語り方のうちで解されてきたようなところがある。けれども、そうした単線的な芸術モ
ードの展開史という見方は、はたして妥当なのか。それはことの次第を十分に捉えているとはいいがた
いのではないか。二一世紀のいま現在、ポストモダニズムなる思想はもはや歴史のうちに後景に退いて
しまっている、少しではあるがそれはすでにみたとおりだ。わたしたちはすでにそこから遠く離れた場
所にいる。だからといって、わたしたちの立つ地点から眺め返すとき、次のような図式に陥ってしまう
ことには用心しないといけないかもしれない。

| ポストモダニズム準備段階 | → | ポストモダニズム | → | ポストモダニズムの終焉 |

（1） *Postmodernism: Style and Subversion, 1970-1990,* edited by Glenn Adamson and Jane Pavitt, V&A Publishing, 2011, p. 275.

こうした図式は、大雑把で現代美術史を語るには実効的には活用できない物差しだといえる。

では、どうするか。もっと複層的に、この推移を見極めておく必要がある。

まず、ポストモダニズム美学に対比すべきは、二〇世紀中葉、合衆国の芸術界で覇権を誇ったモダニズム美学である——さしあたりここでは、第二次大戦前のヨーロッパでのモダニズム美学については措いておくこととする。単純化を怖れずにいえば、クレメント・グリーンバーグが提言し、ジャクソン・ポロックが実践していたとされる美学である。一九世紀後半から二〇世紀初頭にかけて、現実において眺められた世界の断片を等価的に映し出すという、絵画や彫刻にはもはや求められなくなったのだ。そのことを真画などの機械映像によって代わられた。絵画や彫刻がそれまで担っていた企ては、写真や映挚に考えるなかで登場したのが、モダニズム美学である。絵画は絵画にしかできないことを、彫刻は彫刻にしかできないことを、純粋な有り様の極点を目指して追求すべきではないか。そう、全面的な方向転換がすすんだのである。

そんなモダニズム芸術において美学原理の核としてせり上がっているのは、芸術作品を形づくる素材、すなわちメディウムをめぐる独特なロジックである。芸術作品の作用は、それを物理的に支えるメディウムの有り様と切っても切れない。油絵であれば、絵の具、筆、キャンバス、木工彫刻であれば、台、木、ノミ、といった具合だ。モダニズム美学は、作品が、己を成り立たしめているメディウムに対して真正面から向き合わなければならないとする、もっといえばその可能性を真摯に追求するという制作実践上の考え方であるだろう。絞り込んでいえば、メディウムの批判的純化という芸術論的ベクトルだ。絵画であれば、描き出されている内容はもはや、それが素朴な水準で映し出している世界の何がしかのイメージというものではまったくない。絵画は、何ものをも表象することは（世界を代理して表象する仕組み

44

V&A美術館「ポストモダニズム」展

ダントー「芸術の終焉」論

『オクトーバー』創刊

対抗的　ポップアート/ミニマリズムほか

ポストモダニズム

モダニズム

を持つものでは）なくなった。逆に、そこには、一種のメタレヴ
ェルにおいて志向された、メディウムの純化への務めを担うと
いう新たな〈意味〉が付託されることになったのである。芸術
作品の芸術作品たる要件は、その努力にこそ存すするというロジ
ックの組み立てになったのである（このようなグリーンバーグの
語り方については、それが、第二次大戦後のアメリカ合衆国の国際
政治戦略の下で推移したことが近年よく指摘されるが、そうした社
会科学的な枠取りがなされたからといってその効力をまるごと斬っ
て捨てるのはなんとも安易だろう。その枠取りと、その語り方が宿
す芸術学的ポテンシャルとがどのような関係をもつかについては、
一見するよりはややこしいと思われるし、あとでみるように、こん
にちの最先端の思考においては再評価がすすんでいる）。

ウォーホルにもどろう。モダニズム以降、ポストモダニズ
ム以前の隙間、すなわち一九六〇年代に渦巻いていたのは、ポ
ップ・アートやらコンセプチュアル・アートやらを含めた一群
の芸術ムーブメントであるが、世界的な学生運動の高まりとも
共振しながら既成文化への対抗の身振りにおいて挑まれていた
のは、そのもっとも先鋭的な部分においてはこのモダニズム美
学を終わらせんという企図だったといってよい。なかでもポッ

プ・アートは、先にもみたように、工業プロセスで産出されたイメージの再生産にすぎないのであり、世界の代理表象という水準での意味作用はもちろんのこと、メディウムの純化というメタレヴェルの水準でも、どのような意味作用も見出すこともできない、そんな類いのなにかであったのだ。けれども、それは見まごうことなき物体であった。芸術領域に収まらず、既成の文化実践からの盗用さえ辞さず、ツギハギでかまわないではないかと疾走し、モダニズム美学を揺さぶろうとした、そういっていいような機運があったのだ。

その対抗的な姿勢での芸術実践に、それに見合う対抗的な身振りで与えられた言葉の一部が、ポストモダニズムを用意することにもなっていった。盗用は引用と置き換えられ、ツギハギでの疾走は記号の戯れとなっていったからだ。だが、そうした振る舞いが姿を現すのはまだ先だ。一歩手前に踏みとどまろう。

ポストモダニズム美学、その祭りの後から
振り返りうる位置からその輪郭をみてみよう。

世界中を席巻した書物『ポストモダンの条件』においてフランスの哲学者ジャン゠フランソワ・リオタールは、時代は大きな物語ではなく小さな物語の時代となった、そう語った。近代主義であれ共産主義であれ、世界を大きく括る語り方は失墜してしまっただろうと。この認識は、モダニズム美学が奉じたような純化の極北を目指すというアヴァンギャルド的な構えと正反対のところがある。社会を全体としてリードするというモダニズム美学の選良主義的なトーンは、それがゆえに大きな物語がぴったりと背後に貼り付いている――その正典であるクレメント・グリーンバーグの代表的な論文名には

46

「前衛」という語が掲げられている（Avant Garde and Kitsch, 1939）。とはいえ、そうしたリオタール的な振る舞いは、紙一重で市場主義へと横滑りしてしまう危うさを孕んでもいる。

ポストモダンないしポストモダニズムを推進したもうひとりのフランスの思想家ジャン・ボードリヤールは別の角度から、リオタールが論じる事態を摘出している[2]。指示対象となるべき現実の領域は自律的には存在しない。そうではなく、（言語をモデルとした）コードのみが自閉的なシステムを構築し、その内側において世界そのものの実在性を立ち上げている。そうして、シミュレーションが自らの依って立つ実在の水準をもたずそれ自体として自立する時、それをシミュラークルと呼び、世界はいまシミュラークルに覆い被さられつつあると主張した。地図があまりにも詳しくなり世界全体を覆ったときには、それははたして地図と名付けうるものなのか、それとも新しい現実態なのかと問う彼のフレーズは世界中に拡散しただろう。だが、実在界の中心に君臨していた神が、シミュラークルの段階に入ってなお不可視のものとしてそのコード・システムを組織化しているのだともボードリヤールはいっている。そしてそれがゆえに、そうした事態はなお人類学者のいう象徴交換の論理が、またそれがゆえに、死という契機もしくはカタストロフィへの契機も張り付いている、そう説いたボードリヤールの論は振り返るとき、あまりにもロマンティックなビジョンだったかもしれない。というのも、一方では地図が地球を覆うというようなストーリーを語りつつ、他方では、神なるものを崇高に持ち上げるときにはただただ「西洋的信仰」に言及していて、そんな論調は二一世紀のこんにち、愕然とするほどネオコロニアリス

（2） ジャン・ボードリヤール『象徴交換と死』今村仁司、塚原史訳、ちくま学芸文庫、一九九二年、一一一二二頁。

（3） ジャン・ボードリヤール『シミュラークルとシミュレーション』竹原あき子訳、法政大学出版局、一九八四年、七頁。

トのように映る。(3)

　そうした状況を、なんらかの手立てを駆動させ批評的に捉え返そうとする論は、「現代思想」においても、フレンチ・セオリー

てもブームの渦中であった北米においても早々に現れていた。フレドリック・ジェイムソンのそれが代

表的なものだ。「ポストモダン」を後期資本主義（のちに金融資本主義と呼び直される）を迎えた社会体の

モードとして位置づけ、そこに立ち現れた文化のモードを「ポストモダニズム」として捉え、後者を批

判的に論じる視点を確保しようとしたのだ。(4)ジェイムソンの影響を受けつつ、『オクトーバー』なども

誌上にその方向でさまざまな作品論を載せている。ロザリンド・クラウスも、イヴ・クライン、シンデ

ィ・シャーマンらを論じ、それらがもつ、市場価値ではない、芸術上の意義を刷新していっただろう。

　そうであれば、だ。ポストモダニズムを推進する主たる「語り方」となった、往時の「現代思想」に、フレンチ・セオリー

なおのこともう少し踏み込んでおかなくてはならない。より特定的にいえば、「現代思想」を支えていフレンチ・セオリー

た構造主義、ポスト構造主義のボキャブラリーの帰趨をこそ観測しておかなくてはならない。それは、

海外での動向も同じで、たとえば、美術批評界においていまなお言論をリードする主たるプレーヤーと

なっている、『オクトーバー』派のハル・フォスターは自らを「現代思想」の第二世代と呼んではばかフレンチ・セオリー

らないが、彼は、ポストモダニズムのトレンドにあった芸術の特徴を「パスティーシュ性」（先述のツギ

ハギ）と「テクスト性」のふたつだとし、歴史化しようとしてもいる。そうした「パスティーシュ性」(5)

（先述のパスティーシュ記号群への転換）と「テクスト性」というフレームで把捉される作品の相貌を下支

えしていたのが、構造主義でありポスト構造主義という「現代思想」であったろう。本章でも、事態のフレンチ・セオリー

ミニマムのところだけでもおさえておかなくてはならない。

　いま現在、思想史家をのぞいて『ポストモダニズムの条件』が参照されることはめったになく、「シニ

48

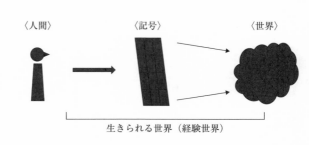

〈人間〉　〈記号〉　〈世界〉

生きられる世界（経験世界）

フィアン」や「シニフィエ」といった語彙を用いる者も激減している。二〇一二年に学外研究で訪れていたロンドンで、さる知人が呟いたフレーズをよく覚えている。「シニフィアンという語をいま使うのは、勇気がいりますよね。」

　構造主義／ポスト構造主義の思想の嚆矢として人口に膾炙したフェルディナン・ド・ソシュールの言語理論はあちこちで積極的に応用され、ポストモダニズム美学の展開に寄与した。ソシュールの言語理論は、言語という存在を、その物質的な側面である「意味するもの（シニフィアン）」と「意味されるもの（シニフィエ）」に二分割し捉え、それが存立する意味作用の構造的なメカニズムから世界そのものを捉え返すという方法論を謳った。[6]

　こうした言語観は、一瞥したところの分かりやすさ、またツールとしての高い適用可能性もあって、言語以外の事象へ応用されうる弾力性をもっていた。早い話が、「言語」ではなく「記号」という語を採用することで、狭い意味での言語現象のみならず、広く文化現象一般、下手をすると社会現象一般を、記号理論の対象領域として解するという図式が全面的に推しすすめられ

（4）　Fredric Jameson, *Postmodernism, or The Cultural Logic of Late Capitalism*, Duke University Press, 1991.

（5）　ハル・フォスター［1984b］、ハル・フォスター、ロザリンド・クラウス、イヴ゠アラン・ボワ、ベンジャミン・ブクロー、ディヴィッド・ジョーズリット『ART SINCE 1990 図鑑 1900年以後の芸術』尾崎信一郎、金井直、小西信之、近藤学訳、東京書籍、二〇一九年、七〇〇頁。

ることにもなったのだ。「シニフィアン」と「シニフィエ」と並んで「テクスト」という言葉が、ありと

あらゆる場面で溢れかえるほどにだったろう。世界は記号で埋め尽くされている、世界は記号で織り上

げられている、世界はテクストである、と異口同音に叫ばれることになっていったのだ。

　こうした構えは、そのシニフィアンとシニフィエの（スタティックな）構造の見立てに動態的な力を導

入しようとしたポスト構造主義においてもそれほど変わるところはない。シニフィアンやシニフィエの

ずれや逸脱に着目し、それを構造そのものが抱え込むダイナミズムの根拠に見立てた方向である。哲学

者ジャック・デリダの「言語の外には何もない」という主張、無意識は他者の言語で成り立っていると

いう精神分析学者ジャック・ラカンの主張などなどだ。それらが、知の風景を一変させたことは間違いない。

　それでもなのだ、あたりは一種の汎言語主義に埋め尽くされたのだ。言語と対峙するものとしてのみ

把捉される世界のあり方が信じられたのである。言語と相似する記号なるものが、存立する世界の姿を

隅々にいたるまで照らし出すのだという世界観とくっついた汎言語主義である。そうした仕方で言語な

るものが存立する形態が論理的に先行させられてしまっていて、ひいては、シニフィアンにより世界の

理解図式（＝分節化）が生じるのだということまでもが主張されていただろう。人間が住まう世界は、

そうした言語によって分節化された世界に還元されてしまっていったのだ。

　記号とは何でなかったのか

　言語とそれがあってはじめて応接するかたちで成立する世界、すなわち〈言語／世界〉という、きわ

めてシンプルな世界観があたり一面を染め上げていたのである。言語に関わる認識論が、世界の成立プ

ロセスに関わる存在論をのみ込むような思想が、席巻したといっていい。そして芸術界も、そのような

50

波にほぼまるごとのみ込まれることになった。

だが、人間と作品（そしてそれを支えるメディウム）との間で生じる作用を、すなわち芸術実践上の多様な思考の折り重なりを、テクストなる喩えの下に強力に還元するそぶりは、たとえば、一九六〇年代の対抗的な文化実践に渦巻いていた、文字通りの身体性（肉体性）を捨象してしまったのだ。記号がかたちづくる平面の現象に還元してしまうまなざし（あるいは、そうしたまなざしの称揚）は、人間と作品の関係性を成り立たしめる可能性の諸条件をことごとく平板化してしまっただろう。一九六〇年代、世界各地で試みられていた、作家、観客、支援者、取締官、目撃者、報告者が放っていた、感覚器官の働き、発汗や脈動などの生理的反応、さらには身体運動などなどは、ことごとく視界から遠ざけられていったのだ。またひとびとの生活の諸条件（生産、循環、消費などの諸条件）を駆動させている資本の論理の次元などは、まなざしの彼方から遠く離れたものとなっていったのである。

一九六〇年代におけるモダニズムとそれへの対抗実践と、一九八〇年代のポストモダニズム美学の隙間には、そうした身体の消失が潜り込んでいるように思われる。合衆国ひとつをとってみても、グリーンバーグ流のモダニズムののち、アクション・ペインティングやハプニングが盛んとなり、またリビ

（6）いうまでもなく、ソシュールの言語学そのものを別の仕方で読み深めることも可能である。ここでは、芸術界も含めた一般的な知的なジャーナリズムに流通した考え方の水準におけるソシュール言語理論の理解について論じている。以下に続く、デリダ、ラカンについても同様である。

（7）構造主義・ポスト構造主義に対する哲学的な捉え返しについては、その内域からは二項対立の決定不可能性から否定神学システムが駆動してしまうという、千葉雅也の『ポストモダン、あるいはポスト構造主義の論理と倫理』が示唆的である（『世界哲学史8 現代 グローバル時代の知』ちくま新書、二〇二〇年、七三─一〇〇頁。

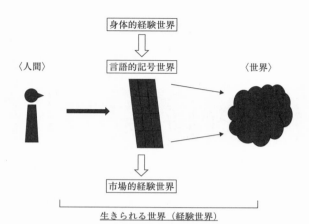

身体的経験世界

〈人間〉　言語的記号世界　〈世界〉

市場的経験世界

生きられる世界（経験世界）

　グ・シアターなどの演劇集団が多彩な芸術ムーブメントが交わる拠点であったことはよく知られているとおりだ。そこでは、身体性が常に沸騰していただろう。だが、注意しよう、そうした振り返りはつねに懐古的な疎外論になってしまう危うさを抱え込んでいる。ポストモダニズム美学を成立せしめていたものは、芸術作品なるものは、記号からなるテクストであるという認識だった。そうした認識が後退したときには、企画展「ポストモダニズム」ないしそこに寄稿したジェンクスによれば、そこにとってかわったなにかは、消費されるなにかへと、つまりは商品へと転位してしまいかねないものだったのである。他方、懐古的な疎外論でいえば、失ったものは、一九六〇年代の対抗的文化の身体性である。リビング・シアターなる劇団が大きな影響力をもっていたこと、その後の美術界を席巻していくスター、イボンヌ・ライナーなどが活躍していた場がジャドソン・シアターなどであったこと、なによりも、ウォーホールが自らファクトリーを立ち上げ、そこで多くの身体をともなう実践を繰り広げていたことなどを振り返るだけでも、そこには広い意味での身体性が渦巻いていた。重ねて

52

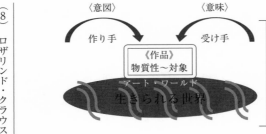

〈意図〉　　　〈意味〉

作り手　　　　　受け手　　　　「芸術」理解の溶解

《作品》
物質性〜対象　　　　　　　「芸術対象」概念
　　　　　　　　　　　　　　　の溶解
アート・ワールド
生きられる世界　　　　　　「対象」とは何か

（8）ロザリンド・クラウス［1965］、『ART SINCE 1990 図鑑　1900年以後の芸術』、五六八－五七一頁。ハル・フォスター、同書、六一〇－六一三頁。

いえば、いわゆるミニマリズムの代表選手であるロバート・モリスを、グリーンバーグの正当嫡子であるマイケル・フリードが「リテラリズム」として追いやろうとしたが、クラウスらはモリスらの仕事を読み取ろうとしている。また、フォスターによれば、ポストミニマリズムの代表と捉えられるモリスには「動機」による物体の概念の拡張がある。すなわち、モダニズムとポストモダニズムの間で、メディウムの存在の実践上の了解を拡げるために身体性（肉体性）との関係性が重要視されることとなっていたのだ――メルロ＝ポンティなどの身体の現象学が積極的に採り入れられていたこともつけくわえておこう。

事態の相貌が、ややこしくなってきた。

ダントーがいう芸術作品の「対象」なるものは、それが芸術作品として存立しているというひとびとの合意の上ではじめて成立するものであった。いわば意識や観念の水準にあり、物質的な水準とは異なる水準にあるものだった。芸術作品は、それを芸術作品とする人間的な関与があってはじめて、「対象」となって立ち現れるのである。それが、〈身体性〉に根付くも

身体性の角度から物体の概念を展開した契機を読み取ろうとしている。

の→〈記号〉に根付くもの→〈市場商品〉に根付くものといった具合に推移したのだろうか。ややこしさを留保しつつ、少なくとも現象の移り変わりを捉えようとする記述の水準では、疎外論に注意しつつも、ポストモダニズムの記号は、身体を消去するなかで立ち上がり、商品に転位するなかでかき消されていってしまった、ひとまずはそう状況観測を整えておこう。

記号の前と後、あるいは形而上学の一歩手前ずいぶん迂回してしまった。状況観測的考察から、「芸術とは何か」に関わるこの時点での問いの組み立てのややこしさをさらに理論的に整理しておこう。

ダントーは、意識に上るとされる芸術上の「対象」と、物理的に措定（記述）されうる「固体」をわけて考えていた。

厄介なのは、ひとつには、物理的な固体の水準と芸術的対象の水準とは、密に絡み合っているということなのだ。いや、そういう言い方では足りないほどで、むしろ渾然一体となっている。そもそも、物質とは何か、素材とは何かという水準でも、言語的な関与がすでに発動しているという考え方がカント哲学以来、主流である――ちょっと古いが科学哲学ではよく知られている「理論負荷性」という用語をもちだしてもいいだろう。いわば、物理的固体の水準でさえ、ほんとうのところ、なにがしか安定した輪郭をもったものだといえないようなところがあるのだ。氷のような材料でつくられたコップなどがわかりやすい例かもしれないが、表面でのH₂Oの溶け出しや揮発はつねにすすんでいる。すなわち、厳密にいえばその形態は刻一刻と変化しているのだ。つまり、形態的な確定性がないにもかかわらず、わたしたちはそれをコップという物体として眺めるのである。物質や素材の水準での言語的関与をめぐる実

54

態と、芸術作品の対象の成立に関わる人間作用は、相当に入り組んでいるのだ。

「芸術的対象」と「物理的固体」の絡み合いの解きほぐし難さは、一見するよりはるかに深い次元にあるということだ。さらには、だ。少し踏み込めば、芸術上の対象のあり様も、それが人間存在に関わる思考の作用の施しという面から、ややこしさが増すところがある。それは、論文「芸術の終焉」ののち、哲学的な構えのもと本格的に論じ直された論考を含む『ありふれたものの変容』における以下のような文章を引くだけでも感じとれるものなのだろう。

　鏡は、それが集合としてのミメーシスと、どんな関係をもっているにせよ、注目すべき認識的属性をもっていて、それにソクラテスは気づいていない。鏡なしには見ることができないものがあるということに、だ。鏡なしには見ることができないが、鏡では見ることができるものがあるのだ。それは観るわれわれ自身である。ハムレットも、鏡像のこの非対称性にフォーカスを合わせていて、この語をメタファーとして用いずっと深い水準で考察している。一般的にアート作品は、それらの助けなしですでに知ることができるものをわれわれに与え返すのではなく、自己発見の道具として役立つ。このことは、しばらくのあいだ考察に値する、複雑な認識論を含んでいる[9]。

　どれくらい複雑なのか。先に触れたサルトルの思想の生半可な活用では対処できないほどに複雑である、とでもいっておきたいくらいなのだ。

（9）　ダントー『ありふれたものの変容』、一三頁。

ダントーはいう。よく知られているように、サルトルは、「自分自身の意識状態についてひとがもつ（またはもっと哲学的に主張される）種類の直接知と、対象についてもつ種類の知を区別する」。というのも、当の観察者であるひとの外側にある「物体については、それが意識の状態であることなしに、意識することができる」のだが、他方で「ひと自身もそうであるところの物体、世界のものとしてあるとき、物体としてつまり世界のなかにあるものとして自分を意識しているわけではない」からである。自分自身を意識する意識は「対自（pour-soi）」と呼ばれるが、その働きにおいては「物体として自己を捉えること」はできないだろう。なぜなら、「自己は単なる物体とは根本的に異なる存在論的位階に属するからである」。自己なるものが、他者にとって「物体」であることを知るとき、「一貫して自分と区別してきたものの低位の存在様態に参与するの」に気づくとき、それは、はかり知れないほどの「形而上学的脅威」となってしまう。なんとなれば、自分による自身についての経験が、二重化し、分裂するからである。これもまた、よく知られているように、こうした次第を、まなざしを送る自分を、その外側から別の誰かが見やる際に生じている。ねじれた自己意識の水準においてサルトルは描き出している——ラカンが精神分析的に考察しようとした問いでもある。しかしそれは、いわば形而上学的逡巡で終始しているにすぎないだろう。そうダントーは難じる。

　アートが哲学的になるとダントーがいうとき、自己知をめぐるこうしたこんがらがりがまとわりつく事態が出来していることを指している。いうなれば、認識論が存在論を巻き込んで揺動してしまう形而上学上のぐらつきがまとわりつくのだ。それほどまでに、人間の存在論的境位が関わる行為である以上、作品を成りたたしめている「芸術的対象」と「物理的物体」は解きほぐし難いだろう。ポストモダニズムの語り方では、「シニフィアン」と「シニフィエ」

という言葉しか持ち合わせていないのだ。記号に還元されえないものを、その向こう側に透けて見える
ようにして表現する企てであったとしてもだ。

物的世界、対象、人間の三つ巴はどう絡み合いを変えつつあるのか、そして芸術はそこにおいて自ら
を理論化しうるのか。ダントーの問いは、そういうものであったのかもしれない。

モノを旋回する『オクトーバー』

同時代の状況への視線をさらに拡大鏡でみて、深化させよう。

先ほどみたように、ポストモダニズムの前夜にその姿を浮上させはじめ、なかばポストモダニズムの
牽引役のようでもあったジャーナル『オクトーバー』の批評的コミットメントの辿った軌道をじっくり
見直しておきたい。アーサー・ダントーは分析哲学系の学者また批評家であり、ロザリンド・クラウス
はいわゆる構造主義およびポスト構造主義の隆盛に大きく貢献した「現代思想」系の研究者また批評家
である。ではあるものの、島宇宙に腑分けしてしまうと、事柄の核心を捉えそこなってしまうように思
える。ダントーは歴史哲学、科学哲学などでも功績をあげている大物であるとともに総合雑
誌『ネイション』における美術評論家であり、クラウスは狭い意味での美術研究あるいは芸術批評を超
えて大きな読者層をもつ批評家である、ということもある。ふたりとも、より大きな言論空間で活動し
ているのだ。さらに肝要なのは、大括りになってしまうのを承知でいえば、両者が同じような問題関心
をもっていた、もっといえば、それは、彼女彼らの圏域さえも越えて広く共振していたものだろうとい

（10）同書、一四－一五頁。

うのが、本論の観測だ。

『オクトーバー』創刊時のメンバーは、アネット・マイケルソンとロザリンド・クラウスである。両者ともにそれより前から、アート界に大きな影響力を誇っていた『アート・フォーラム』で健筆をふるっていた。だが、『アート・フォーラム』で批評の世界にあって追随を許さないほどに時代をリードしていたマイケル・フリードと袂を分かち、自分たちの言論実践をいっそう突きすすめるために『オクトーバー』を創刊する。フリードが奉じる（先にみたグリーンバーグのそれを更新したものだ）モダニズム美学とはまったく異なる批評美学をいかに実践するのか、それを自らのジャーナルを回路として世に問う[11]、そう括っておいてよい。

問い返されたのは、少なくとも当初は、モダニズム美学の妥当性であった。グリーンバーグというよりは、思弁的なかたちでモダニズム美学を再定式化していたマイケル・フリードのそれではあったのだが、フリードについてはここでは詳しくは立ち入らない。本書の主旨に沿うかぎりでいえば、フリードは、ミニマリズム（ないしポストミニマリズム）のロバート・モリスらの試みについて、それらは「リテラリズム」として断罪し、それとは対比的に作品として成り立たしめる本質性、「現前性」が「恩寵」として成立せしめられる作品群をこそ称揚しただろう。ダントーとやや似て、フリードは、作品の「対象性」に関してメディウムの物的素材面を捨象する論立てを展開している。それに対して、すでに少し触れたが、クラウスらはモリスを擁護し、そこに、メディウムの物的素材面に働きかける人間存在の関与作用を前景化することで新しい作品性を見出していった。もう少しいえば、そこには女性身体の差異性も視野に収められている。

ここでしっかりみておきたいのは、モリスをめぐる対立のあとの経緯だ。なかでも近年再び注目があ

58

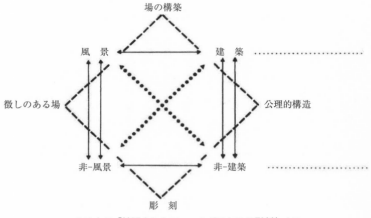

場の構築

風　景　　　　　　　　　建　築

徴しのある場　　　　　　　　公理的構造

非-風景　　　　　　　　　非-建築

彫　刻

クラウス「拡張されたフィールドにおける彫刻」より

ちこちで集まっている、一九七九年に『オクトーバー』
に発表されたクラウスの論文「拡張されたフィールドに
おける彫刻」である。のちに同誌編集委員に加わる批評
家ベンジャミン・ブクローが、当時まだドイツにいた際
にこの論文を読み、美術批評界での新しい波、ポストモ
ダニズムと連結していく新しい語り方がまさにはじまっ
た、そう回顧している。ポストモダン／ポストモダニズ
ムの時代の芸術論の幕開けとなるほどのインパクトを大
西洋を越えて鳴り響かせた論文だったのだ。芸術論界隈
でのポストモダン転回の先鞭ともなった論集『反美学』
(一九八二年)に再録もされ、また、クラウス自身の代表
作のひとつ『オリジナリティと反復』に収められること
にもなる。

　この論文は、ポストモダニズム美学の勃興にかかわっ
てどういう位置にあったといえるのか。それが勃興の幕
開けだったのであれば、逆にいえば、同時に、その限界
の輪郭を裏側から映し出すものでもあるのではないか。
ポストモダニズムがすでに過ぎ去っているのであれば、
そのコンテクストを立体的に計測するためには、その検

証こそがなされなければ内容をみておこう。同論文は、前頁で示したダイアグラムを掲げ、美術界、芸術界を越え建築界やその周辺を巻き込み、衆目を集めた。彫刻なるものが、単なるランドスケープ（土地風景）とどう異なるのか、建築とはどこがどう異なるのか、このダイアグラムから照らし出すという着想だ。モノを旋回しながら、わたしたちのその理解の仕方はめまぐるしく変化するが、それはどういう次第によってなのか。彫刻という美術作品がいったい、いかなる資格要件をもって（土地風景あるいは建築とは異なって）、芸術実践ということができるのか。拡張されたフィールドにおいて、あたかもそれぞれが固有の特徴をもっているように活動を展開している、その推移について、わたしたちはどのように向き合わなければならないのか。クラウスはこういう。じっくりと目を凝らすならば、ダイアグラムの構成要素であるカテゴリー名称は指示対象をそれぞれきちんとあてこんでなかば自律的に用いられているのではないのではないか。むしろ、対立や否定（人間の欲望構造におけるさまざまな含差を乱反射させる力学上のだ）といった関係性を軸に記号的に交代させているだけの話ではないかと断じたわけである。そういう組み立ての論だったわけだ。諸記号が形成する構造的連関の図式から出ることのない思考を穿つという、すぐれてポスト構造主義的な発想を逆手に、けれどもその発想の土台そのものが構造主義的記号論を前提とした、批評文となっているともいえるだろう。

　いましがたみた整理は、しかしながら、これをストレートに読んだ者が、周囲に立ち現れつつあった言説群のなかで一般に受けとめた読み方にすぎないかもしれない。そしてそうした受けとめ方が、ポストモダニズム美学が勃興するきっかけであるとするならば、まさしくそうであるからこそ、この辺りのコンテクストはいま、より詳細に省みておく必要があるかもしれないのだ。もっといえば、グリーンバ

ーグがハイアートにおけるメディウムの純化のために区分けしたアヴァンギャルドとキッチュの境界を積極的に反転させ、パスティーシュを目指すこと、諸フィールドを記号論的に拡張することこそがポストモダニズムの特徴になっていったとするならば、なおさらのことだ。きわめて興味深いといっておきたいのだが、二一世紀になって、クラウスをはじめとする当事者たちが、そうした関心をもつにいたったらしいこの論文の大きな見直し作業を、ポストモダニズムがすでに終焉したという理解が拡まったいまはじめたのである。

それは、二〇〇七年にプリンストン大学建築学部が主導するかたちで二日間にわたって開催されたコンファレンスに凝縮されることになった。クラウスを含め『オクトーバー』編集委員はもちろん、それに加えて世界中から同時代の（若い世代も含めた）芸術家、批評家、研究者、建築家が参加している。討議の数々は広範囲にわたって刺激的論点を生んでいるのだが、さまざまな問題意識のベクトルを交差させながら絞り込んで探求せられているのは、論文「拡張されたフィールドにおける彫刻」が、ポストモダニズムのはじまりのひとつであったからこそ胚胎している、多様な思考の力線をあぶり出していくという作業である。さらには、それらを振り返ることによっていまこそ、ポストモダニズム以降の芸術の課題をあぶり出せるのではないかという、参加者たちの強い意図と確信があちこちにみとめられるものとなっている。

（11）この辺りの整理については、『批評空間第2期臨時増刊　モダニズムのハード・コア』（太田出版、一九九五年）に詳しい。
（12）その記録は、二〇一四年に刊行された。*Retracing the Expanded Field: Encounters between Art and Architecture,* edited by Spyros Papapetros and Julian Rose, The MIT Press Cambridge, 2014.

「対象性」の奈落①

論文「拡張されたフィールドにおける彫刻」への関心の再燃は、実際、芸術批評界のひとりの主要な論者の「語り方」を大きく変移させた。すなわち、（作品分析のための方程式というよりは作家が共有していた精神構造という意味ではあるが）一九九〇年代に精神分析に少なからず依拠して現代芸術批評を展開していたハル・フォスター——先にも触れたように、彼自身も現在『オクトーバー』編集委員である——が、「精神」というよりは、むしろ「物体」への問いへと大きく軸足を移したからである。

フォスターは、先のプリンストン大でのコンファレンスのあと早くも二〇一一年に『アート建築複合態』というタイトルの著作を刊行している。そこでの主張は、十分に興味を引く。

さきに、それまでの仕事をおさえておこう。フォスターは、一九八〇年代に編集した『反美学』にあっては、モダニズムを奉ずるフォルマリズムが多彩に咲き乱れていた同時代状況（ポストモダニズム）を批判的に捉え直す論稿を集め、衆目を集めたのだが、九〇年代半ばには、自身の批評方法を案出しつつ、同時代の芸術実践の有り様を同定しようと挑戦するにいたる。『現実なものの回帰（The Return of the Real）』だ。その際、『反美学』において集合化したような第一世代の「現代思想」派ではなく、その魅力に衝撃を受けつつも冷静に推移をみてもいた第二世代として自己を位置づけることを隠してはいない。

ひいては、構造主義そしてポスト構造主義に影響を受けた（分析されるべきものというよりは）芸術批評と芸術実践がだんだん先細りし、読者を失い、作家との繋がりも希薄になっていく動向を受けとめるのだとさえいう。そして、理論に疲れた風景のなかで、その反動のように「現実的なもの（the real）」に対峙する作品の群れが一斉にアートシーンに登場し、注目を集めているという同時代状況にいかに向き合うかがこんにち芸術批評が取り組まねばならない課題だとするのである。とりわけ、マシュー・バー

62

ニーやロバート・ゴバー、キキ・スミスといった作家が表出させる個人の生が抱え込む困難や、ロータ
ー・バウムガルデンやアラン・セクーラらの作品が現出させる異文化との接触が抱え込む困難に焦点を
合わせ、それを「現実的なものの回帰」として特徴づけていくのである[14]。

注意しておかなくてはならないのは、ここでフォスターは、そうした芸術制作群を手放しで肯定して
いるわけではないという点だ。批評家としてフォスターがえぐり出すのは、彼自身がいう二〇世紀の芸
術の可能性であった「前衛」（の意思の受け継ぎ）という芸術上のエンジンが視界から消え、ひたすらに
（個人のレヴェルとコミュニティのレヴェルにおける）水平の繋がりを模索する同時代の流れが抱え込む問
題性である。美術史家ウィリアム・ビュルガーのこだわった歴史的アヴァンギャルドから、ビュルガー
は否定したもののフォスター自身は可能性を引き出そうとするネオアヴァンギャルドへといたる系譜が
受け継ぐ、世界の既存の有り様に異議申し立てをおこなう垂直のベクトルと対比させつつ、だ。したが
って、理論家フォスターを同時代の記述者として単純に捉えてしまうと、その語り方の戦略を捉えそこ
ねてしまうことになる。そこをおさえておかないと、思想と絡み合う芸術実践から、社会実践としての
アートへ様変わりしたという安易な括りに堕してしまいかねない。

（13） ホストを務めているプリンストン大学建築学部からは、スタン・アレンが参加している。アレンはそのときす
でに、いま現在日本でも少し話題になっている「ポストヒューマン」という言葉を使いはじめていた。このあた
りについては、彼の弟子筋にあたる坂元伝らとともにもった共同討議「リダンダンシー・ハビトゥス・偶然性
ポストヒューマニズムの余白に」（北野編『マテリアル・セオリーズ』人文書院、二〇一八年、所収）を参照のこ
と。

（14） Hal Foster, *The Return of the Real: Art and Theory at the End of the Century*, The MIT Press, 1996.

じつのところ、フォスターは、その後の仕事において、同時代の流れの記述者であるようにみえてしまった感を振りほどいていくかのように、厚みのある批評的な語り方をさらに練り上げていくのだ。右のような語り方の不徹底を自覚したようであり、その限界をあぶり出そうと先のコンファレンスに参加したようでさえある。そうした段階を経て狙うところが、アートと建築が一体化しながら『デザイン』という名のもとに資本主義にのみ込まれていく、二一世紀の光景を鋭く抉り出す『アート建築複合態』に結実することになる。

その書では、アートと建築態が地続きになる「複合態」になってしまう光景に、批判的な視点を確保しようと切り込み口をあの手この手で探ろうとしている――「complex」に精神分析的な用語ではなく、「複合態」という語をあてた訳者に敬意を表したい。フォスターは本の冒頭、次のように同時代の相貌を概観している。

社会学者ウルリッヒ・ベックが論じてきたように、我々の時代には、モダニティは再帰的になり、そこでの関心は己の成果を道具として活用し直しつつある。実際、本書で論じられるプロジェクトのいくつかも、かつての産業用地を文化や娯楽もしくはサービスやスポーツといったポスト産業的な経済に見合うよう転換する改造作業を、現に必要としたものだったのだ。近年のアートは、こうした改造にあたっては、およそ受動的な「対象〔オブジェクト〕」などではない。ときに、アートが拡張された諸次元を持つようになったことにもっぱら促されて、もはや使われなくなった倉庫や工場をギャラリーや美術館に転換する動きが推進されてきたのだ。（中略）この点から見るなら、文化は経済と切り分かれているといった気取りは、もはや過去のものだ。現代の資本主義の特徴のひとつは、両者の混合であり、そ

れこそがあの美術館のひとの目を惹きつける有り様のみならず、その種の施設を「経験の経済」に奉仕させる体裁の整え直しの基礎となっているのである。

先にふれたロンドンの「ポストモダニズム」展とも共振するような、新たな資本主義エンジンによるポストモダニズムの乗っ取りという語りに似た切り込みがここでもなされているともいえるが、それよりなにより興味を引くのは、二一世紀における芸術／アートの「対象」のあり方の変容（「受動的な」ものではなくなったということ）への踏み込んだ照らし出しである。フリードが先鞭をつけ、ダントーが明瞭に予知した、芸術作品の対象性の溶け出しはいまやなすすべもなくつきすすみ、芸術の自己理論化の行方もみえないまま、商品化の波に大きく覆われてしまったかのようなのだ。拡張されたフィールドは、その記号が戯れる構造的配置の次元を超えて、資本によって包摂され、資本に奉仕するなかで、それ自体のものとしての有り様が動的な状態に入り込みつつあるといってもいい。「拡張されたフィールド」は「複合態」となって資本主義にとりこまれたのだ。そこからのがれ出る手立てをさぐり出そうとする険しい筆致で書きすすめられているのだ──その言葉のなかで、クラウスの文章が多く引用されるのだが、すべて論文「拡張されたフィールドにおける彫刻」を中心にしたポストモダニズム前夜のものだ。ポストモダニズムが成立する手前から灯し出すことで、その終焉の向こう側へと抜け出す道筋を探ろうとするかのように、である。

（15）ハル・フォスター『アート建築複合態』瀧本雅志訳、鹿島出版会、二〇一四年、一〇頁。

「対象性」の奈落②

　ここでさらなる深掘りの一助としたいのが、いったりきたりでややこしくて恐縮だが、『アート建築複合態』の前に、けれども『現実的なものの回帰』をめぐるコンファレンスより以前に刊行していた仕事である。その日付二〇〇二年は、「拡張されたフィールド」をめぐるコンファレンスより以前であるものの、その司会をつとめ、オーガナイザーでもあったフォスターの関心がより鮮明にあらわれているように思える。『デザインと犯罪』といういささか物騒なタイトルが付されたこの書物は、ポストモダニズムが資本主義社会に呑み込まれてしまったかそこに芸術批評が介入しうる視点を確保しようともがいている仕事だ（アートという名の「アート」が跳梁跋扈しており、なんとまるで日本語の「芸術」が「アート」に取替えられていった時代の諸相に通じているかのごとくに使っている）。

　そのかぎりでは、『アート建築複合態』の前哨戦のような書物なのであるが、ひときわ興味を引くのは、一九六〇年代そしてその前後における合衆国を中心とした言論の磁場で迷走しながらも練り上げられていった、芸術批評における「現代思想」との絡み合いやもつれの次第の考察に割かれているという点である。たとえば、次のような箇所である。

　一九六〇年代のはじめには形成段階にあった「反グリーンバーグ叛乱の種」は、六〇年代終わりには風に乗ってばら撒かれ、広くはびこっていた。アーティストたちは別の先例を、とりわけジョン・ケージ、マース・カニンガム、ラウシェンバーグ、ジョーンズらのサークルに求め、批評家たちは「異なる批評基準」を描き出そうとしたのであり、それをもっとも強い説得力で提示したスタインバーグに見られる通りである。マイケルソンが重要な先導者になったのもこの時期であり、それは彼女

がケージ＝カニンガム・サークル、ジャドソン・シアター・チャーチ派のためのダンス・パフォーマンス（たとえば、イヴォンヌ・レイナー、トリシャ・ブラウン）、構造的な映画と写真（たとえば、マイケル・スノウ、ホリス・フランプトン）に肩入れしただけでなく、一九五〇年代と一九六〇年代初期の長期パリ滞在中に彼女が発見したアンドレ・バザンからロラン・バルトにわたる批評モデルに傾倒したことにもよるのだ。マイケルソンはアメリカにおける「現代思想」（主として構造主義とポスト構造主義のそれ）の初期の唱導者であり、そしてすぐさま彼女の側についたクラウスは、その理論がアート批評において意味しうるものを展開そして精緻化した初期の功労者であった。⑯

ポストモダニズム前夜の核心をあぶり出そうとする駆り立てに溢れたと思われる文章だ。いわゆる「現代思想（フレンチ・セオリー）」だけではなく、美術実践が、演劇や音楽、写真や映画とはげしく交差し、ポストモダニズム前夜の光景をかたちづくっていたことがうかがい知れるところだ。筆者がマイケルソンに教えを請うたのは一九九〇年代であり、描かれている時代からはかなりの間隔があいてはいる。それでも、こうした文章を読むと胸がつまりもする。それがゆえに、公平性を欠いているかもしれない。だが、たとえば、『オクトーバー』創刊号の目次を手にとれば、そこには、フランス思想だけでなく（フーコーの「これはパイプではない」が訳出されている）、演劇や小説そして映画といった身体性や物質性を孕む作品実践についての論稿──そのなかのひとつはノエル・バーチによる日本映画論でもある⑰──も掲載されていたことと、当初は建築家ピーター・アイゼンマンの事務所と協同し刊行されていたことが裏表紙に記されてい

⑯　ハル・フォスター『デザインと犯罪』五十嵐光二訳、平凡社、二〇一一年、一五九頁。

たこと、それは十分に承知されておいてよいだろう。創刊号に寄稿していた劇作家でもあり演出家でもあるリチャード・フォアマン氏が京都に来訪した際、縁あってお供する機会に恵まれた。その際、「夕餉はどうします、マイケルソンさんをお連れした店があるけど……」というと、「そこへ行きたい、そこへ行きたい」と彼が二度も三度も口にしたことが思い返される。あえて付け加えておくならば、対して、一九九〇年代なかばのニューヨークにあっては、筆者の友人たち──そのなかにはのちに編集委員に加わることになるマルコム・ターヴィも含まれる──の間では、『オクトーバー』はただの美術史ジャーナル、しかも大学院生がやたらに難渋な用語をちりばめた論文が掲載される美術史ジャーナルになったというような皮肉がよく飛び回るようになっていた。また、『オクトーバー』は、幅広い領域での作家たちとの交流を急速に失いつつあるという嘆息が漏れているのもよく耳にした。

いずれにせよ、ここでは同時に、フォスターによるポストモダニズムの祭りの後についての文章もみておきたい。批評も対象も消え去りつつあるとき、いったい何が頭をもたげてきたのをいちはやく浮かび上がらせているからである。

われわれは現在どこに位置しているのだろうか？ 『アート・フォーラム』系のモダニズムの批評家の零落が、『オクトーバー』の類の批評家 — 理論家の台頭と相即的であるなら、今度はこのような存在にも没落し始める順番がきている。（中略）制度的な最前線においてどちらの種類の批評家も一九八〇年代と一九九〇年代に、批評的な価値判定も、ましてや理論的な分析などなんの役にも立たないとみなす画商、収集家、キューレーターからなる新しい複合体によってその座を奪われたのである。⑱

68

公平を期しておけば、キュレーターがクラウスへの言及や献辞を記す企画展を筆者はいくつもみてきているので、さすがにフォスターの筆は滑っているかもしれないと感じる。それでも、時代の空気の感触は触知しているように筆者には思える。キュレーターが、二一世紀のアートワールドでキープレイヤーとなっていくさま、である。なによりも、理論が疎んじられる空気をしっかりと捉えている――いいかえれば、理論を疎んじる素振りへの安易な同調は、なし崩し的に市場にのみ込まれていくかのような文章なのだ。

急いでつけくわえておけば、フォスターは、ダントーによる「芸術の終焉」論への言及も忘れていない。先の引用のすぐ後で、いうのだ。ダントーが提示した哲学的な振る舞いを織り込まざるをえなくなったアートは、まさにそれがゆえに、その「本質的な論理的根拠は陥没し、それ以降アートはどんなものでもできるようになった」と位置付けているのである。芸術をめぐる「本質的な論理的根拠」の陥没という事態、それは本書の言葉遣いでは、メタ芸術論の水準でもメタ実在論の水準でも、時代の思考が大きく揺れ動き、何をもって何をなすのかについて、主観の群れを横断する語り方が手探りの状態に入

（17）これについては、訳出する機会を得ている。ノエル・バーチ「遠く離れた観察者へ」『思想』二〇一一年四月号、岩波書店。なお、この号には、『オクトーバー』創刊号への言及も含めて解説論文を付しているし、バーチの論考に対するハリー・ハルトゥニアンの批評も併せて訳出しているので参考にしていただきたい。ここでは、『オクトーバー』と『クリティカル・インクワイアリー』のコラボを認めることができる。なお、筆者は、バーチの論考の持つ理論的な射程を受けとめることがいまだできていない。

（18）フォスター『デザインと犯罪』、一六九頁。

（19）同書、一七三頁。

っていくようになったという言い方になるかもしれない——その意味で、そしてあえていえば、筆者には、フォスターの見解はそれでも生硬なものに映る。

分析哲学の「オクトーバー」

とはいえ、個人的な感慨は脇におこう。同時代における語り方の共振反応、とりわけ『オクトーバー』近辺での共振反応をもう少しみしておこう。アネット・マイケルソンはその大学院ゼミで多彩な才人を育てているが、同誌がなかば連動していたといってもいい現代思想（ボワはバルトの弟子であるし、クラウスはフランス版バタイユ全集の編集者ドニ・オリエがパートナーである）と相性がそぐわないようにみえる分析哲学系へと傾いていったものもいる。分析美学の論客のひとりとなった、ノエル・キャロルだ。映画研究と分析哲学の双方で博士号を取得している強者であるが、マイケルソンの自宅で筆者も挨拶を交わしたことがあるが、文章の空気感よりもはるかに気さくで人懐っこい印象だった。いま現在、キャロルは邦訳もたくさん出ていて、分析美学の界隈で話題にされることも少なくなく、ダントーの芸術哲学の系譜を批判的に継承する哲学者のひとりとして位置付けられているようだ。そのあたりの事情には能力の問題もあって十分に通じているとはとてもいえないのだが、筆者としてはまた別の個人的な感触、どうしてももう少し広い範囲で彼の仕事を位置付けておきたいという気持ちがまとわりついてもいる。

たとえば、キャロルが若かりし頃の一九八〇年代はじめに、『オクトーバー』においてダントーと熱い応酬を繰り広げてもいたようだ。芸術とはなにか、哲学とはなにか、さらには映画というメディアとはなにかを論じあう新旧世代の分析哲学者のあいだで交わされたやりとりが、ほかでもない「現代思想」を牽引する同誌でなされていたのだ。[20]

70

そこで芽生えていた問いがあたかも結晶化していくかのように、後年次第に整理されていく。ひとつ例をあげれば『芸術批評の哲学』においてキャロルは、ダントーの哲学的な整理は一定程度正しいものの、それを受けた哲学的な実践はむしろ「批評」と呼ぶにふさわしい価値付けの営為でもあるべきだと主張してもいる[21]。つまり、芸術を哲学的に語るのは、芸術なるものをめぐる現象の説明なのか、それとも価値付けへと踏み込んだ実践的（実存的）な営為なのかと。重ねていえば、キャロルはその書で単なる芸術をめぐる哲学的な理論立てだけではなく、カルチュラル・スタディーズやヴィジュアル・スタディーズ、パフォーマンス・スタディーズにおける議論も自らの視界に収めながら、いわば『オクトーバー』の近辺にいる者の振る舞いであるかのように、同時代言説への批評的コミットメントを隠すことがなく、批評と哲学を一体化させた言葉を投げかけているのである。拡張されたフィールドは、知的言説群にも否応なしに押し寄せていたといってもいい。細かい論点は分析哲学の専門家にお任せするしかないのだが、ここでとりわけ関心を寄せておきたいのは、芸術をめぐる哲学的な言葉は、説明という行為の水準に甘んじているわけにはもはやいかないということをキャロルが強く主張しているという点である。

図と地という修辞を用いれば、二〇世紀末に席巻した理論的な語り方は、大陸系、分析系を問わずでに、いわば知の背景になってしまっているのであって、それを下地として図となりうる批評上の実践的な賭けこそが求められてしかるべきということになるだろうか。本書に沿った仕方でいえば、それら

（20） Noël Carroll, "Philosophy and/as Film and/as if Philosophy," *October*, no. 23 (Winter 1982), pp. 5-14.

（21） ノエル・キャロル『批評について　芸術批評の哲学』森功次訳、勁草書房、二〇一七年、二一－三二頁。

の道具立て（構造主義やポスト構造主義の記号論）では、芸術も、ポピュラー文化も、いや、広告商品も、いや、ごくふつうの日常的営為までもが、同じような分析が施される、同じようなテクストとしての創造物といういうことになってしまいかねない。事象に対する権威主義的な優劣の設定が必要だという論点ではなく、そうした同じような、対象物への一律な理解は、すべてを一律の価値に還元する市場主義と共犯関係に入るのを許すことになってしまうのではないか。価値に関するコミットメントを引き受ける必要があるだろう。キャロルが語るのはそういったことではないだろうか。「芸術の終わり」以降の芸術を語る語り方への模索がいま、広範囲にわたって知的世界の大きな関心の的になっているのだという観測を主張しておきたい。

作品なる対象を支えるメディウムの彷徨い

ハル・フォスターの「語り方」の推移ひとつみても、「拡張されたフィールド」をめぐる問いの再燃は、過ぎ去ったものへの回顧というよりも、同時代に切り込もうとするきわめてアクチュアルなものであったし、ましてや、クラウス自身においても、当のコンファレンスは、自らの足どりを振り返るという単なる自伝的な懐古趣味ではなかった。じつは、クラウス自身、その少し前から、彼女なりの仕方でモノと作品のこんがらがりへのこだわりを示していたようなふしがある。[22]

モダニズム美学はすでにみたように、諸芸術それぞれの物質的な手段にメディウムという名を与え、その語り方の核に据えていたわけだが、クラウスは、ポストモダニズムへの批判的なまなざしを研ぎ澄ますなかでふたたび立ち返っていたのだ。いや、芸術作品の要件の問いと決定的に連動するメディウムをめぐる問いは、この十年、クラウス自身が試行錯誤を繰り返すかのように格闘している問題系だったと

いっていい。早くも一九七七年にクラウスは、ポストモダニズム美学からこぼれ落ちる、モノを機械的にトレースするなかで（つまりは人間的な意味作用を担う記号ではない）生起する「痕跡」という現象に着目する論文「インデックスについて」を発表しているが、それ以来、写真をめぐる数々の論考において、彼女の論立てのうねるような練り上げは、現代芸術に絡みつくメディウム／メディアをめぐる問いの困難を見事に指し示している[23]。端的には、写真なるものは、メディアとはなにかという理論的問いが貼りつく特異なカテゴリーであるとまでいうだろう[24]。

二〇一〇年、クラウスは、メディウムに関してよりいっそうラディカルな論を世に投げかける。メディア・テクノロジーの爆発的な展開——それは、おそらくは各種デバイスの盛衰という質的な展開と、生活世界全体にわたる浸透という量的な展開を併せもつ——が、メディウムそのものをめぐる本質的な考察をなかば無用にしはじめているという判断を前景化した、いわゆる「ポストメディウム」論を打ち出すのである。にもかかわらず、なのだ。その八年後、クラウスは、再度、その批評的立場を転換することになる。イタリアで開催されたコンファレンスでの講演で、彼女は、自分はポストメディウムの時代だと

（22）クラウスが写真なるものをどう捉えているかについては、後にみるように、ジェフリー・バッチェンの考察が示唆的であるが、それを踏まえた上での前川修の論考（前川修『イメージを逆撫でする——写真論講義 理論編』、東京大学出版会、二〇一九年、第七章）もたいへん有益である。affectへのこだわりは、フォルマリズム的な整理では回収できないモノの肌触りの謂いにほかならない。

（23）クラウスの論文「インデックスについて」への筆者の位置付けの一端は、共同討議「ポストメディウム理論と映像の現在」参照（前掲『マテリアル・セオリーズ』所収）。

（24）ロザリンド・E・クラウス「メディウムの再発明」星野太訳、表象文化論学会編『表象』八号、月曜社、二〇一四年、四六−六七頁。

謳っていたが、メディウムについて改めて真摯に論じなければならないようになったといいはじめたのである。同時代への批判的介入をつねに戦略として折り込むクラウスは、ドナルド・トランプの台頭は、まさにSNSというメディアを介してであり、SNSというメディアがかくも大きな効力をもつにいたっているという事実をわたしたちは真正面から受けとめねばならないと論じ、映画『スターウォーズ 帝国の逆襲 (Medium Strikes Back)』というタイトルをその講演に付すのである——YouTube で視聴することができる。

こうした経緯の手前で、先ほどのプリンストン大でのコンファレンスは催されたのである。しかも、同世代はいうまでもなく、若い世代の理論家、研究者、アーティスト、建築家などを巻き込みつつ、である。

転換に転換を重ねるクラウスの理論的ポジショニングの変遷——とりわけ、メディウム／メディアをめぐる問いが揺さぶる波となっている——は、彼女の変節ぶりを映し出しているものではないことは、強調されるべきだろう。これまで本書がみてきたように、「芸術とは何か」という問いは、それを周囲から支えていた「作品対象とは何か」「対象とはそもそも何か」といったメタ水準での理念を溶け出させてしまっており、右往左往する事態となって久しいのだ。他方では、芸術作品は拡大する市場の磁場において、なし崩し的に商品化され、価格こそが判定のものさしであり、批評や芸術論などは好事家のたわごと、アカデミズムの独りよがり、うかうかすると商品プロモーションのためのツールに成り下がりつつさえあるだろう。

コンファレンスの記録『拡張されたフィールドを辿り直す』の中でもクラウスがきっぱりと言葉にしていることがある。「芸術は商品ではない」と。それに加えて、合衆国のみならず英語圏、さらには世界

74

各国におけるマルクス主義理論をリードする理論家フレドリック・ジェイムソンが自身の批評実践における羅針盤であったことを隠そうとはしない。すでにみたように、ポストモダニズム美学に対してすでに早い段階に、ジェイムソンは、それが称えた意味の戯れには、後期資本主義（＝金融資本主義）との相関性の良さがあることを喝破していた。[25] クラウスにかぎらず、資本主義との相関においてポストモダニズムを把握するというジェイムソンの仕事がかなり広く共有されていたことを強調しておこう。ダントーにたちかえれば、アートがメタアート的な批評実践をその都度その裡に抱え込まざるをえないという、芸術／アートの大きな変容は、より大きな社会体の変容、世界のあり方の変容のなかでのことだったということかもしれない。

わたしたちが目の前にしている光景の受けとめ難さは、より大きな社会体の圏域において生起している変容をめぐる理解し難さにも連動しているのかもしれないのだ。[26]

作品なる対象の輪郭が溶解しつつあるだけでなく、生きられる世界のなかでの物体のかたちも溶け出しはじめているのである。ダントーの箇所でメタ実在論が頭をもたげはじめていることに触れたが、それは、浮世離れした哲学的思惟のなかでのうねりという体の話ではないかもしれないのだ。わたしたちが生きるいま、目の前に置かれた物体について、それが何なのか、あなたは隣に座る人とはたして意見が合致すると胸をはって断言できるだろうか。見慣れない壺をして、それが水を運ぶツールなのか、床の間などにしかるべく収められるべき置き物なのか、それともなにがしかの祭礼の器なのか、はたまた、

（25）Fredric Jameson, *Postmodernism, or the Cultural Logic of Late Capitalism.*
（26）ジル・ドゥルーズの「コントロール社会」を読み拡げた、拙著『制御と社会』（人文書院、二〇一五年）を参照のこと。

骨董品の流通の中で高値で取引される商品なのか、それとも現代作家の拵えた作品なのか、事態はやや こしさをうねらせるばかりである。ロンドンではすでに、ミュージアムのワークショップで、目の前の モノについてみんなが語り合う、「モノからはじめる学習（object-based studies）」というワークショップ がどしどし開催されるほどなのだ。(27) 事態は、サルトルがカップについて語ることに興奮していたときと は深刻さが違うのである。

二〇〇四年、『オクトーバー』で現代美術に関わる主な編集委員が協同し、二〇世紀における美術を 中心とした芸術実践を総覧するという大著を刊行する（原著でも日本語版でも大判の二段組で、じつに九〇 〇ページ近い）。本書の観点からいっても、冒頭の「まえがき」から「シュルレアリスムの対象」「非 西洋）部族的対象」「拾ってきた対象」と、objectに関わる揺れが前景化されていることを見やりな がら、作品は「どのように意味をもつのか」が重要な問いとしてせり出していることを明瞭に述べてい る。(28) それがばかりかクラウスは、ある項で「拡張されたフィールドにおける彫刻」を自ら振り返り、次の ような整理もおこなっている。すなわち、モニュメントのロジックを己にとり込み駆動させ場の意味 を表象していた伝統的な彫刻作品のフェーズから、それが「衰退」し作品が置かれる物理的な文脈から 完全に撤退していたロダンなどのモダニズム彫刻のフェーズへ、そして「文脈にかかわらせたい」とする ミッソンらのミニマリズム彫刻のフェーズへと移り変わっていったという整理だ。しかも、こうした整 理は、より広い現代芸術史の枠組みにおいて、「見る者がおこなう知覚の営みの関数」ともいえる観点 から作品の対象の理解を押し拡げたリチャード・セラらの実践へと接続するものとしている。(29) さらに重 ねて、「個別的な対象群」の項で論じられる、対象を「空間、光、見る者の視野に応じた関数とする」ジ ャッドやモリスの実践——それはフリードの「現前性」を基にしたモダニズム美学を打ち砕くものだろ

76

う――にも議論をつなげている。先に触れた点だ。

要するに、『オクトーバー』が二一世紀に入って、振り返りながら措定しようとする二〇世紀の現代芸術史の描像は、芸術作品という「対象」をめぐる多彩な省察のロジックにおいてうねり、変転しながら推移しているということなのだ。ポストモダニズムを記号の転位パターン（テクスト性もパスティーシュ性もそこに包摂されるだろう）の観点からでなく、対象とは何かという観点から整理し直しているのである。おそらくは、文章自体においてはそれほど前景化していないものの、書名の副題にあげられている「modernism, antimodernism, postmodernism」の三つの言葉は、こうしたポイントがこの図鑑のような大著の核心にあることを示している。一九六〇年代末から一九七〇年代にかけてのアンチモダニズムの潜勢力、つまりは、モダニズムが内側から食い破られていった経緯の論理をあぶり出すことで、ポストモダニズムの喧騒を相対化し、ダイナミックに歴史化してしまうという大きなパースペクティブを確保しようという企てがあると思われるのである。

状況観測も少し補いながら、この章をこうまとめておこう。

二〇世紀後半において、「芸術とは何か」という問いの仕切り直しには、機械によるモノの生産が揺

（27）「シンポジウム メディア表現学を考える 研究手法の現在」（『情報科学芸術大学院大学紀要』第一〇号、二〇一八年）における渡部葉子の報告（二九頁）。

（28）前掲『ART SINCE 1900 図鑑 1900年以後の芸術』、一四－一五頁。

（29）同書、六一六－六二〇頁。

（30）同書、五六九－五七一頁。

さぶりをかけたということがまずある。次に、一九七〇年代半ばからのすべての現象を記号化という平面において捉えようとするポストモダン思想が、芸術とはどういうものでありどういうものでないかという線引きを崩していく〈脱構築？〉という効力があり、第一の揺さぶりを加速させていった。

こうした推移は、世紀末から今世紀はじめにかけて、さらなる進行、いや変容をきたすことになる。生活世界の多くの局面が次から次へとデジタル技術によって再構築（再デザイン化？）されるプロセスがすすむのだ。人文や社会科学や思想系の一部が素朴な記号論的の意味合いでの「脱構築」という言葉に、なおのどかに酔いしれている間に、新たなる構築がすすんでいたといえばいいすぎだろうか。もう少しいっておけば、データ処理速度（ＣＰＵ）の向上もさることながら、各種センサーの計測精度もドラスティックに向上した。離散系のセンシングとプロセッシングにおいて把握された世界はひとつの平面の世界であり、必要に応じて解体されるすぐさま再構成されるべきものとなっていくのだ。端的にいえば、モノはデジタル技術が操作しやすいような水準で組み立て直されていったのである。わたしたち人間が向き合うモノはもはや安定的な風景のなかには収まってはいない。〈言語〉と〈その向こう〉側というシンプルな記号論的世界観にとらわれる理論上の身振りが、感覚の平面がせり出してきている時代状況からどれほど遠く離れているかは、以上をみるだけでもわかるところだ。

芸術の世界においても、理性的な解釈のフレームで処理されるというよりは、感覚器官の水準での作用や反応がクローズアップされていくことになる。フォスターのいう「現実的なものの回帰」というカテゴリーに収まるような作品群も、そうした直感的な訴求力に賭けたものが多いのはすでにみたとおりだ。そうしたいわば尖鋭的なハードコアのラインでなくとも、美術史研究では「感覚」や「知覚」という言葉が一気にせり出してきている。[31]

芸術上の意志

言語理性（記号）

感覚器官（身体）

モノ（自然）

資本主義の新たなモード

（31）神田房枝『知覚力を磨く　絵画を観察するように世界を見る方法』ダイヤモンド社、二〇二〇年。

だが同時に、「アート」さらには「クリエイティブ」という言葉が、区別がつかぬほどになっていく。モノをめぐる感覚世界の作り換えの面でみれば、どこが違うのかという市場主義的開き直りだ。また、デジタル技術が生む新しいデバイス（パソコン）や通信システム（インターネット）が「ニューメディア」という言辞をともない巷間に溢れてくるだろう。アナログメディアの振り返りも絡み合いながら、猫も杓子も「メディア」という言葉に浮かれだすという事態もあちこちに生まれるだろう。

冷戦以降、すべてを商品化しようとするグローバルな〈帝国〉的な？資本主義が、暮らしのなかのモノの理解までをものみ込んでいく。「フラット化する社会」どころか「リキッド化する社会」という言葉まで飛び交いはじめただろう。さらにいえば、『〈帝国〉』の著者たちが、ロールズとルーマンを引き合いに出し、法規範や社会コード全般がなし崩し的に手続き工程に置き換えられていくのを描き出す作業をしていたのは、一九九〇年代である。クリエイティブ産業が繁茂し、デザインからメディアまでをも貪欲に摂り込んでいくのだ——そういった点で、アドルノとホルクハイマーが批判の俎上にのせた文化産業とはその拡がりも奥行きも段違いだ。

そうしたなか、現代芸術に対する語り方もうねり、逡巡し、彷徨ってい

る。本章はその姿をなんとか映し出そうとしたスケッチである。

ダントーに戻っておこう。彼いわく、芸術固有の意味はまったく別の次元で推移する、そう期待されていたのだ、いや、祈念されていたのだ。言語的理解の水準を越えて、感覚器官の水準さえも越えて、芸術作品は作品として屹立せねばならないのだ。現前せねばならないのだ。モノの輪郭が見失われつつある荒野のただなかにあって、芸術はその意志をなお見失っていないということだ。

3　ポストセオリーという視座

　対象なるものが視界から溶け出しはじめていることが、芸術の領域だけでなく、広く生活世界において
も感受されはじめているこんにち、それに真正面から向き合おうとする新たな芸術実践や新たな語り方
も出てきているようだ。本章ではそれらがかたちづくる光景にさらなるまなざしを送っていきたい。

　手がかりを抽出することからはじめよう。ダントーはもとより、クラウスら『オクトーバー』周辺だ
けではなく、芸術作品なるものの対象の捉え方をめぐる問いのこんがらがりは、より大きな言説空間の
なかで共振を生んでいた。本章では、そのなかの、もうひとつの知的ブロックに注目する。もしかする
と『オクトーバー』と同じくらい、いやそれよりも強い磁力をもつジャーナル『クリティカル・インク
ワイアリー（Critical Inquiry）』（以下『CI』）の周辺である。『CI』は、北米を越えて広義の人文学と
思想研究と批評におけるトレンド・セッターの役割を担いつづけてきたが、日本においてこのジャーナ
ルについていささか紹介と摂取が遅れていると感じているのは筆者だけだろうか。『オクトーバー』が
かつて『批評空間』などを中心に紹介され、相対的にいって馴染まれていることと比べれば、残念であ
るとしかいいようがない。そういう事情もあるので、そのあらましをまずはみておこう。

一九七四年に創刊されたこのジャーナルは当初より、文学評論家の碩学ケネス・バークや美術史の大御所E・H・ゴンブリッチなどを助言メンバーに抱え、人文諸科学の各分野を横断するテーマや争点を提起し活動を開始した。七〇年代末に、編集委員長が現在のW・J・T・ミッチェルになるとともにいっきに、ダイナミックに異なる分野の研究者が交差するフォーラムとしての立ち位置を確立していく。数々の批評的アジェンダを幅広く世に問う回路となっていき、知的世界をリードする論客が同時代に投げかける尖鋭的な論稿を発表する媒体ともなっていく。フレドリック・ジェイムソンがいくつかの重要な論考を発表したのも、エドワード・サイードがアメリカにおいて健筆をふるったのもこの誌面である。

――二〇〇五年春には、サイードの死を追悼する小特集が、古くからの友人であったミッチェルとポストコロニアル研究の泰斗ホミ・バーバの共同編集により組まれている。華々しく登場したスラヴォイ・ジジェクも、このジャーナルで精力的に問題提起を展開しているし、当初からジャック・デリダが書く文章をその活動の先端において訳出し続けていたのも、同誌だ。いわゆる現代思想系の論者たちばかりではない。分析哲学や、文学研究、地域研究など各分野で指導的役割を演じる研究者も論議を呼ぶ論文を寄稿してきた。日本研究者ハリー・ハルトゥニアンもそのひとりだ。九〇年代終わり筆者がまだ北米に遊んでいる際に『CI』はベンヤミン特集を組んでいるのを目にしたが、名を連ねている執筆陣は、ジェイムソンはもとより、ミリアム・ハンセンやスーザン・バック＝モースといったアメリカにおけるピカイチのベンヤミン研究者、さらには分析哲学者スタンリー・キャベル、脱構築文学研究者スタンリー・フィッシュ、そして『オクトーバー』派の中心であったロザリンド・クラウスといった眼を見張る面々だったろう。いまもなお目が離せない知的言説のブロックである。

82

理論の危機の諸相

その『CI』が、「批評の未来（The Future of Criticism）」と題されたコンファレンスを二〇〇三年に開催した[1]。二一世紀の批評の未来について問い直そうと同誌周辺の研究者が数多く参加し、インターネットを積極的に組み込んだ企画として大きく話題となった。まず最初にオンライン上でアジェンダのセッティングを提示し、次にそれを受け編集アドバイザリーボードの面々を含んだ特定応答者がそれらアジェンダへの持論をアップし、最後にそれらを踏まえ、会場に一同が会しコンファレンスは催されたのだ。衆目を集めないわけがない。新聞社なども含め、アカデミズムの内外で注目を集めることとなった。

全体の記録は特集号に掲載されたが、ミッチェル、ジェイムソンはもとより、ハルトゥニアン、ハンセン、バーバ、といった錚々たるメンバー総勢三〇人ほどの論稿も寄せられた。

だが、「未来」というタイトルが示すようにいくぶん楽観的な見通しで企画されたようにも映るこのコンファレンスは、次第に、焦燥感とも緊迫感とも判別しがたいトーンを濃くしていく。批評の未来を問おうとしたにもかかわらず、むしろ「理論の危機」といった事態が頭をもたげてきたからである。

実のところ、『CI』周辺を含め、九〇年代後半には北米あるいは欧州の知的世界において理論の危機といった懸念はすでに自覚されたものになっていた。連合王国ではテリー・イーグルトンが『理論以後（After Theory）』を刊行しているし、デリダがその晩年に合衆国に招聘されて、脱構築批評の合衆国における推進役でもあったクリストファー・ノリスらと討議した際の話題は「理論のあと」の時代状況についてであったのだ[2]。

（1）*Critical Inquiry*, Vol. 30, No. 2, Winter 2004.

時代は、インターネットの爆発的展開もあってITベンチャーのブームであったろう。他方では、大学改革がすすみ、人文学や社会科学は一九八〇年代ほどの勢いを示せなくなりはじめていた。確信犯的に虚偽を折り込んだ論文を人文系ジャーナルに投稿し、その編集メンバーの責を追求した、いわゆるソーカル事件が起きたのは一九九五年だ。主たるプレイヤーが籍をおきまさに現場となったニューヨーク大学大学院にいた筆者は、いくつもの講演会や集会に参加したことを覚えている。学生も教職員も異なる立場のグループに分裂していき、教室はもとより、廊下やカフェでも意見をぶつけ合っていた。ニューヨークタイムズ紙が一面でとりあげたときには、事件の詳細よりも合衆国の大学における人文学の失墜をこそ反映しているという論調になっていた。じっさい、大学の諸学科においては日増しに、理論に代わって実証的な研究が、資料を丹念に調査し歴史を語り直すという方向が重宝がられるようになっていった。理論的言語が漂わせる思弁的な韜晦さ（とうかい）よりも、堅実な客観性などというフレーズが説かれるようにもなっていたのだ。筆者と同世代の大学院生などもこぞって歴史研究に走っていっただろう。世紀が変わると、九・一一からイラク攻撃へといたる。今度は、政治や安全保障の言葉が経済の言葉を圧倒していく世相が生まれていく。文化的厚みの魅惑よりも、経済的繁栄を謳う多幸感よりも政治的リアリズムに与して語る心理が一気に立ちこめていった。

そんな複合的な困難に埋め尽くされた光景のなかで、『CI』のコンファレンス「批評の未来」は呆然と立ちすくんでいたのだ。ジェイムソンからして特集号に寄せた論稿において「理論の終わり」という言葉を用いざるをえなかった。本章を「ポストセオリーという視座」と銘打っているのは、こうした理論の苦境の後の理論化の営みを軸に据えたいからである。

二一世紀における知の基盤としてのメディア論

ここではミッチェルの総括報告を、そうした狙いに関係するかぎりでみておきたい。それは主として
コンファレンスの概要報告となっているが、彼自身による新しい理論のかたちへの提起もなされており、
後者をみておくこととしたい。

オンラインとオフラインを接合してなされたコンファレンスの実施プロセス自体が示唆していたかの
ように、記号集積体として捉えられたテクストを一様に扱うことの限界についてミッチェルは指摘して
いる。デジタル技術の登場によって、コミュニケーションの多様なレイヤーの輻輳を無視することはこ
れまで以上に困難になってきている。意味解釈のために汎用的に整備された方程式のような理論という
やり方はもはや用をなさないのだ。

解釈に抗うという物謂いだけであれば、すでに一九六〇年代にスーザン・ソンタグが口にしていたも
のでもある。が、ミッチェルがここで論じようとしているのはそういったことではない。ソンタグの
『反解釈』は発表されてまもなく、ジェイムソンがそこには映画というメディアに対峙し合うだけの批
評性がまったく確保できておらず権威主義に堕しているという批判を突きつけている（それが以降の英
語圏でのソンタグ評価を方向付けていたことは確かであり、それがゆえ、日本においてあとあとまでつづくソン

（2）テリー・イーグルトン『アフター・セオリー ポストモダニズムを超えて』小林章夫訳、筑摩書房、二〇〇五
　　　年（原著は二〇〇四年）。*Life, after, theory,* edited by Michael Payne and John Schad, Continuum, New York,
　　　2003.
（3）Ｗ・Ｊ・Ｔ・ミッチェル「媒介としての理論」北野圭介訳、『早稲田文学』二〇〇五年五月号、五一－六三頁。
　　　なお、この号では、「批評の理論」という小特集が組まれているので、参考にしていただきたい。

タグ讃美は筆者にはなじめないものである）。ミッチェルは二一世紀に入り、ジェイムソンがその際提示した「メタ注釈」という手法をアップデートし、紙媒体の権威性に依存するエリート主義を批判したともいえるかもしれない。

　新種のデジタル・メディアが次々と現れ、国境を越えて、人間を取り囲むコミュニケーション環境が多彩に推移（変移）しているようなこんにちにあって、はるか頭上で諸事態を裁断できる解釈の視点はもはや不可能だろう。すでにみたように、かつてにあってはポストモダン社会思想の筆頭ボードリヤールが、サイバネティックスにも言及しながらコミュニケーションの根源的な変容の帰趨を説きつつ、西洋的信仰の辿り着く先というフレームから死やらカタストロフィやらを持ち出し論じていた。だがデジタル技術の力能に畏怖しつつ、それは西洋的圏域の拡大という仕方でしかスケッチされていなかったのだ。大域化が必然的にともなうのは、西洋が西洋の外に出ていくことにほかならない。それはかりでない。コミュニケーション自体が、すでに資本の運動にぴったりと連結し、国境を越えていくのだ。コンファレンスのあとになるとはいえ、ウェブ・システムが生んだソーシャル・ネットワーク・サービス（SNS）の普及により、他者を応援する「いいね」という意思表示がいまや、プラットフォーマー企業においてはビッグデータを増やす労働として回収されることにまでなっていっただろう⁴。

　こうした推移を視野に収めながらミッチェルは、メディア論こそが来たるべき理論、来たるべき哲学の行方を担っているとまで断言する。メディアというものは、思考を隅々にいたるまで変異させるからだ。わたしたちの生活世界を、さらには間主観性の地平を、である。そんな事態にあっては、理論化という作業は、ひととひとの間の一種の媒介プロセスとなるといえるだろう。あえていえば、前世紀後半からメディアに関する哲学的考察の必要性を唱える論は巷に溢れているが、ここでいわれているのはそ

86

のような類いのものではない。哲学の問いそのものがいまや、メディアについての考察を根底に組み入れないわけにはいかないのだ。がゆえに、来たるべきメディア論については、そうした地平を視野に収めたものではならず、たとえば、コンファレンスの翌年（二〇〇四年）に「モノ（things）」論で注目を集めることになるビル・ブラウンなど新世代の知の担い手などに言及している。ここでもまた、モノ自体がいったい何であるのかを根本的に問い返す必要性が前景化されているのだ。芸術論のパースペクティブをはるかに越え出でて、こんにちの世界を考える際、メディアとは何か、モノとはいったいどういうシロモノなのかについて問いただざるをえないと切迫感をもって論じられているのである。ミッチェルの総括は、そうした事態にいかに理論は向き合うことができるかという問いかけそのものを描き出そうとしている。

とはいえ、ミッチェルはあれもメディアこれもメディアと騒ぎ立てる体ではなかったことには留意しておいてよい。わたしたちは、芸術の領域を越えて、自分が向き合う世界のなかで、モノそしてメディウムをめぐる輪郭が、あたかも迷路に入ったかのように溶け出していくのを目撃している。ミッチェルの総括は、そうした事態にいかに理論は向き合うことができるかという問いかけそのものを描き出そうとしている。

（4） ジョディ・ディーンの仕事を参照のこと。また、伊藤守編『コミュニケーション資本主義と〈コモン〉の探求 ポストヒューマン時代のメディア論』東京大学出版会、二〇一九年など。

（5） レフ・マノヴィッチ『ニューメディアの言語 デジタル時代のアート、デザイン、映画』堀潤之訳、みすず書房、二〇一三年（原著は二〇〇一年）。*Things, edited by Bill Brown, University of Chicago Press, 2004.*

（6） 日本における若手研究者たちのメディアに対する意識の有り様は、世界の先鋭的な研究と共振している。たとえば、光岡寿郎・大久保遼編『スクリーン・スタディーズ』東京大学出版会、二〇一九年を参照のこと。各論文がカバーする領域は、生活世界の大部分である。

モノの迷路を問いただすミュージアム

じつは、展覧会という場においても、芸術の領域を越えて、類似した問いが先鋭化してきていた。

二〇一〇年夏、パリに滞在していたおり、評判になっていた企画展があったのでケ・ブランリー人類学博物館を訪ねた。「イメージの制作」展だ。人類学の分野で存在物と人間の布置をめぐる人類学的探求の先端にあるといっていいフィリップ・デスコラがキュレートしたということだけでも興味はそそられたのだが、足を踏み入れるなり、目を奪われることとなった。[7] 展示が放つ強力な磁力は圧倒的なものだったからだ。「魂を賦活された世界（un monde anime）」、「対物化された世界（un monde objectif）」、「区画された世界（on monde subdivise）」、「惑乱せられた世界（un monde enchevetre）」という四つのコーナーがあり、それぞれにおいて世界各地域から集められた展示物がところ狭しと並べられていた。イメージなるものが飛翔する想像力でもって、さまざまな素材を用い、具現化されていたのである。いや、逆だろう。さまざまなモノが組み合わされて、手が加えられて、人間を超えた、非人間的な世界をめぐる想像がダイナミックに駆動せらるるに至っていたのである。

しばらくして、ゴダール研究などで知られている友人掘潤之氏そして妻君ととともに、ドイツはケルンの、ピカソやポップアートのコレクションで有名なルードヴィッヒ美術館で開催されていた大規模企画展「動きのなかのイメージ――芸術家とビデオ／映画 一九五八‐二〇一〇」をみる機会に恵まれた。「メディアアート」と呼ばれもするような、およそ一日では見ることのできないほどのおびただしい量の創造物の群れであった。それらの展示においても、そのメディウムあるいはメディアの新しい物質的諸条件が問いただされているのを目の当たりにする格好になっていたのである。[8]

また、二〇一三年には、イタリアはベネチアの建築ビエンナーレに足を運ぶことができた。セントラ

88

ル・パビリオンに堂々と掲げられていたのは、反表象主義の言葉であり、むしろ、モノとしての建築物の探求であった。キュ(9)ーレートをしていたのは、レム・コールハウスと、彼が当時滞在していたハーバード大学大学院建築学科の院生たちである。「建築の構成素（elements of architecture）」というタイトルで括られていた展示は各コーナーで、ドアやバルコニー、天井や階段といった建築物を構成する要素の群れを、石やセメント、木や鉄骨といった物資素材が営々と、すなわち「頑迷な持続と恒常的な流れ」において作り上げてきたデザイン表象からなされる建築理解ではなく、モノの変成と耐性をめぐる多彩な建築的格闘の軌跡であった。訪れたものが遭遇するのは、ファサードを中心にしたデザイン表象からさまざまに仕組まれていた。急いでつけ加えておけば、パビリオンに入ってすぐのホールでは、廊下や階段、玄関やバルコニーを映し出す、古今東西の映画のショットやシーンが投影され、あたかも建築物のモジュールの画像化からその生成変化の変遷を浮かび上がらせるかのようで、映画研究の端くれでもある筆者は文字どおり面食らい、途方もないイメージアーカイブに圧倒され立ちすくむしかなかった。翌日も翌々日も訪れ、繰り返し見直しながら細かくメモをとっていたことを思い出す。

　加えてだ。二〇一六年に訪れた台湾の台北市立美術館では、その名もずばり「物・理（The Way Things Go）」が開催されていた。モダニスト建築の代表のような建物のなか、キネティックアートの新

（7）　*La Fabrique des Images: Visions de Monde et Formes de La Representation*, Somogy Editions D'Art, 2010.
（8）　図録は、*Bilder in Bewegung: Kunstler & Video/Film 1958-2010*, 2010 である。
（9）　建築展の図録（*Fundamentals Catalog, 14th International Architecture Exhibition*, Marsilio, 2014）にも詳しい。

たな展開ともいえるが、そう呼ぶにはあまりにも不可思議な物質的、物理的な世界の相貌を現出させる展示物の数々は、他方、メディアアートと呼ぶにはすべてのコーナーにおいてデジタル技術による介入が認められるわけではなく、アナログとデジタルの巧みなからみ合いにおいて色とりどりに立体的かつ動態的な作品が溢れていたのである。

ひとが作品を欲望するのか、作品がひとを欲望するのか

少し、ミッチェルに戻ろう。

『CI』編集長のミッチェルがマイケルソンの招きでニューヨーク大学で講演した際に、大学院生であった筆者は観客として居合わせていた。『オクトーバー』と『CI』のコラボレーションというわけではないのだが……」などという言辞をそれぞれ送りあってイベントははじまった。むろんのこと礼儀作法の言葉でもあるが、聴衆を煽るようなフレーズの交換は観客に少しばかりの興奮を掻き立てただろう。だが、注意を引きたいのは、そうした些事ではない。

そうではなく、それが「画像は何を欲しているのか（What Do Pictures Want）」と題された講演であったからだ。この講演は数年後、一冊の単行本として出版されるや、大西洋を超え、大きな反響を呼ぶことになる。なかでも、ドイツ語訳は、「はじめに」でも触れた、現在、世界でもっとも活発な活動拠点といえるカールスルーエ・アート・アンド・メディア・センター（ZKM）に集まった欧州の新世代の論客が応接しただろう――新世代というのは、現代思想をかたちづくった知の巨人たちにつづく世代の論客たちという程度の意味だ。

ともあれ、講演「What Do Pictures Want?」、そして同じタイトルの書物が提示した主たる論点は、

90

イメージを司るメディアをめぐる新しい考察の枠組みであった。新しいというのは、イメージをめぐる主客の関係について、従来の考えを転倒させたものであるからだ。イメージが具現化されている画像（Picture）の物質性それ自身を軸に考えるとき、それは人間という存在に対していかなる効力を発しているのかという問いを前面に浮かび上がらせる。バーバラ・クルーガーの一連の作品をみよ。白黒の写真に、赤地に白抜きで描き出された「あなたの身体は、戦いの場である（Your body is a battleground）」「我、買い物するがゆえに、存在する（I shop, therefore, I am）」などなどの言葉は、白黒の写真が顔を映し出す女性がそういっているのか。そうだろうか。物質としての画像こそが、発しているのだ。作品なるものは一般に、その意味作用を受けとることになっている人間主体の側の思惟の働きがどうしても中心になりがちだ。典型的なのは、精神分析学的なアプローチだろうし、先に振り返った構造主義／ポスト構造主義あるいは記号論なども同じだ。そうではなく、作品というモノ自体がいわば主体として、いかなる欲望をもって人間なるものに接近するのか、そう捉えることで新たな思考の地平を開きうるのではないかと、ミッチェルは問題提起したのである。

いささかアニミズム的とも揶揄されそうな、あるいはずいぶんSFチックですねと軽侮されそうなこうした論立ては、けれども、二一世紀を迎えたいま、理論と実践をめぐるより大きな地殻変動の先駆であったというべきかもしれない。年がら年中朝から晩までスマートフォンというモノに耳をそばだて、

（10）講演論文自体は、『オクトーバー』に掲載されている。W・J・T・Mitchel, "What Do Pictures Want?", *October* Vol.77 (Summer, 1996), The MIT Press, pp. 71-82.

（11）W・J・T・Mitchel, *What Do Pictures Want?: The Lives and Loves of Images*, University of Chicago Press, 2005.

語り続け、指で撫でまわすわたしたちの日常をみるとき、それはあきらかだ。人類学者のみならず社会科学者の間では、新しいアニミズムが、新しいトーテミズムが、新しいフェティシズムが、ホットトピックだ。モノとヒトとが織りなすアクターネットワークを掲げるブルーノ・ラトゥールなどの論も、かなり似かよった発想だろう——ちなみに、ラトゥールもZKM周辺のメンバーである。いま現在にあっては、モノとモノとが人を介さず接続するIoTは、もはやSFの浮かれ話ではない。勝手に掃除し、勝手に充電するルンバをみよ。脈拍や血圧、体温や歩数を測定し転送するアップルウォッチをみよ。ポストヒューマンなどという言葉にはまり込んでしまいかねないのではないか。ちなみに、「ポストヒューマン」という語を使用した最初のひとりはフランシス・フクヤマであるが、彼は遺伝子操作や生体的処理による能力の「強化」が、人間なるものの存在論的な輪郭を越え出てしまう様を指してそう名づけたのである。「シンギュラリティ」という新しい風味の言葉がタイトルに掲げられて話題となった著作は、日本語版では「ポストヒューマン」というタイトルが使われていた。デジタル技術の爆発的な発展に、既存の認識論と存在論は大きく揺さぶられて当然なのだ。

講演にもどろう。当の講演で、アネット・マイケルソンが、ミッチェルの論は先に触れたモダニズム美学の泰斗マイケル・フリードが主著で展開した「奪われ（be absorbed）」を想起させるようにもみえるが、フリードとの違いはどういう点にあるかと質問をしていた。一七世紀の絵画体験を論じて、昔であれば教会のなかのように、超越的な存在（神）が睥睨し、人間存在が仰ぎ見ていた絵画体験が、近代のある時期から、自律した主体として人間が眺めて作品の意味を鑑賞するという格好になっていったというフリードの論立てを彷彿とさせるのではないか。違いはあるのか。あるとすればどこなのか、とマイケルソンは問うたのである。

92

「理論の終わり」以降の、芸術をめぐる理論は、主体客体の転換に賭金を預けたかのごとくである。

哲学を穿つメディア論

『画像は何を欲しているのか』の中心を占める大きな章は、「メディア」と題された章である。加えていえば、そこでミッチェルは、メディアに対する理論化に難渋しているかのように、いくつもの補助線を交差させながら問いをあぶり出そうとする。というのも、先にみたように、メディアないしメディウ[15]ムの問いは、猫も杓子も騒ぎ立てる素朴な汎メディア主義というトラップに陥りかねないからである。うかうかしていると、それを食い物にする資本主義との距離さえ十分に確保できないかもしれないのだ。ポストメディウムの時代といったりそうでないといったりとなかば逡巡するクラウスと対比するとき、ミッチェルが、この辺りから頭ひとつ抜けた整理をはじめているように思われる。ミッチェルのこの本には、クラウスの論文「拡張されたフィールドにおける彫刻」に真正面から応答する「彫刻が欲するもの」と題された論まであるのだ。彫刻なるものは、自らが置かれるところに「空間」を欲し、そこに立

(12) フランシス・フクヤマ『人間の終わり バイオテクノロジーはなぜ危険か』鈴木淑美訳、ダイヤモンド社、二〇〇二年。原題は、「われらのポストヒューマンな未来（Our posthuman future）」である。

(13) レイ・カーツワイル『ポスト・ヒューマン誕生 コンピュータが人類の知性を超えるとき』井上健監訳、NHK出版、二〇〇七年。

(14) マイケル・フリード『没入と演劇性 ディドロの時代の絵画と観者』伊藤亜紗訳、水声社、二〇二〇年（原著は一九八〇年）。

(15) Mitchel, *What Do Pictures Want?*, pp. 203-204.

ち現われるのだ、といった具合にだ。

すべてがメディアであるというアプローチには明瞭にブレーキがかけられている。少なくとも、メディアであるからには、なにかとなにかの間で第三項になるものの位置づけが必要であることが確認されてもいる。つづけて、その第三項がメディアとして作用する際には、なにほどかのことが伝達されるという効果が起きる。加えてそうした効果は一種の行為（作動）としての作用を周囲に生じせしめていると分析する。

この後者のポイントが、さきの画像が欲するという考察とまっすぐに呼応しているのはすぐにみてとれるだろう。いずれにせよ、そうした伝達と作動の両面から捉えなければならないというのだ。さらには、だ。いったいそうした効果や作用はいつどのようにはじまったのかという問いを発し、なかば人類学的な考察がすすめられている。この点については、のちに、ミッチェルと協働するハンス・ベルティングをとり上げる際に詳述することとしよう。

そののち、二〇一〇年に、ミッチェルは、『ニューメディアのための新しい哲学』で話題となったマーク・ハンセンと共同編集し、『メディア研究のためのクリティカル・タームズ』を刊行する。(16) 猫も杓子もメディア研究という時代に理論的介入を施すかのように、である。（ちなみに、筆者自身、ミッチェルの考えに影響を受け、同僚の北村順生氏、大山真司氏と「動態論的メディア研究会」を組織し一年ほど活動を組織した。文学研究者の番場俊氏、ミュージアム研究の村田麻里子氏に加え岩渕功一氏、藤幡正樹氏、イギリスから社会学者スコット・ラッシュ氏が参加するひとびと、はてはフランスから哲学者エリー・デューリング氏、イギリスから社会学者スコット・ラッシュ氏が参加するというきわめて刺激的な研究会を開催することができた。そのほか参加していただいた方々にはありがとうございましたとお伝えしておきたい。ご関心のある向きは、サイトに記録が残っているのでご高

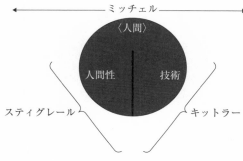

（16）*Critical Terms for Media Studies*, edited by W. J. T. Mitchel and Mark B. N. Hansen, University of Chicago Press, 2010.

覧いただきたい。研究会ではこんにちにあっては、メディアなるものは統一したロジックが貫徹する事象群ではなく、ましてやあれやこれやをその語で自堕落に十把一絡げに呼称しうるような事象群でもない。むしろつねにダイナミックに変化するのが常態となっていることに、どう向き合うかということが問われているということ思い知らされることとなった。）

ミッチェルは、メディアは人間の拡張であるとしたマクルーハンの理論的な展開を、キットラーとスティグレールにみる。暴力的な単純化であることを承知でいえば、一方で、読まれうるもの、見られうるもの、発話されうるもの、それらはすべてメディア技術の条件下で整うという点を強調したキットラーは、いうなれば、メディア技術のかかわる生環境での作用という面を照らしだしただろう。他方、スティグレールは、人間なるものはそもそもその原初より、メディア・テクノロジーと不可分のものであっただろうという。文字をみよ、水面をみよ、鏡をみよ、メガネをみよ。人間とは半ばメディアと共生し一体化しながら人類史を織り上げてきたのだと言い切るわけだ。メディア・テクノロジーを自らに接続し、わたしたち人間は、己の己たる思

考の力を生産し、更新してきたのではないかというのである。

ロンドン大学ゴールドスミスカレッジに二〇一二年から一三年に客員研究員として滞在する機会を得た際、フランスから毎年同カレッジを訪れているスティグレールが教鞭をとる集中講義に出席することができたのだが、その内容をストレートには咀嚼できず、スティグレールに詳しい石田英敬氏に教えを乞うメールを送ったりもしたのだが、それよりもなによりも、欧州の横断的単位認定のスキームであるボローニャ・プロセスのおかげで世界各国から学生たちが、また大学の外からも老若男女が集まっていて、教室が熱気に包まれていた光景がなによりも思い起こされる——その少し前にテートモダンでなされた長谷川祐子氏の講演会のあとの晩餐で同席した批評家と鉢合わせもした。

弟子筋でいえば、香港で開催された藤幡正樹をめぐる国際シンポジウムを覗きにいった際、知己を得た若き哲学者ユク・ホイもそのひとりだ。社会学の分野で、思弁的実在論や新しい唯物論と呼応する成果を次々にあげているスコット・ラッシュや、メディア考古学のドイツでの提唱者ジークフリード・ツィーリンスキー——そういえば、これら二人もZKM近辺にいる論客たちだ——を相手に、彼は一歩も引かず丁々発止を繰り広げていた。ゴールドスミスでのラッシュのセミナーで彼と同窓だった大山真司氏が紹介の労を事前にとってくれていたこともあって、シンポジウムのあと晩餐会へと移動するバスで隣り合わせとなり、気さくに話しかけてくれたのだが、こちらがどれほどの応答ができたのかははなはだ心もとない。

話を戻すと、同種の哲学的思惟のこれまでにない根源的な立直しという観点でみれば、さらに範囲は広がる。情報に関わる哲学的考察といえば、英国はオックスフォードで情報哲学を立ち上げ求心力をもった論を展開するルチアーノ・フロリディも、デジタル技術が引き起こした変容の度合いについてかな

りラディカルな論を展開している。存在論、認識論はもとより、倫理学や美学までもが一新されるとい
う(17)。コペルニクス、ダーウィン、フロイトが引き起こした人間の主体性が減じられていく知の革命的転
換につづく「第四の革命」が現在生じており、畢竟、情報哲学は「第一哲学」として称すべきなのだと
までいうだろう。

　思弁的実在論、オブジェクト指向存在論、新しい実存論など、二一世紀が明けたあたりから世界各国
で次々と現れた新しい哲学的思潮は、存在論と認識論においてラディカルな理論的転換が必要であるこ
とを論じている。それらの多くは、いや大半のものは、メディアやテクノロジーの現在時のあり様に陰
に陽に論及しているものが多い。思弁的実在論の筆頭、カンタン・メイヤスーの論立ては、測定技術の
発展と切り離せないし、マルクス・ガブリエルの主張の核にはインターネットの中の世界存立の有り様
をどう捉えるかという問いがある。その上で、だ。分析哲学風にいえば、何が存在しているかを問う存
在論の次元を越え、存在について語る語り方そのものを問い直す、いわばメタ存在論と共振反応を起こ
しているものが多い。認知科学への傾倒から世界理解が可能であるとしなかば分析哲学でいう自然主義
(科学的に検証可能な実在物を前提とする)に接近するレイ・ブラシエ、それとコントラストをなして認知
作用の水準以上に人間による(理性と感性さらには生物的)経験の多層性を重視しオートポイエーシスに
も接近するイアン・ハミルトン・グラント。後者とやや近くも、人間の経験における特有さの基底性に
鑑みハイデガー哲学との接近さえ隠さないグレアム・ハーマン、科学的世界観の重視ではブラシエと同

（17）Luciano Floridi, *Philosophy of Information*, Oxford University Press, 2011など。
（18）この整理は、グレアム・ハーマン『思弁的実在論入門』(上尾真道、森元斎訳、人文書院、二〇二〇年)によっ
　　た。

じくしつつもむしろそれを貫く数学性に一種の絶対性を見出そうとするカンタン・メイヤスー[18]。

共通するのは、存在論のラディカルな問い直しである。端的にいえば、実在するものに関わる存在概念のラディカルな揺らぎ、ラディカルな拡張、である。そこで機動させられているのは、世界の認識をそれへの人間による相関の地平で捉えるというカント的な世界観への強い疑義、すなわちメイヤスーのいう相関主義である。

そうした問い直しにおいて、なかんずく目を引くのは、その思想の組み立ての初期にすでに、こうした相関主義において浮かび上がる理論的困難、すなわち相関主義の乗り越えは相関主義的な言辞においてしかなしえないというパラドックスを、彼らが十分に承知していたという点だ。分析哲学の用語を借り、このパラドックスは、発話内容の水準と発話行為の（いわばメタレベルの）水準の間で生じる「行為遂行的な矛盾」とまでメイヤスーはいうだろう[19]。いましがたみたような四人の理論立ての違いには、どうにもこのパラドックスへのアプローチの仕方が起因しているように思われる。

本章のラインに沿って、こう整理しておくことができるかもしれない。分析哲学系ではさきに触れたフロリディがいうように、情報の取り扱いに関わってのデジタル技術がもたらしたものは、その情報なるものの内容の効率的な循環や爆発的な拡大だけではない。情報へのアクセス、その生産プロセスなどの局面にかかわるフォーマットのラディカルな組み立て直しである。卑近な水準でいえば、SNSなどでは発信と受信の両極において、メッセージや画像の内容のみならず、発信者のポジショニング、制作のプロセス、アクセス・ターゲットの範囲などなどが、受け手が処理する際に考慮されるべき重要な事項になっているのだ。いわば、発信受信にかかわる行為面が一気にせり出しているのである——出版や放送など二〇世紀のマスメディアにおいてはそれらを制御する安定的なフォーマットが、制作、流通、

98

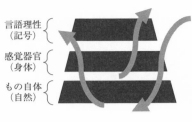

言語理性
（記号）

感覚器官
（身体）

もの自体
（自然）

受容の間でわかれ保たれていたのである。裏返していえば、行為遂行的なズレ、矛盾の生じる可能性はいま、SNSの担い手たちの間では日常茶飯事のことがらであり、折り込み済みとすることがプロトコルとなってきているのだ。思弁的実在論は、存在概念の拡張のみならず、その行為遂行性の捉えがたさという面からも時代と共振する新しい思考であるといえるだろう。[20]

第二章の終わりでおこなったまとめをここで進化させておこう。

言語による理性的理解の次元、感覚器官が現出するマテリアルな次元は、デジタル技術の爆発的展開とグローバルに展開する資本主義に翻弄され、自らのかたちが溶け出しつつある。そのなかで、すなわち、モノをめぐる理性的な理解も感性的な理解も無定形化するなかで、芸術もまた己のかたちを見失いつつ、それでもなおその意志の強度においてメタヴェル的な立ち位置から激しいポテンシャルをもつものとして脈々とその存在をつづけている。

だが、一見、三層のダイアグラムで示しうるかのような、その区分けの不正確さが近年哲学的により深く考察されつつあるといえばいいだろうか。三つの

(19) 同書、二〇四-二〇八頁。

(20) 「コンスタンティブ」と「パフォーマティブ」の分析哲学系の用語を導入しながらデリダの脱構築を独自な仕方で考察した東浩紀が（『存在論的、郵便的 ジャック・デリダについて』新潮社、一九九八年）、新たな実在性の提示（『ゲーム的リアリズム 動物化するポストモダン2』講談社現代新書、二〇〇七年）へといたったのは注目されるべきことである。

層は、それぞれがそれぞれに特有の行為論的な動態性をもち、混ざり合い、溶け合い、反発し合い、ねじれ合いながらすすんでいるのだ。芸術は、その特異な意志（渇望）の力能において、記号、身体、自然の区分けを穿ち、シャッフルし、攪乱するだろう。その力能の強度は、反芸術の企てまでもを自らの栄養と化すバケモノのような迫力をもつだろう。

ポストメディウム論以降のメディア研究

じっさい、その動態性のうねりの激しさは、デジタル・メディア論に新しい展開を生み出してもいる。

たとえば、リチャード・ロジャースの『デジタル・メソッズ』である。[21]

筆者は、デジタル・メディアについて前世紀末から今世紀はじめにかけてのふたつの大きな理論立てについて整理したことがある。[22] 一方では、W・J・ミッチェル（さきのW・J・Tミッチェルとは異なる人物）らは、デジタルメディア技術によって、人工的な処理が圧倒するまったく新しい実在世界がはじまったと説いたが、他方で、レフ・マノヴィッチらは、世界の実在性はそもそもデジタル的、抽出（サンプリング）と合成（貼り合わせ）において成立していたのであり、ようやく技術が追いついてきたと論を張った。少なくとも、その次の段階の理論立てを、ロジャースははじめたのである。

デジタル技術はまったく独自に生成変化する世界を誕生させたのであり、オンサイトの世界との接続の仕方も含めて、いまだその行先が見通せないのであり、ユーザーはそこに積極的に関わりながら、そのポテンシャルを高めていくべきだという立ち位置の論立てだ。[23]

ロジャースによれば、元々はオフラインにあったものが技術によって単にデジタル化された（あるいは単にオンライン上に移行された）対象物（オブジェクト）と、デジタル世界独自に生み出された対象物（オブジェクト）とは存在論的に区

別されるべきだという。たとえば、ハイパーリンクやタグ、サーチエンジンやその結果、サイトやプロ
ファイル、などなどである。そう位置づけた上で、後者のデジタル世界独自の対象物の動作あるいは挙
動は、オフラインで推移するいわゆる現実社会状況といつのまにか定着した関係をしっかりともってい
るといわざるをえない段階に入っているというのだ。(ちなみに、背景として、オンラインサービス内のユ
ーザーの使用(行為)において、すでに個別化(personalization)と地理的限定化が二〇一〇年前後に一気にす
すんだということがあげられている。)

典型的には、グーグルによるインフルエンザの感染予測であるが、それはオンライン上でのユーザー
の検索行為や関連用語にかかわる流通の地理的分布また時間軸上の推移に関わる分析によってなされて
いる。すなわち、保健所や病院など現実社会での検査数や感染社数の統計が連動している予測ではなく、
オンライン上でのユーザーの挙動や動作の分析によっての予測なのである。にもかかわらず、それが現
実社会における感染者数の推移と見事に合致しているという事実に注目すべきだといっているのだ[24]。

ここでもまた、検索や書き込みという行為論的な側面が前景化しており、もっといえば、哲学者の抽
象論に先んじて、そのエコシステムの分析がすすんでいるとさえいえるかもしれない。すなわち、イン
ターネットがその多様性のなかでの生成変化を生じせしめているという水準だけでなく、オフラインと
も絡み合いながらエコシステムを生じせしめているという捉え方である。たとえば、HPやブログとい

(21) ロジャースやその近辺については、大山真司氏、マーティン・ロート氏のアドバイスにより知ることができた。
(22) 北野圭介『映像論序説』人文書院、二〇〇九年。
(23) Richard Rogers, *Digital Methods*, The MIT Press, 2013.
(24) Ibid, pp. 29-34.

った次元での情報表現が空間的に推移する平面のアクセス先を、SNSのような時間軸（タイムライン）が推移するアクセス先が乗り越えていくとき何が起きるのか。タイムライン上のやりとりで、HPやブログは日付がほどこされ、随時、過去のものへと追いやられていくという事態が出来するだろう。いわば、デジタルのエコシステムにおいて、ある軸の遷移状態変化が、既存のプラットフォームを包み込み、時間的に追いやってしまっているのだが、それはオフライン上でのユーザー経験の界面がタイムラインになりつつあるのだとロジャースは論じている。(25)

ロジャースによるならば、ヴァーチャル世界という独立した世界はもはやない。独自に展開しつつもオンラインとオフラインは密接に絡み合っているのであって、結果、オンライン上での指標を分析することが、オフライン上の社会的な動向を照らし出すことを可能にするという段階に入っているというのだ。「オンライン接地性（online groundedness）」という問題系をロジャースが論じるのはそのためである。(27)

機械情報がどのように機械の外の世界に接地しうるかと問う認知科学の記号接地問題のフレーズを受けているともいえるが、認知科学がそれを理論的に解決しえていないにもかかわらず、オンラインにおいては事実上の接地が相当程度すすんでいることを彼は喝破したのかもしれない。

ロジャースはアムステルダム大学に拠点を置いているが、メディア研究の先端的な部分はこの辺りにあるとまでいわれることが近年少なくない。筆者が本書を執筆している時点ではそうだ。ロジャースのメソッドは、ときに「文化解析研究（cultural analytics）」と呼ばれ、一気に世界中のあちこちでロールモデルとなるにいたっている。二〇一六年のアメリカ合衆国大統領選挙や、イギリスのEU離脱国民投票で、オンライン上での誘導を組織したといわれるケンブリッジ・アナリティカ社が、アカデミズムに(28)おけるオルタナティブな実践のひとつとして位置づけられていることからもそれはうかがえるだろう。

ちなみに、「デジタル・トランスフォーメイション（DX）」という語がバズワードになっているが、これは、スウェーデン・ウメオ大学教授のエリック・ストルターマンが提唱しているものだ。下手をすると、アナログの作業をデジタル化することを新しい装いで標榜しているだけにみえるが、そうではない。そうしたデジタル化を第一段階として、さらにそこに新たなるデジタル化が加わる世界の形態変化をこそ指している言葉だ――例えば、デジタル化された作業Aと作業Bが、新たなるネットワーク技術で繋げられるとき、作業群の集合システムそのものが総体として変化していくことになるということだ。

グレアム・ハーマンに少し戻っておこう。彼はその独自の現象学的感覚作用論（すでに『四方対象』ではハイデガー寄りのそれを論じている）をもとに『芸術と対象』という書物までものしている。興味深いのは、ハーマンはこの著作で、「カントの物自体」から「内在性」への存在論的転回に対する自身の批判的ポジションも示しながら、ハイデガー哲学の影響下にあると論じられてきたマイケル・フリードへのシンパシーをあからさまにしている。単なる記号とその向こう側という対立的世界観（カント的といっても(29)いい）ではなく、感覚上の対象性もゆらゆらと溶け出しているのである。

（25）Richard Rogers, Doing Digital Methods, SAGE, 2019, xiii.
（26）したがって、著作『デジタル・メソッズ』は、ヴァーチャル世界を対象とする分析マニュアル本ではなく、ウェブを用いた（社会）調査研究と謳われているのはそのためであり、さらには、オンラインで実現されてきた世界が移り変わったことを考察し論じているとされている。
（27）Doing Digital Methods, pp. 5.
（28）Ibid. pp. 158.
（29）Graham Harman, Art and Objects, Polity, 2019.

本書の企みからすれば、これらの新しい思想群については、モノ、メディアに関する理論的格闘が、哲学的思考の先端部分でもみられることを確認しておけば十分である。

モノ、メディウム、アートの三角形

モノの輪郭の溶解は、これまでもみてきたように、何よりも、メディウム／メディアの多彩化と不可分の関係にある。この関係に対して、アート・シーンでのいくつかの取り組みを次にみておきたい。まずは、フランスの哲学者ジャック・ランシエールである。

こんにち一般的には、ひとは、芸術作品に向き合うとき、目で鑑賞し、頭のなかで言葉を用いて解釈をおこない、堪能する、そんな具合に自らの経験をすすめていくだろう。だが、そんなごく当たり前の鑑賞のあり方をじっくり見直してみようというのがランシエールの提案である。そうして、そんなプロセスの手前に、ひとびとに共有されている「感性」の組み立てが作動しているのではないかと斬り込むのである。それを、ランシエールは「感性の分有 (le partage du sensible)」というだろう。分有とはなかなかわかりにくいところだ。フランス思想の専門家ではないので心許ないのだが、この言葉は、同じくフランスの哲学者ジャン＝リュック・ナンシーが『無為の共同体』のなかでクローズアップし、一気に話題となったような覚えがある——「無為」という語が喚起する難渋さに気持ちが萎え、その本は遠ざけてしまっていた。ではあったのだが、あるとき、パリの語学学校でフランス人教師に「パルタージュって何ですか?」と少しばかりの勇気を出して尋ねてみたことがある。彼は、こう教えてくれた。

「partage」というのは日常生活でごく普通に使われる言葉でもありますよ。たとえば、カフェで複数の客が食事をするようなとき、きちんとしたウェイターは必ずや、お客さんみんなが同時に食事をし同

104

時にデザートを愉しむことができるように配膳のタイミングに気をつけるものです。そうした具合に、食事を共にすることは、豊かな時間と空間を共に分ちあうことですからね。そんなことをパルタージュというんです」と。ストンと腑に落ちたような気がした。食事は味わうものであり、それには味覚に加えて視覚、嗅覚など、会話をすれば聴覚も必要だ。その場に居合わせるひとびとのあいだでそれらが一緒に働いてこそ共に愉しむことは実現するだろう。そういえば、畏友山内志朗の著作で知ったのだが、「趣味」の英語は「taste」であるが、この語源はラテン語 taxare（手で触れる）で、味わうあるいは嗜むという物質的なプロセスをともなう作用を含んでいる。ナンシーの「無為（desœuvrée）」の概念は英訳では「inoperative」であったけれども、この文脈を踏まえれば、意図的な操作性の手前の状態になるのかとあれこれ想像をめぐらしたりもした。筆者はその程度でとりあえずは解している。食事の際の身体、感覚器官の作動が、物質的と同時に文化的にひとびとに共有されているかたち、共有されているからこそそのうちでそれぞれの感受にあずかれる、そんなかたちの有り様、である。

ランシエールがさらに斬り込んでいくのは、そのような「感性の分有」の「体制」は、歴史上大きく変容してきたという点である。プラトン由来の「倫理的体制」、アリストテレス以降の「表象体制」、そしてほぼ西洋近代と重なる「美的体制」に歴史を大きく区分けし、自らの論の土台を組み立てていくのである。最後の「美的体制」については、ミメーシス概念が近代に再建され、世界を模倣する原理が絵画や彫刻といった美術の基本軸となり、同時に、そこに感性の次元まで包むような仕方で鑑賞する者が

（30） ジャック・ランシエール『感性的なもののパルタージュ　美学と政治』梶田裕訳、法政大学出版会、二〇〇九年（原著は二〇〇〇年）。

向き合うといった仕方での「感性の分有」の「体制」が出来上がることになっているだろう。つまりは、制度としての美術館のフォーマットを下支えするような芸術世界観のことだ。だが、そうした美的体制がいま溶解しつつあるという。

問題系の整理のためにもいくつか付言しておこう。この「感性の分有」という理論ポイントは、近年、アントニオ・ダマシオら脳科学者の間や、ジル・ドゥルーズの哲学を英語圏で受けつぐブライアン・マッスミなどの哲学者の間で、「情動（affect）」という用語で接近された問題系とも接するところがあるかもしれない。そして、「情動」の問題系は、それはそれで、デジタル技術によって一定程度の制御ができるようになりつつあるといわざるをえないところがあるので、表現や創造の場でどういう課題がせりあがっているのかは別途機会があれば論じてみたいところだ。あるいはまた、デジタル技術界隈で話題となっているかなりビジネス上の戦略用語である（これは学術用語になりうるのか）「プラットフォーム」戦略とも無縁ではないだろう。「GAFA」とも称されるグーグル、アップル、フェイスブック、アマゾンなどは、プラットフォーマーと呼ばれ、文字やイメージをサーキュレートする場をデジタル技術によって成形し直し、理想的にはその流通を独占してしまおうという企みが見え隠れするビジネス戦略である。サーキュレーションをデザインし、アクセスを制御し、ひとびとの生活環境における認知機能と感性機能を包み込んでいくという事態が、「美的体制」が溶け出した場に居座りはじめているかもしれないからである。通りすがりではあれ関心を寄せておきたいのは、GAFAなどが開発そして普及させているプラットフォームにおいては、ひとびとは「ユーザー」であることが期待されている。そして、そのプラットフォーム周辺の約束事、すなわち「プロトコル」の遵守が、ユーザーには求められることになるのである。

106

折り重なるメディウム

モノ、アート、メディウムがかたちづくる困難、問いそのものを立ち上げることにさえまつわる困難が知的世界において渦巻いている、そうまとめておきたい気分に駆られる。これについては、じつのところ、目の前あるいは手もとでの試み、つまりは作家たちの試みの方がより鮮やかに、わたしたちを動揺させるかもしれない。 美的体制を揺るがす作家たちといっておいてもいい。

たとえば、ひとびとの歩みを不意に停止させる映像作品を世に送りとどける、こんにち狭い意味での美術界を超えてもっとも衆目を集める作家のひとりといっていいアルフレッド・ジャーが真っ先に思い浮かぶだろう。彼の作品は、時間と空間の動線、さらには音響効果の設定までもが周到に設計され、映像経験における観る者の身体の構えそのものを激しく動揺させる。ランシエール自身、スイスはローザンヌで催されたアルフレッド・ジャーの個展「La Politique des Images」の図録に寄稿していて、まさに、自らの美的体制の論立てにつながるような仕方でジャーの仕事を評価している[34]。過剰な数のイメージが氾濫する現代においてイメージ経験の時空間性を問いただす作品『静寂の音』は、巧みな設計にお

(31) 一般的な問題設定としては、拙著『映像論序説』『制御と社会』で扱ってもいるが、情動とコミュニケーション・テクノロジーに関しては、伊藤守『情動の権力』（せりか書房、二〇一三年）が見通しがよい。

(32) 前掲の伊藤守編『コミュニケーション資本主義と〈コモン〉の探求』などがよい見通しを与えてくれる。

(33) プラットフォームなるものの創設期にはあって、界隈のメンバー間で自発的に形成されていった約束事の束としてのプロトコルが、次第に巨大化するIT企業で「標準化」していったことについては、アレクサンダー・R・ギャロウェイ『プロトコル』（人文書院、北野圭介訳、二〇一七年）を参照のこと。また、そのあたりの次第については、『プロトコル』が見据えていた期間、幾人かのキープレイヤーと直接交流のあった毛利嘉孝氏の言葉も役立つだろう（前掲、北野編『マテリアル・セオリーズ』）

いて映像における可視と不可視の合間にわたしたちを誘い込む。筆者は、二〇〇九年の横浜国際映像祭で遅ればせながらはじめて目にしたのだが、以来、ひとが日々出会い無自覚に準備してしまう映像への物語を横へとずらしつづけるジャーの機略には興味を惹かれつづけている。二〇一四年にたまたま訪れたアムステルダムで彼の個展をみることができたのはラッキーであったというしかない。

横浜映像祭では、シャンタル・アケルマンの『東へ』のインスタレーションにも遭遇することができた。前世紀後半、女性性をめぐる政治性とともに新しい映像美を探求し快作を制作していた映画監督のアケルマンが、二一世紀に入ってからは、なかばヴィデオ・インスタレーションと括ることができるような作品を世に問うていることを小耳に挟んでいた。多数のモニターをギャラリーの空間に馬の隊列のように配し、観る者の瞳だけではなくその身体をも巻き込む運動性において誘惑するこの作品はまさしく体験しないことには、すなわち、己が従来整えてきてしまっている映像への、身体における向き合い方がグラグラと揺さぶられるという体験をしないことには、醍醐味はわからないかもしれない、といっておけばいいだろうか。

映像に向かうとき否応なく個人がその身に浴びてしまう情動を繊細な手つきで再配置してしまう作品を、次々とわたしたちに贈りとどけ感嘆させ続けてくれているフィオナ・タンにも触れておこう。筆者の記憶に鮮明に残っているのは、二〇〇九年のベネチア・ビエンナーレだ。芸術はいま、世界そのものを根底から制作するほどの構えから考えなければならないのだといわんばかりの「世界を制作する(Making Worlds)」というテーマでビエンナーレは開催されていた。デジタル技術の爆発的発展を目の当たりにするこんにち、存在論の大転換を促していた分析哲学者ネルソン・グッドマンの先駆的な仕事『世界制作の方法(Ways of Worldmaking)』[35]があちこちでふたたび参照される場面に筆者も出くわしてい

108

たが、このビエンナーレはいやがおうにもグッドマンを真正面から連想させるテーマとなっていたわけ
だ。そのビエンナーレにおいて、セントラルパビリオンのすぐ横に配されたオランダ館で展示されてい
たのが、タンの『Rise and Fall』である。大掛かりで、しかもギャラリースペースの真ん中に吊り下げ
られた、ちょっとしたスペクタクルといっていいかもしれないインスタレーションにはわんさかとひと
があふれかえっていた。身体感覚の体制を揺さぶる、映像を身体まるごとで体験させる仕掛けを施しつ
つ、ゆるやかに画面の内側へと誘われていく、そんな磁場を生ぜしめるような展示であったろう。それ
がこれ見よがしのディスプレイのスペクタクル性に自堕落に賭けた手法にすぎないのかどうか、筆者は
いまのところそうではないと思いたい。というのも、翌二〇一〇年にＺＫＭでの企画展「モーションの
力（Power of Motion）」で、『聖セバスチャン』を体験することもできたからだ。『聖セバスチャン』は、
まったく逆で、狭苦しいコンテナの内側の隅に設置されているがゆえに、モニター映像に向かう訪問者
の身体に相当窮屈な姿勢を強いられることとなっていた。無防備に映像を経験することを許さない戦略
に裏打ちされた作品づくりなのかもしれないという心地よい戸惑いも頭から離れないのである。

「対象」なきあとの芸術実践

作品という対象物に、訪れる者の身体図式を問いただすこれらの作品群は、訪問者の心身を巻き込む。
そこから、訪問者のうちに作品参加を強く仕掛ける戦略まではあと数歩でしかない。そうした制作戦略

（34） Jacques Rancière, "Le Théatre des Images", *Alfredo Jaar: La Politique des Images*, Musée Cantonal des
Beaux-Arts, Lusanmne, 2007, pp. 71-80.
（35） ネルソン・グッドマン『世界制作の方法』菅野盾樹訳、ちくま学芸文庫、二〇〇八年。

は、芸術の場こそが、人間の間の関係の形態を再構築する起点であるという考えと接続するとき、強い
エンジンをも獲得するだろう。「対象」なるものの輪郭がもはや理性においても感覚作用においても、
もっといえば感覚面や情動面においても見定めがたくなってきたとき、プロセスこそを作品として指し
示し、訪れる者を誘い込むいわば開かれた作品が頭をもたげてきてもなんら不思議ではないのだ。対象
としての輪郭のはっきりしない、イベントのような場のセッティングそのもののような作品がここ三〇
年ほどのあいだ、名の知れたアートフェスティバルでもてはやされている光景を目にしたひとも少なく
ないはずだ。

　そうした作品群をサポートし、いや先導する語り方もいろいろと出来しているのであり、国境を越え
て活躍する批評家でもあるフランス人キュレーターのニコラ・ブリオーが唱える『関係性の美学』は、
その代表のひとつである。これまでの芸術は「対象」として立ち現れていたが、これからの芸術は「活
動」として出現すると痛快に言い放つ。「近代」の概念を腑分けし、芸術史を再考し、歴史面を語る、と
同時に、都市における人間間の諸関係の変容までもを踏まえ同時代の状況をおさえる。社会的なものや
コミュニケーションが効率性の旗印のもと、機械に取って代わられ、デジタル化によってパターン化さ
れていくいま現在、偶発的な出会いや、直に、ともにあるということがなくなりつつあるだろう。マル
クスを読むアルチュセールの新しい「物質」概念のひとつ、すなわち狭い意味での経済学用語にとどま
るものではない「遭遇の唯物論（materialisme de la rencontre）」を援用しながら、隙間を生ぜしめ、関係
性を生じさせる、そうしたことの意義に気づいた芸術家がいま群れをなして台頭しているのだと論じた
のである。
(36)

　そうした関係性の美学をもってして、ブリオーは、グローバル・スターとして各国の芸術祭や企画展

110

でエネルギッシュに活動を展開するアーティストを評価した。ギャラリーでパッタイなどのタイ料理を調理し訪れた者に振る舞う行為の場を作品として提示するリクリット・ティラヴァーニャしかり、あるいは、展示空間にオフィスファーニチャーのような棚を並べ、訪れる人が不意に出くわしたり滞留したりするのを促すリアム・ギリックしかり。ブリオーの語りもキュレーションも大ヒットし、いわば、前章で触れた「現実的なものの回帰」後のアートシーンを担う筆頭となっていたろう。『関係性の美学』は世界中で翻訳され、「これは、関係性の美学のひとつの実践としての作品です」と紹介するフレーズが各地で飛び回ったろう。

そんななか、『オクトーバー』派による真正面からの批判がすぐさまブリオーにぶつけられることになる。連合王国の気鋭の批評家クレア・ビショップが『オクトーバー』誌に、論文「敵対と関係美学」[37]を発表し、嚙みついたのである。『関係性の美学』の仏語版が一九九八年に刊行、英語訳が出版されるのが二〇〇二年、ビショップの論文が二〇〇四年であり、五年の日付の間隔はその一種の重篤さを伝えているかもしれない。美術批評界を半ば二分するほどの大きな論争として巷間を席巻するのである。

ビショップの批評文をかみ砕くと、国境を越えてアートフェスティバルや企画展で人気を博していること、また、それらの展示回路がアートマーケットに後押しされて出来上がっていること、それらが証し立てているのは、ブリオーの「関係性の美学」が、むしろグローバル資本主義と相性のいいものであるということではないか、ということになるだろう。既存の体制を抜け出るような関係性の構築と謳い

（36）　Nicolas Bourriaud, *Esthétic Relationnelle*, Presses du réel, 1998.
（37）　Claire Bishop, 'Antagonism and Relational Aesthetics', *October 110*, Fall, 2004, The MIT Press, pp. 51-79.

ながらも、ブリオーが評価するティラヴァーニャやギリックの作品の実際は、むしろ政治的には穏当で、既存の体制に対抗しているベクトルはなにもとめることができないのではないか。シャンタル・ムフとエルンスト・ラクラウが奉じるポストマルクス主義的な民主主義論から引かれた「敵対」性こそを、こうした実践は組み込んでおかねばならず、その代表例であるはずのサンティアゴ・シエラやトーマス・ヒルシュホルンをブリオーは無視しているのはなぜかと畳みかけたのである。

　舌鋒は鋭く、批判はつづく。その関係性なる概念は一方では拡張されて企画展全体を設計するキュレーターを実質的に特権化する仕組みにさえなっているし、さらにいえば、企画展のみならず美術館のカフェや販売コーナー、下手をすると建物全体にわたるデザインにまで介入する権限がキュレーターに付与されることになっている。いわば、組み立て、あるいは場づくりの主体はキュレーターであり、アーティストではない、そんな趣向になってはいないだろうか。作品手法自体についても、関係性の美学で称揚される造形的属性の多くは、一九六〇年代にハプニングやプロセスアートなどで実践されたボキャブラリーの利活用に過ぎない。加えて、そうしたかつての実践が宿していたような既存の秩序への対立的な構図は消え失せ、むしろ「関係」というスローガンのもと、ゆるやかな目新しさばかりが強調されることになっているというのだ。市場との協応を一つの戦術として織り込んだ、いわゆる「ヤング・ブリティッシュ・アーティスツ（YBA）」――ダミアン・ハーストなどもいた――についても、ゆるい評価軸のなかで、その一部をなかば強引に自らに引き寄せて論じているにすぎないとまでいうだろう。

　ともあれ、ブリオーかビショップか、どちらを採択するかはひとによって変わるだろう。あるいはそもそも、どちらかという問い自体がおかしいのかもしれない。本書がここまで辿ってきた問題の立て方

112

によるならば、芸術の次元のみならず生活世界の水準でもまた「対象」なるものの輪郭が溶解している
こんにちにあっては、作品ではなく、社会実践という方法論自体の芸術上の有効性に慎重な議論が必要
となるだろうというにとどめたい。

参加のダイナミズム

『オクトーバー』での論文の発表からはやくも二年で、ビショップは、ロンドンでとんがった企画展
を催すことで知られているホワイトチャペル・ギャラリーがもつ出版部門が刊行する芸術論叢書「現代
芸術の資料集」において、現代芸術における「参加」とは何かを問い直す資料集を刊行する。理論化の
観点から、また、作家の制作論的観点から、さらにはキュレーションの観点から、「参加型」なる作品
とはどのように位置付けうるのかについてのさまざまな論を集めた『参加 (Participation)』を編集した
のである。ブリオーの著作からの抜粋、またハンス・ウルリッヒ・オブリストの文章なども織り込まれ
たこの論集に注意を寄せておきたいのは、ここでもまたランシエールが前景化されているからである。
先立って、ブリオーとランシエールとの間で論争がおこなわれていたこともあって、その意味でも興味
深いものである。簡単にいえば、「感性の分有」において「美的体制」が溶解しつつある現在、その体制

(38) *Participation*, edited by Claire Bishop, White Chapel Gallery, The MIT Press, 2006
(39) ブリオーとランシエールの論争については、星野太による手際の良い整理がある。星野太「ブリオー×ランシ
　　エールの論争を読む」『コンテンポラリー・アート・セオリー』筒井宏樹編、EOS ART BOOKS、二〇一三年、
　　三八‐六九頁。とりわけ、ブリオーが、アルチュセールの哲学の系譜にあるという指摘は論争の深さと意義を再
　　考させるもので大いに興味を引く。

への自覚がない場合には参加型アートには限界が生じるほかないのではないか、個別具体的にいえば「関係性の美学」などは「スペクタクル化」に横滑りしてしまうことさえ免れえないだろうとランシエールが論じている文章が編み込まれているのである。また、「ロンドン・レビュー・オブ・ブックス」に寄せられた『関係性の美学』についてハル・フォスターが寄稿した書評も再録されており、ブリオーらの理論が醸し出す、これで何もかもうまくいくという「バラ色のトーン」に警鐘がならされているのである。いささか誘導されている感も否めないのだが、ここでみておきたいのは、本論でもみてきたような、現代芸術の語り方をさまざまに動員し、参加なるものについて芸術史における場所を探り当てようとする努力である。

　ビショップのこだわりはこれでおわることはなかった。資料集の刊行後、二〇一二年に、「参加の芸術」の諸実践を地域的にも歴史的にも広く（欧州、アフリカ、南アメリカが中心となっているのではあるが）調査しその可能性を摘出しようとする大著『人工地獄（Artificial Hells）』を刊行する。自身が定義する「参加のアート」はゆるく広い括りであるとしつつも、関係性の美学に対する距離のとり方はここでも変わらない。そのことはまず確認しておくべきなのだが、いくつか重要な新しい視点もまた織り込まれている。そもそも、ムフとラクラウの「敵対」の概念がすっかり影をひそめてしまっていて、言及することは一度もない。しかし、なにせ、その浩瀚な著作は、すでにわたしたちも触れたアルフレッド・ジャーの作品「カメラ・ルシーダ」からはじまるのである。㊵

　第一に注意を払っておきたいのは、同時代の流れの把握の仕方に関わる観測だ。連合王国を例にとり、自発性や協同性が謳われ、社会ネットワーク形成が推奨される趨勢は、アート業界に多くの助成金を与えてきたことはよく知られている。「ニュー・レイバー」を掲げるブレア政権においては、アーティス

114

トならではの当事者意識、アーティストならではのコミュニティづくり、アーティストならではのプロ
ジェクト・ベースの労働への従事、などなどが助成手続きの形で要請され、畢竟、いわば「参加」は新
自由主義的な政策に貢献してしまうことが強調されるのだ。[41]ここでは、ムフやラクラウらの「敵対」な
る言葉よりも、資本主義の新しい形態へのまなざしがより前景化されてきたようなのである。そし
てあちこちで散見されるのは、マイケル・ハートとアントニオ・ネグリの『〈帝国〉』の用語やフレーズ
への言及である。

　第二には、だ。戦前における実践、イタリア未来派の観客というセッティングの放棄、ロシアアヴァ
ンギャルドのプロレトクリトやマススペクタクルの実践、戦前パリのダダとシュルレアリスムの参加型
イベントの案出を考察し、戦後については、シチュアニスト・インターナショナルの試みやアルゼンチ
ン独裁政権下での試みを再考しながら、演劇やパフォーマンスという実践の現代芸術への寄与を丁寧に
跡づけ、現代芸術におけるベースとして演劇及びパフォーマンスの重要性をビショップは摘出していく
――グリーンバーグが絵画をベースにしたこと、『オクトーバー』がレディメイドをベースにしたこと
と確信犯的に対照させつつ、である。　現代芸術をいかなる組み立てで語りうるかという大きな態度変更
さえ促しているのである。[42]

　ランシエールの感覚論への依拠も部分的に前景化するのが興味深い。　感覚の分有の体制の観点よりも、

（40）　クレア・ビショップ『人工地獄　参加型アートと観客の政治学』大森俊克訳、フィルムアート社、一一頁。
（41）　同書、三一－五一頁。
（42）　同書、一二一－一四頁。

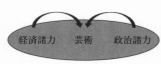

経済諸力　　芸術　　政治諸力

そこで作動していたランシエールのいう「メタ政治」のエンジンがより強く参照されているのである。感覚の分有の体制に介入しようとする視線それ自体が孕む方向づけともいえるが、要するに、こんにちにあって芸術実践は、避けがたく政治的なものを作動させずにはおかないのであり、結果、介入の仕方にも意識的になっておかなくてはならないというのだ。すべての芸術（参加型アートも含め）はアートマーケット（助成の宛先になることも含め）で取引されることから免がれえない。その裏返しとして、すべての芸術は、政治的に観測されるということからもまた免がれえないだろう。身もふたもないいい方をすれば、芸術はもはや、市場商品に堕するか政治上のプロパガンダに堕するかの回路のなかで漂うしかなくなっている。政治化の戦術ひとつとってみても、政治的メッセージ内容の水準だけを問うのであれば、左翼的なものを推すのなら、右翼的なものもまた認めざるをえないことになるだろう。メタレヴェルを考えないかぎり、政治的なメッセージが先立ってしまう芸術実践は単なる政治談義に横滑りしてしまうのだ。他方、政治的なメッセージから中立な位置づけを確保しようとすると、アートマーケットで面白おかしく取引されるだけの商品に堕してしまい、それはそれで、既存の秩序を肯定するというポジションの政治的表現になりかねない。(43)「参加の芸術」は、表現行為が経済実践の諸力や政治上の諸権力について翻弄される布置のなかにあることを強く自覚せざるえない、とビショップは考えはじめたといえるだろう。

したがって、政治諸力や経済諸力から一定のスタンスをとりうる「自律性」の現出が可能かどうかが一つの争点としてせり上がってくるのも当然だろう。ビショップは、フェリ

116

ックス・ガタリの「倫理的‐美的パラダイム」をとりあげ、その潜勢力に賭けようとしている。

芸術の自律性というカントの主張を潔しとせず、シラーは実質的に美学を方法論とした。彼（ガタリ——引用者）は個別性の域を越えた倫理に達するべく、身体感覚と知的理性の双極的な関係を融和させる。そうすることで美的状態は、それ自体として一つの目的ではなく、むしろもっぱら倫理的な教育に向けた方途となる。（中略）「いかに芸術作品であるかのように、授業を生きさせるか」——これは、フェリックス・ガタリが最後の著書『カオスモーズ』（一九九三）の終わり近くで立てた問いだ。(45)

ダイナミズムのなかの参加

つづけて目を凝らせておきたいのは、ビショップによるボリス・グロイスへの接近である。近年、アート界におけるグロイスの注目度が日増しに強くなってきているのは周知のとおりである。そのグロイスが、ビショップの原著の裏表紙に寄せている推薦文の筆頭になっているのだ。二人の親和性はもしかすると、ランシエールとビショップのそれよりも濃厚かもしれないとまでいえる。両者ともに、〈帝国〉論への強い意識も共通しているだろう。

ビショップいわく、グロイスは、ソビエト社会における芸術の位置の独特さを引き合いに出すことで、世界のなかでの芸術の立ち位置について巧みに描き出している。西洋と比べるとき、「逆」の配置のな

(43) 同書、五一‐五三頁。
(44) 同書、五六頁。
(45) 同書、四一二‐四一三頁。

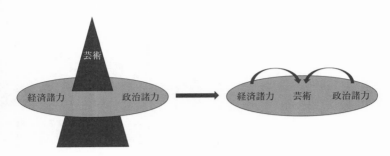

芸術

経済諸力　　　政治諸力

経済諸力　芸術　政治諸力

かにあるからだ。すなわち、ソビエト社会主義国家は少なくとも形式上、みんなが労働者であり、したがって生産者である。つまり、「消費なき生産社会」である。芸術の場においても生産者である。消費者が存在しない以上、観客なるものは、理論上、存在しない。芸術創造にあってそれがたとえ「集団行為」であったとしても、「相違や異議、討論」を生じせしめ、その場にいるすべての人が参加することこそが目指されたのだ。⑯

早い話が、ソビエト社会にあっては、芸術あるいは表現活動はすべて、プロパガンダなのである。グロイスは別のところで、西洋の論者がベンヤミンなどを持ち出し「政治の美学」を憂う身ぶりをせせらわらうように、すべてがプロパガンダであった社会にあって芸術の可能性を追求した自分たちを看過する態度にほかならないとさえいえる。

こうしたグロイスの論は、世界各国で評判となった彼自身の著作『アート・パワー』においてもより明瞭に打ち出されていることを確認しておこう。グロイスはいう。芸術はつねに社会において、力動態としてある。そして、そもそも社会がつねに動態的であることを前提としてこれを把捉しなければならないだろう。その上で、こうつづけるのである。

近代芸術の領野は、多種多様なものが蠢く領野というものではない。

118

そうではなくて、矛盾の論理に従って厳格に構造化された領野であるだろう。（中略）近代芸術というのは、啓蒙主義の所産、すなわち、啓蒙された無神論の所産、人間主義の所産である。ひいては、大文字の神の死が指し示しているのは、ほかのいかなるものと比べてもどこまでもより力強くあるようなものとして感知されうるそんな力など、世界にはどこを探しても存在しないということだ。畢竟、無神論的で、人間主義的で、啓蒙された、近代世界というのは、力の蠢く状態は均衡するだろうという信仰が住まう世界であるよりほかはない——そして、近代芸術というのは、この信仰の表現にほかならない。[47]

少し分かりづらい言い回しかもしれない。暴力的であることを承知の上で、単純化しておこう。第一に、わたしたちが住まう世界が、隅から隅まで力動的、つまりさまざまな力が蠢く場であると捉えられている。グロイスのこの論点は、これまた小さな個人的エピソードになるが、畏友であるロシア文学研究者の番場俊氏に示唆してもらい気付いたことだ。出版されてまもない頃にグロイスが新しい本を出したと紹介したところ、ダントーの「アート・ワールド」に対して、より力動的な芸術世界観を提示したのではないかというヒントをもらったのだ。[48] ともあれ、近代の世俗化した社会では芸術は、一

（46）　同書、二四九-二五〇頁。

（47）　Boris Groys, *Art Power*, The MIT Press, 2008, p.2. 邦訳に、ボリス・グロイス『アート・パワー』（石田圭子、斎木克裕、三本松倫代、角尾宣信訳、現代企画室、二〇一七年）があるが、本文の論旨に合わせ、訳文は変えている。

（48）　なお、グロイスのこの力動的世界観については、沼野充義も指摘している。

方で、経済的な諸力に覆われ、商品として交換されることになるし、他方では、政治権力につねにプロパガンダあるいは崇拝の象徴として利用されるということになるだろう。

第二に、そうした世界つまり神なき近代においては、芸術なる営為はどうしても、啓蒙された（世俗化された）社会全域を仮想的な高みから見下ろす、あるいは圧倒的な距離を置くというポジションを志向する、ということになるだろう。もう少し修辞を利かせれば、超越的な高みを志向する、いいかえれば、垂直性をもって、そのほかの社会全域での作用効果を期待され、取引されたり利用されたりする魅惑の力を備えることになっているといってもいい。いずれにせよ、力動的な世界の只中にあっては、すべてがアートであるといったような言葉と、アートであればなんであれ許されるという特権性の振幅の間でグラグラと揺れ動きながら、芸術なるものは、かつてのような超越的な高みを目指すことはできなくとも、独自の自律的な力線を引くことができるのかどうかが追求されることとなる。それが「芸術という力」へと人間が巻き込まれていくことなのかもしれない。この点こそが、ビショップが「自律」を求めたこととと共振しても不思議ではないだろう。

アートなる力動態、その形態学

ビショップによる参加型アートの見直しのただ中である二〇〇八年、合衆国はサンフランシスコ近代美術館において、「参加の芸術　一九五〇年から現在にいたるまで」と題された企画展が催されている。キューレーションをおこなったルドルフ・フリーリングは、ブリオー／ビショップの論争を踏まえた上での企画展であることを明記してもいる。[49] 彼なりの仕方で理論的かつ歴史的にアプローチしようとした展覧会であったわけだ。

注視しておきたいのは、この図録に、ロシア出身の気鋭の論者ふたりが寄稿している点である。ひとりはボリス・グロイスであり、もうひとりはデジタル技術に関わる哲学者レフ・マノヴィッチである。ふたりはともに、参加なる現代芸術上のキーワードの語り方の有効性を、それぞれの仕方で、すなわち、グロイスは近代以降の芸術史の枠組みにおいて、マノヴィッチはデジタル技術が生じせしめた文化的世界の観点において、考察しようとしている。

マノヴィッチの思考の概略は他でも論じたことがあるし、本書の論旨にそれほど関わるわけではないので、ポイントだけ述べておくことで満足しておきたい。つまり、人間の周囲の世界をまるごと変容させつつあるデジタル技術は、表現の有り様も人間の間の諸関係も一変させつつある。とりわけウェブ2・0は、これまでの発信者＝受信者の図式を根底からかえ、ユーザーがコンテンツ創作に協同（参加）するフォーマットを全方面ですすめ拡大しているので、芸術創作のこれまでの有り様にも影響を与えないわけにはいかないだろう、そんなまとなってはかなりわかりやすいことをいっているにすぎない──マノヴィッチのいう参加のアートは、はからずも、ビショップのいう「社会関与型のアート」と重なっているようにもみえる。

グロイスの論文はどうか。すでに一九世紀末のワーグナーの「全体芸術論」において参加者を巻き込む参加型アートが目論まれていた、しかもかなり精緻に練り上げられていたそれを確認することから論は起こされている。さらには、二〇世紀初頭のダダ、シュールレアリスムなどの芸術運動においてもひ

（49） Rudolf Frieling, "Toward Participation of Art, in *The Art of Participation of 1950 to Now*, San Francisco Museum of Modern Art and Thames & Hudson, 2008, p46.

とびとの参加が組み込まれていた、しかもかなり激しく仕組まれていたという。とはいえ、すでに長い系譜があるということがグロイスのいいたいことではない。そうではなく、それらあまたの実践の記録を洗いながら丁寧に実証しつつ、参加という仕組みの案出だけでは、作家はけっして死なないのだと論じるのである。「ワーグナーの論に関するかぎり、ロラン・バルトや、ミシェル・フーコー、あるいはジャック・デリダらフランスのポスト構造主義者が論じたように、作家は死ぬことなどない」のだ。というのも、制作の現場では作家なるものに死を与えるためには、作家がそれを仕組む必要があり、逆にそれこそが作家の刻印となるからだ。それは、参加という戦略をめぐっているならば、その回路を仕組むかぎりにおいて、作家は参加メンバーではなく、その場を取り仕切る作家となってしまうというパラドックスが引き起こされてしまうのである。重ねていうならば、ワーグナーの「全体芸術論」のフェーズから、ダダ、シュールレアリスム、未来派が活躍するフェーズへといたる経過のなかでも、鑑賞者や聴衆側から数々の参加の試みがなされたものの、やはりそこでも作家なるものは解消されえず、その企ての組織者や設計者がその名を温存していった過程を描き出す。つまりは、力動的な芸術世界観を前提とするグロイスは、作品形成への参加という契機がいかに作品をめぐるダイナミズムのなかで作家や鑑賞者という契機と絡み合いながら推移せざるをえないのかという点を摘出していくわけだ。

と同時に、しかし、そうしたなかで制作されてきた作品が胚胎するはずの、超越性への垂直な志向性が次第に弱まってきていることもグロイスは指摘している。市場経済や政治権力が、芸術を利活用する振幅が広がり、その強度もまた強まることになっていくというのだ。おそらくは、ここには二〇世紀における社会主義やファシズム、資本主義やネオリベラリズムにおける芸術の揺れ動きが見越されている。参加なるものを開き、開かれた作品を目指すことは、いささかも芸術なるものを変革することはなく、

122

むしろ、利活用される芸術実践の振れ幅を増強するだけなのかもしれないという予測は、冷戦状況下で鍛え上げられたからこその診断であるかもしれない。

とはいえ、当該論文の終わり近く、グロイスは、現代のデジタル技術がメディウムとして入り込み、参加なるものを仕切り直すさまを考察していくのだが、そこで唐突にマクルーハンをなかば逆転させなかば批判的に引き、次のようにいう。「もしメディアが人間の拡張であるのなら、その論理的帰結は、人間そのものがメディアなのだということである。」この、なかば咳呵のような断言は、けれども、それほど予想外のものではない。彼もそのメンバーであるZKMグループでは共有されているような命題であるからである。

人間、すなわち、イメージと画像が往還するメディウム

たとえばZKMグループの中心のひとり、ハンス・ベルティングもまた、「人間こそがメディアである」といっているだろう。それをごく簡単にみておこう。

ベルティングは、美学や芸術のアカデミズムにおいて、一筋縄では理解するのが困難な「イメージ人類学」の代表格のひとりで、その名を冠した著書も刊行している。とはいえ、それはいわゆるアメリカ型人類学 (social anthropology や cultural anthropology) の枠組みよりも、ドイツの「人間学」としての anthropologie のトーンが強いことはまずおさえておこう。「人間であるということはどういうことか」というカント以来の理解図式を、ひとつには歴史的（つまり、近代以前も視野に収めつつ通時的に）に遡り、

(50) Boris, Groys, "A Genealogy of Participatory Art", in *The Art of Participation: 1950 to Now*, p. 23.

ふたつには地政学的に（つまり、西洋近代の圏域を越えて共時的に）考察範囲を広げ、西洋的な意味合いでの「芸術」という名辞が付きされる以前の多彩なイメージ実践に向き合おうとする学術である、とりあえずはそういっておくことができるかもしれない。[51] もう少しみておこう。

ベルティングは、イメージ image と画像 picture の区別に注目している。フランス語の「イマージュ image」やドイツ語の「ビルド build」の場合であれば、人間が内的に思い浮かべるいわゆる像と、外的に物化されている像とを共に一元的に包括する意味合いをもつ。他方、英語におけるイメージ image と画像 picture の区別は、内的に存する像と物化された像にとりあえずは対応している。このことに、ベルティングは大きく驚き、注目を促すのである。というのも、ここから、少なくとも二点、大きな思考方法、あるいは世界の「語り方」について、わたしたちは変更を余儀なくされるからである。この着想と以下の人類学的考察は、さきにみたミッチェルの『画像は何を欲しているのか』と自覚的に響き合っている。

ひとつは、イメージなるものの流通ないし往還のダイナミズムである。もっといえば、その不透明な変移についてだ。作品に作家が織り込んだ意図は、まずもってそのまま透明に、鑑賞者に伝わることはない。いや、原理的にありえないだろう。作家の内的な意図としての像は、作品として物化された時点でなにがしかの処理を被っており、それは鑑賞者において受けとめられるとき、つまりは物化されているものが鑑賞者において受容されるとき、すでに作家の内的意図からは離れているものになるだろう。さらには感覚器官は、同時に身体の内側の状態をも察知もし混ぜ込んでいる。すれ違うのはごく当然のことだろう。鑑賞者は、自らの裡でそれらが内的それぞれの身体でそれぞれの感覚器官が作動するとき、自らのイメージを創出していることになるし、それが外へと向けてに収束されるとき、じつのところ、新たな画像が世に立ち現われることとなるのだ。それこそが、人間と発出され物化されていく段には、

124

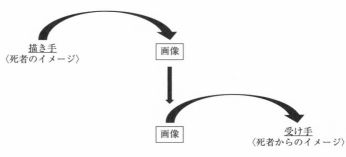

描き手
〈死者のイメージ〉

画像

画像

受け手
〈死者からのイメージ〉

外界との往還の形態ではないのか。

というのも、である。そもそも、人間なるものの仕組みがそのように

できているからだ。人間と人間の関係（相互行為）についてもまさしく

そうであり、それを媒介するのが言語であれ身振りであれすべて、内的

な意図と外化された現れとはすれ違いを起こすのが当然なのだ。そのず

れを包摂し、偏移を制御し安定化を講じてきたのが共同体の生活文化だ

ったろう。その意味では、ベルティングの論は、まことに人類学的であ

る。と同時に、このことは翻って、人間の相互行為そのものがメディア

の作用のモデルとなっているのだという命題へもつながっていく。人間

こそが、その心身において他者にとってはメディアとして立ち現れてい

るのだという、その人間学的な命題にも展開していくのである。だが、では

そもそも、なにゆえ、人はイメージを展開していくのか。なにゆえ、物質

化されたイメージすなわち画像に、ひとは何かを見出すのか。

太古の、そして地球上のさまざまな地域の事例をとりあげ、ベルティ

ングはこういう。ひとは、そこに、死者のイメージこそを見出すのだと。

「画像の制作の歴史を必要なだけ遡ってみれば、画像は大いなる不在で

ある死へと我々を導く。(52)」眼前からいなくなっただれか、不在となった

だれか、死んでしまっただれか、そのイメージこそが洞窟の壁に描き出

されたのであり、その物化されたイメージ、すなわち画像には、逆に死

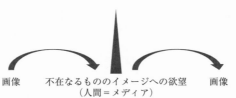

画像　　不在なるもののイメージへの欲望　　画像
　　　　　　　（人間＝メディア）

者が与えてくる何かが読み込まれただろう。ここにあるのは、暴力的に単純化していていうならば、ダントーの意味論を本書で図式化した際のダイアグラムが本質的に抱えもつ非対称性である。

　何かを画像として残すという行為の根源には、死者をめぐるイメージを残存しようという想いがエンジンとして作動するからであろう。他方で、画像に、物的な水準を超えて何かを読み込んでしまうのは、そこに不在の何かが与えられているだろうという祈念が作動するからだ。それぞれのイメージ創出と物質化はそれぞれの思念のなかで推移しているのである以上、両者は非対称的だ。ひとは、そこにないもののイメージをどのように物質に仮託するかは自由だからだ。同時に、何にそこにないものを読み込むのかも自由だろう。

　そうであるならばイメージを物質化して画像としながらも、物質化された画像から読み込んだイメージにずれを生じさせるのが人間である。すなわち、人間こそがメディアなのだ、そうベルティングは主張するのである。

　いずれにせよ、組み込まれる時間は有限の時間であり、それは翻って、描く者、また読みとる者にも跳ね返ってくる。その点では、イメージと画像の往還には必然的に、超越的な、垂直の祈念が貫くことになる。内的なイメージは、存在しないものへの憧れや崇拝、下手をすると信仰にいたるまでの、コスモロジカルな広がりをもつ。垂直なメディア作用の仕組みがここでは前景化されているのだ。読み込むことを怠るときにこそ、そこに市場経済が、あるいは世俗的権力が、染み

込んでくるだろう。そうした垂直の欲望の磁力を、どちらも己のものにしたいと狙っているからである。人間の間でのイメージと画像の交換においてこそ、芸術の起点が認められなければならない、そうベルティングは説くのである。

三つの展覧会が指し示すもの
このようなイメージ人類学を論じるベルティングは、二〇一一年から二〇一二年にかけてZKMにおいて大規模な企画展「グローバル・コンテンポラリー 一九八九年以降の芸術諸世界」を催す[53]。筆者も訪れるチャンスに恵まれたが、すでにZKMにはいく度も足を運んでいたものの、この企画展がいちばん印象に残っている。それが放つ磁力を次に計測しておきたいのだが、そこで有効なのは、一九八〇年代末、フランスはパリのポンピドーセンターで開催された展覧会「大地の魔術師」を参照することかも

（51） 英訳版（Hans Belting, An Anthropology of Images: Picture-Medium-Body, Princeton University, 2011）に付された序文、とりわけ、p.2を参照のこと。

（52） Hans Belting, Bild-Anthropologie: Entwürfe für eine Bildwissenschaft, Wilhelm Fink Verlag, 2006, 143. 引用に際しては、邦訳（『イメージ人類学』仲間裕子訳、平凡社、二〇一四年、一八七頁）を参考にした。ただし、本論の趣旨に沿って、訳語を調整している。また、先に言及した英訳版への序文最後でベルティング自身が指摘しているように英訳については不十分な面もあるようで、ここでは積極的には活用していない。

（53） 公開当時（二〇一二年）にタブロイド版大衆紙のようなブローシャー（The Global Contemporary: Art Worlds After 1989, ZKM, 2011）はモノ自体が刺激的な体裁で作られたのだが、二〇一三年には大判の図録として出版されている（The Global Contemporary and the Rise of New Art Worlds, edited by Hans Belting, Andrea Buddensieg, and Peter Weibel, The MIT Press）。

しれない。というのも、ベルティングは、世界中で物議を醸してきた、いや多くは非難を浴びつづけてきたこの「大地の魔術師」展を独特なかたちで評価しているからである。

「大地の魔術師」展は、現代西洋世界の芸術実践が、非西洋の儀礼や文化実践における造形表現と共振することで、単なる意匠のトレンド（つまり、ポストモダニズムのような知の戯れ）の次元ではない何かを炙り出せるのではないかと目論まれた企画展である。けれども、この展覧会は、一大物議を引き起こすこととなる。単純化していえば、「大地」という大ぶりであるがゆえにニュートラルにもみえる言葉を掲げて人間の創造的な営みを照射するという地平から、西洋の現代芸術と非西洋の祭礼や舞踊を並び立てるというのはある種の暴挙ではないかと疑念や反感を巻き起こしたのだ。己のキュビズム作品のイメージづくりのために長らくアフリカの彫刻群を真似たピカソと変わるところはないではないか。そうしたピカソの側面はすでに長らく批判の目にさらされてきた。筆者も、その通りであると思う。

そうした見方のなか、たとえば、ドイツはカッセルで開催されるドクメンタなどは、ポストコロニアルな政治性へ感度が高いと評価されてきた。筆者自身も、非西洋人がディレクターとなった「ドクメンタ11」（二〇〇一─二〇〇二年）を、縁があって文芸批評家の絓秀実氏と一緒にみてまわるというまさに恩寵というしかない機会に恵まれて、その芸術祭の政治性については個人の水準ではあるが大きく揺さぶられた経験がある。それゆえ、二〇一二年に回顧されたポンピドーセンターでの「大地の魔術師」展に足を運んだときは、さすがにこれはマズイよなと嘆息したことも確かだ──アルフレッド・ジャーやレベッカ・ホルンも出展していて、メディウムの力能について揺さぶりをかける作品が並んでいるのには驚かされたのではあるが。

しかし、「ドクメンタ11」の冊子カタログ、とりわけ「プラットフォーム1」と称された現代芸術のこ

んにちについての討議が収録されている冊子を購入したとき、少しばかり戸惑ったのも覚えている。ス
チュアート・ホールの文章からはじまり、スラヴォイ・ジジェクそしてイマニュエル・ウォーラーステ
インと日本でも馴染み深い名の寄稿からなるその冊子は、大規模な西洋の芸術祭ではじめて非西洋人が
ディレクターに選ばれたにふさわしい面々だったろう。けれども、それは同時に、日本人としては理解
しやすいポストコロニアルな視点から事態をわかったつもりになる危うさもまたあったかもしれず、筆
者はその危うさにはまり込んでしまっていたように感じるのだ。振り返ってはじめてわかったのだが、
そこには、ボリス・グロイスの名前があり、彼の文章にきちんと驚いておくことを怠っていたのだ。グ
ロイスは、このドクメンタでの一連の討議を聞き、自分は用意した原稿とは別の話をすることにしたと
断り、次のように断じている。[54] 単純化をおそれずにいえば、こうだ。そこでは西洋における一というだけ
でなく自由資本主義国の歴史理解がまったき基軸となっている、つまりは共産主義でなかった国々の歴
史観、しかもそれをもとにした進歩が謳われていて、元共産主義国家（ソビエト連邦および東ヨーロッ
パ各国）がいま抱えもつポストコミュニズム状況については一顧だにされていない、という吐露を激し
くぶつけていたのである。

こんにちから振り返ると、グロイスには慧眼があったといわざるをえない。ギャラリストや美術商の
みならず投機マネーに揺り動かされはじめていたアートマーケットは、二〇〇八年のリーマンショック
の際に、唯一市場が減退しなかったマーケットであるとさえいわれる。その投機において突出してうご

（54） *Democracy Unrealized: Cocumental1-Platform 1,* edited by Okuwi enwezor, Carlos Basualdo, Ute Meta
Bauer, Susanne Ghez, Sarat Maharaj, Mark Nash, Octavio Zaya, Hatje Cantz, 2002, pp.303-307.

めいたのは、ポストコミュニズム状況において石油・天然ガスで莫大な利益を上げていたロシアマネーであったのだ（「BRICS」というフレーズが席巻した時期を思い出そう）。そうした投機マネーが、ここ数十年の間に世界中で指数関数的にアートフェスティバルが増加する動きもバックアップした。ベルティングらの「グローバル・コンテンポラリー」展が、そのことを知らしめてくれたのは後になってからのことなのだ。グロイスの視点を取り入れることで、こんにちの芸術のサーキュレーションに対して激しく斬り込むものになったことがわかったのだ。単なる金融至上主義への芸術学からの批判というわかりやすい図式で読みとってしまうことは避けなければならない。

企画展「グローバル・コンテンポラリー」は、その名が示すとおり、「世界水準での同時性」が強く意識されている。芸術文化と市場経済との関係が世界的（＝大域的）になったという具合に歴史的な眼差しが折り込まれていると解しておいてもよい。だが、そこには、そうした同時性が抱え込んでしまった芸術／アート上の重篤な事態についても突きつけることが見通されていた。企画展「グローバル・コンテンポラリー」を貫くロジックは、そこにこそある。西洋中心主義を越える芸術の語り方は、それぞれの人間社会において培われ育まれ、人間なるものの理解に預かってきたイメージづくりの可能性の中心を探らなければならない。人間を貫く超越性への憧憬に関わる西洋の伝統を取り外していく覚悟をもってだ。その際に導入されるべき観点は、人間こそがメディウムであるというものであり、西洋を越えて非西洋社会におけるその物語の数々を折り合わせながら、西洋の芸術以後の芸術、西洋の理論以後の理論をつくりあげていくことが求められるということだ。「大地の魔術師」展の評価もまた、歴史的推移のなかに位置づけ直されるだろう。そこではアフリカはザイールのシェリ・サンバが自らを「職業的芸術家」として描いた肖像画を展示していた。西洋の伝統においては、非西洋の人間がそうした振る舞い

をすることは一度も許されることではなかった。西洋の芸術史におけるはじめての出来事であったわけだ。その意味で、「大地の魔術師」展は、グローバル・アートのはじまりのひとつであったと位置づけられるのである[55]。

「ポストアート」、「ポスト‐ポストモダニズム」、「ポストセオリー」という三つのキーワドをセッティングして示してきたキューレーションは、さしあたり以上となる。少しでも味わえたところがあるのなら、うれしいかぎりである。いうまでもなく、異なる整理もあれば、腑に落ちないというご批判もあるだろう。筆者自身、少なからず不安なところも大だ。とはいえ、現代芸術の百花繚乱をそれとして受けとめつつ、語り方の失効や混迷という諦めに自堕落に陥らないためのひとつの試みを示すことで、なんらかの一助となればと祈るばかりである。

(55) ハンス・ベルティング「グローバルアートとしての現代芸術　批判的評定（前）」中野勉訳、『ゲンロン』三号、二〇一六年。

本書がキュレートする理論的系譜

[北米]　　　　　　　　　　　　　　　　　　　　　　　　　　　[大陸]

　　　　　　　　　　　　　　　　　　　　　　　　　　　[ニュー・レフト・レビュー]（英）

F・ジェイムソン

20世紀後半

構造主義・ポスト構造主義（仏）
[スクリーン]（英）
映画研究

哲学的メディア研究
・F・キットラー
・B・スティグレール

人間－機械複合論

[アートフォーラム]
M・フリード

分析哲学系
・A・ダント
アートワールド論
・S・キャベル
映画
・N・キャロル

[オクトーバー]
・フレンチセオリー
・精神分析（H・フォスター）
・マルクス主義

・A・セクーラ（写真論）

[クリティカル・インクワイアリー]「脱構築」
・フレンチセオリー
・ポストコロニアリズム
（E・サイード、G・スピヴァック）
・マルクス主義

21世紀

Theory, Culture, Society（英）

N・ブリオー
〈関係性の美学〉
W・J・T・ミッチェル（米）　S・ラッシュ（英）
画像論　ANT論
B・ラトゥール（仏）
ZKM　B・グロイス（露）
グローバルアート論
P・ヴァイベル　イメージ人類学
H・ベルティング

・思弁的実在論周辺
・Q・メイヤスー
・新実在論周辺
・M・ガブリエル

西洋の一地域化
モノ論
新しい唯物論周辺
A・R・ギャロウェイ
〈プロトコル論〉
新しい資本論

ハート＆ネグリ
〈帝国〉
ポストメディウム論周辺
C・ビショップ
〈参加型アート〉
〈R・クラウス〉
理論の終焉

Ⅱ
批評

続く頁に編まれているのは、ここ三〇年ほどのあいだに筆者がとりくんだ、芸術作品ないしアート作品と呼ばれるものに向き合い試みた批評のようなもののいくつかである。ニューヨークでの遊学のあと、帰国後にあっては「映画研究者」としてキャリアをスタートさせたのだが、美術、演劇、メディアアート、ビデオ、写真について文章を発表する機会に恵まれてきたのはなんとも幸運であったとしかいいようがない。基本、すでに第I部でも記したが、ニューヨークでは映画と芸術が分かちがたく絡みあっている場に身をおいていたことから、以下につづく文章も、イメージを織り込んだ作品についての文章が多い。

同時代の語り方を横目で睨みつつ、個別具体的な作品に対峙するなかで、書かれた文章ではある。したがって、モダニズムの考え、ポストモダニズムの思想、ポスト「現代思想」のツールをときどきに摂取しながら、作品に向き合おうとしてきた言葉の実践である。とはいえ、ここに収められたのは、理論とその応用というような単純な図式に収まらない経験から生まれたものだといっておきたい気持ちもある。手持ちの語り方を見事に打ち砕いてくれる、そんな強度をもつ作品と出会えることは少なく、まことにかけがえのないものだ。

そうであるので、理論の言葉を作品と衝突させることで、双方が宿す力を浮かび上がらせる、理論のアクティベーションと銘打っておきたい。時間の経過のなかでいろいろ構えが変わっただけではないかと難じられそうでもあるのだが、それを隠す気はない。作品への向き合いを言葉にすることは自己の陶

冶へと繋がっていると、大見得を切っていうならば、ＩＴがどうだとかＡＩがああだとか叫ばれる二一世紀にあってもゲーテ以来の自己形成の学としての Wissenshaft のもつ意義をいささかナイーブを承知でも信じているところもある。だが、それよりもなによりも、「芸術の終わり」以後の芸術の語り方を大まかには時系列で示した第Ｉ部の見取り図と陰に陽に響き合ったものになっていることを示すのは本書の主旨からいって相性がよいと考えたからである。誤字脱字やあきらかな事実誤認等の修正と語調の調整のほかは、発表当時のまま掲載することとした。また、基本、発表の年代順に並べることとした。

ところで、先に批評の、ようなものと書いたのは、日本における批評の系譜にかなりの畏怖を感じているからで、それを夢見つつも、とても自分にはかなわないという情けなさからのフレージングにほかならない。

1　分断された肉体

——寺山修司

　寺山の映像は、媒体としての可能性をアクチュアリティの中で追求するという意味で、真に実験的である。そう断言することは、八〇年代の華やかな戯れの残滓の中でブームとして消費されかねない状況から寺山を救わなければならないというささやかな決意の表明である。以下、この小論は、その決意を遂行せんとするものに他ならない。寺山の可能性、いわば凍りついた願いを彼の実験映像を検証することによって探ろうとする取り敢えずの試みを願う覚書なのである。

　そのような可能性を探ろうとする試みはやはり寺山の思考の形跡を辿っていくことからまず始めねばならぬだろう。六〇年代から八〇年代への日本の演劇の変遷は「〈身体の演劇〉から〈表層の演劇〉へ」と大雑把に括られることが多い。では、周知の通り肉体という問題に固執してきた寺山修司はそのような時代の変遷の中でどのように自らの方向を模索したのか。

　まず、比較的初期の書物である『迷路と死海』と銘打たれた演劇論をみてみよう。そこにはあからさまに、人類学的な思考が軸をなしているのが見て取れる。例えば、その俳優論において、俳優は、観客によって観られる代理の人としてや作者によって観せられる台詞の奴隷として第一義的に措定されるべ

きでなく、呪術師として参会者と関わりを持つ存在として考えられるべきである、と主張される。そこでは、モースやフレーザーが引用され、俳優は非日常をもたらし観客を含めた劇空間にカオスを引き起こす、といったハレとケの弁証法に基づいた演劇感が蠢いている。ダイナミックで混沌とした劇空間を創出する呪術師として霊的能力さえも備えた俳優。そこに、反理性、反言語を謳う肉体把握という六〇年代の一般的な流れをみるのはそんなに困難ではない。目を晩年の『臓器交換序説』に移すと、どうだろう。「機械」という言葉が冷めた調子で放り出され、「不連続」や「無化」といった表現が繰り返し現れる。捉えられた劇空間は熱くダイナミックな混沌というよりも、荒涼としつつも亀裂が壮絶に横断している砂漠のような乾いた空間に近い。俳優の肉体ももはや、理性による抑圧に対するロマンティックな解放というヴィジョンでは語られない。暗黒舞踏のように「肉体が沈黙し、身振りを通して自らの肉を聖化してそなえる」という戦略を取るのでもなく、肉体蔑視の近代劇のなれの果てのように「喋りまくり、笑わせることとによって現実を異化する」という作戦に出るのでもなく、「両者の間で肉体が言語として、演劇集団の手段となるような両義的な方法というものが置き去りにされてしまったという事実を考え直すこと」こそが課題となるのである。

肉体の問題にいささか固執しているとはいえ、理性と反理性のダイナミックな弁証法的思考から、分断された理性をそのまま引き受ける乾いた身振りへと滑っていく、この様な寺山の推移を、六〇年代から七〇年代そして八〇年代へと移り進んだ日本のある知的流行、いうところのモダニズムからポストモダニズムへの変化として想定することは難しくない。

だが、凍りついた願いを解きほどこうという試みは、一般的な趨勢の中にある具体的になされた知的努力を脈絡付けることで満足を覚えるはずもなく、むしろそういった趨勢とその具体的な努力との拮抗

138

にこそ、解かれるかもしれない願いのいま見ようとするものであるから、探索はさらに進んでいかなくてはならない。例えば、こう問うことによって——肉体の問題にいささか固執しているということは、時代の趨勢に乗り遅れた痕跡などではなく、それこそ寺山の可能性が密やかに眠っている明証なのではないだろうかと。

寺山における肉体への固執は、常に一つの問題系と隣り合わせになっていることが原因となっている。私とあなた——もしくは個と全体、個人と社会——といった問題系である。統一概念に、自と他、個人と社会といった二分法を横断する可能性を看破しそれを切り開いていくという企みが常に存在するのだ。初期における人類学的思考も、この問題系を回る一つの方向性であったとさえ言ってよい。シェクナーのような俳優間のうちでのみ反理性的カオスを沸き起こす閉じた儀式的俳優訓練にも、グロトフスキの俳優訓練の下敷きとなっている「〈観られる側の俳優〉からの一方的な観客認識」にも、寺山が与しないのは、このためである。俳優は絶え間なく観客との関係性に携わっていなくてはならない。実際、この関係性の再組織化・再活性化という寺山の激しい問題意識は、たとえ弁証法的人類学的思考のにおいが消え去ったあとも、そのまま保持されるのだし、保持される方がどう変わったかこそが、問われるべき事柄なのだ。端的に言えば、寺山の思考の重心は、秩序と混沌の弁証法を引き起こす肉体から分断され亀裂の走る理性に頼りなく危うく漂う肉体へと移る。私もあなたも含まれる日常性の秩序をダイナミックに転倒させる豊穣をうちに秘めた肉体を解き放してやることではなく、私とあなたという境界の立て方そのものを無化してしまう危うさを孕む肉体を不断に問題化し続けること、それこそが追求されなくてはいけないと、演劇的課題が捉え返されるのだ。

このような思考の変化には、実は、寺山の方法論的意識にも微かに生じた変化がパラレルに並んでいる。テクノロジー、それも複製技術への注目である。〈無化の影〉や〈偶然性のエクリチュール〉（ともに『臓器交換序説』）で印刷技術やテープレコーダー、さらに映画に彼は少なからぬ関心を払っている。

様々なテクノロジーを駆使することによって肉体の複製を実現すること、そこから自と他という二分法を無化していくこと、寺山の関心はそこに身を寄せ始めているのである。「機械」という語が連打されるのは、フランス哲学の影響からだけではないのだ。実際、寺山の実験映画を辿ってみると彼の映像に対する態度に少なからぬ変化が見えるのであり、その変化の中にはテクノロジーと分断された肉体あるいは肉体の複製の関係というプロブレマティクが浮上してくるのがはっきりと認められるのである。七〇年代前半「トマトケチャップ皇帝」や「ジャンケン戦争」などの、化粧が施されグロテスクに誇張された裸体の乱舞のイメージにはあからさまに身体の祝祭への嗜好が認められる。ところが、七〇年代半ばの映像作品ともなると、「庖瘡譚」においては身体の局所的な把握へのこだわりが見え始め、「消しゴム」においては引き裂かれ縫い合わされた写真が幾度も現れるのだ。そしてその後半ともなると、必ずしもリアルな身体とは一致しない影――肉体の複製の自立性――が極めて興味深い発想として探究され（「二頭女――影の映画」）、肉体の局所的クローズ・アップの豊穣な魅惑が追求され（「マルドロールの歌」）、なんとイメージによって分断された肉体の重なり合いが生むエロティシズムが露出する瞬間の構築まで行われるのだ（「一寸法師を記述する試み」）。部分としての肉体のテクノロジカルなイメージの中での実現。有機物と無機物といったつまらぬ区別を越え、さらに同時に自らの統一的アイデンティティを全く放棄してしまうこと。寺山の目はこのような問題系へとその方向性を醸し始める。

寺山が、詩人谷川俊太郎とヴィデオ・レターというプロジェクトを始めた時、彼の映像の実験性は最

140

も過激な側面を顕にする。人間と人間との関係性をヴィデオというテクノロジーで横断してみるとは、何と魅惑的な行為だろう。手紙のやり取りといった形式が受け継がれているにもかかわらず、どちらのものとも区別のつかぬいわばアイデンティティを宙吊りにしてしまう戦略的に曖昧に構成されたショットの幾つか、様々な表現媒体の重層的引用、とりわけ寺山が一時は個人的な痕跡を強く残すと言って「記憶機械」としてネガティヴに評価していた写真の断片的なコラージュなど、「私とあなたの区別」をヴィデオ・レターは縦横に問い直していく。無論、我々はここに、いわゆる表層の戯れとしてポストモダニズムの実践などという解釈を断じて持ち込むべきではない。このヴィデオ・プロジェクトには、我々が既にみたように、肉体という問題系がねっとりと絡みついている。あからさまな主題として身体あるいは肉体が幾つかの重要な場面で映像化されているからだけではない。意味論的磁場を払拭せんと、言葉とともに肉体をも物質化しようとする身振りそのものの中に、しかしなにほどかのコミュニケーション・コミュニオンをはかなくも模索する二人の人間の距離と接近を支える、あるエロティシズムを我々が感じるからでもあろう──そして、交換・交感は観客が一人巻き込まれていくたびにアメーバのように広がっていく(ここで、例えば次のような寺山の言葉がこだましはしないか──「演劇の肉体は意味の不連続性によってその切断面の多さだけ出会いを増幅する。それは単に身振りが意味を表すという記号的な部分にとどまらず、もっと余剰的なもの例えばエロティシズムとして考えることもできると思うわけです」)。理性に抑圧された欲望の解放としてのエロスなどではなく、機械から生じるいわばサイボーグのエロティシズムが遂行されるのだ。

そして何よりもその交換・交感に基づいたエロティシズムの中へと我々を誘うのは、谷川の最後の続けざまの幾つかのレターである。つまりは、映像史の中でまたと出会うことのない美しい死の表象──

寺山の──があまりに素っ気なく現れる時に、である。外側から表面的に語ることが常である死が、あ

ろうことか、イメージの圧倒的不在として突如忽然と我々の目の前に現れるのだ。もちろん、ポストモ

ダニズムの後に立ち現れるゴシックといった凡庸な語り口にこの衝撃を回収することはできない。だか

らといってこのヴィデオを、いわゆるオールターナティヴとしての実験映画史の中で解釈するのは無粋

な真似以外のなにものでもない。この死の表象と共にそのヴィデオ・プロジェクトが、今我々の直面す

るアクチュアルな芸術状況に彼方からさしで向かい合おうと夢見ていることをひたすら見据えそしてそ

れにじっと目を凝らすべきなのだ。テクノロジーを駆使し、自他の境界を危うくしていこうとする寺山

の夢は、もともと肉体を常に問題としてきた以上死を語ることとは切り離せない。断片化された肉体の

イメージが地層のように重なり合って、エロティシズムを口ずさみ死の影を引きずりつつ、我々を密や

かにだが確実に取り込んでいくか、それこそが、凍りついた願いの荒野で夢見られていたものではないだ

ろうか。そしてその夢はポストモダニズム以降の芸術への微かな光を夢見ているのではないだろうか。

「早すぎる晩年の書」と言われもする『臓器交換序説』と名付けられた小論集で、寺山修司は、たびた

びマルセル・デュシャンの言葉「死するのは、いつも他人ばかり」を引用している。「肉体を単位として、

他人をはかる」(「方法としての肉体言語」)ことの限界を問う時、また、当時の様々な媒体を使った美術の

動向に〈私〉という概念の崩壊」(「無化の影」)を見る時、さらに、演劇の可能性を死体を語ることに求

める時〈死体論〉、デュシャンの言葉がいささか唐突にまたいささか座り悪く、寺山にとって、肉体を語ることに求

そういった唐突さや座り悪さや、テクノロジーと芸術それに死体を語ることといった問題群が演劇における〈私〉の

崩壊という事態や、テクノロジーと芸術それに死体を語ることといった問題群が演劇における〈私〉の

践に最もアクチュアルなものであったこと、それも、それらが言葉の上ではなかなか明晰な整合性が未

142

だ与えられぬくらいに差し迫ったものであったことを示しているに他ならないのだろう。だが、そこに
こそ、寺山のあるいはそうなったのかもしれぬ——我々には、今はもうはかなく思い描くしかできない
——展開が密やかに、言わば凍りついた願いとして潜在しているのかもしれないと思う我々は、この唐
突さや座りの悪さが示している肉体の問題、〈私〉の崩壊、テクノロジーと芸術、それに死体を語ること、
といった問題群に注意を払う時、凍りついた願いの中に何程かの方向性が醸成され始めていたとすれば、
それは寺山の映像実験の領域であったかもしれないと呟やきたくなるのだ。

　寺山の映像は媒体としての可能性をアクチュアリティの中で追求するという意味で真に実験的である。
あたかも実在するかのような支配的な映像モードを語り、それに対するアンチテーゼといったちんけな
意味での実験性などでは決してないのだ。肯定的にせよ否定的にせよ、パスティーシュやらキッチュや
らといった言葉を並べて論ずるのも——そして時にいくらポストモダニズムと叫んでも——クレメン
ト・グリーンバーグ流の美学から一歩も外に出たことになりはしない。寺山の映像はむしろ豊かな夢の
中で思考の試行錯誤を繰り返した二〇−三〇年代のアヴァンギャルドにより近いのかもしれない。

　とはいえ、次のように呟きたくなるのも事実だ。その流れは、未だ人類学的味付けを強く残すムーシ
ュキンのギリシャ神話の焼き直しというよりも、観客と俳優との対話をミクストメディアによって重層
化しつつ八〇年代を駆け抜け、現在、死の問題——おそらく、エイズと直面する社会状況と関連する
——を真摯に見つめるジョン・ジェスランに——皮肉にも、グリーンバーグのアメリカでしっかりと継
承されているとうそぶいてみたくなるのは、ぼくひとりなのだろうか、と。

参考文献

『迷路と死海─わが演劇』白水社、一九七六年。
『臓器交換序説』日本ブリタニカ、一九八二年。
『寺山修司実験映像ワールド』ダゲレオ出版、一九九三年。
『ヒデオレター』アートデイズ、一九九三年。

（初出「ユリイカ　総特集＊寺山修司」一九九三年一二月臨時増刊、青土社）

144

2　ポストモダニズムを射抜く

──ミックスド・メディア・シアター

　もしわたしが見えるのなら

　今わたしがどこにいるのかをどうして教えてくれないの。

『スライト・リターン』

　この小論では、一九九五年春、ニューヨークのラ・ママ劇場に立ち上がった、小さな舞台を考察することで、アメリカの演劇的思考に垣間見える可能性の一端を探りたい。その舞台は、必ずしもマス・メディアで派手な反響を巻き起こしたわけではない。にもかかわらず、とりあげるのは、マス・メディアの評するものだけが重要な舞台ではないというあたりまえの理由もあるのだが、それよりも、演出家が八〇年代にポストモダン・ミックスド・メディア・シアターの先陣の一人として名を駆せたことを考えるとき、けっして派手ではないこの舞台に、つまり、ミックスド・メディア・シアターが九〇年代後半に立ち現れた姿のひとつに、アメリカにおける演劇的思考の変遷と展開を認めることができるのではないか、そこに演劇のかすかな可能性を探り出せるのではないか、と考えるからである。われわれがこれから考察していく、『スライト・リターン』と名付けられたジョン・ジェスランによる舞台は、こんな舞台である。

七フィート四方の、したがって比較的奥行きの深い舞台の手前にそれぞれ三脚に載せられおよそ一メートル間隔で並べられた一四インチくらいのモニター五台がさまざまな映像を映しだしている。五つのモニターの画面には、おそらくは一人の、延々とモノローグを語る女性のからだの部分が、つまり、彼女の足や、頭、やや斜め上方からの半身、あるいはまた大きくクローズ・アップされた目、背中を中心とした後ろ姿などが、視点を変え、距離を変え、角度を変え、サイズを変えて、映しだされていく。とはいえ、全身がそっくりと浮かび上がるということはない。どうやら、なんらかの緊急事態の中どこかの建物の一室に彼女は閉じ込められているらしい。部屋の中で彼女は時にせわしなく動き、時に脱力感に打ちひしがれ倒れ込み、時にふらふらと漂うように歩く。救助を求めて叫び、恐怖に追いつめられて絶叫し、ときおり記憶の糸を辿るかのごとく呟き、そしてまた圧倒的な不安にかきたてられ自らを攻め立てるように囁きかけている。そのように語られるモノローグは、語、句、文のレベルでは意味をなさないこともないのだが、いろいろな区切りで意味構築が脱臼してしまうような感じだ。

だが、確認しておかなくてはいけないのは、舞台手前に並べられた五台のモニターに映しだされ続けている彼女は、CNNの映像などとは違って、どこかの緊張している特定の事態にいるわけではない、ということだ。つまり、映しだされている女性は、実は、舞台後方にしつらえられた一辺が約二メートルの立方体の箱の中にいるのである。彼女は、そこで演技をしているのである。その箱の中で演じている一人の女優のからだが、部屋の内側にセットされた五つのカメラによって捉えられ、舞台上のモニターに映しだされているわけである。

このような舞台へわれわれは今どう向き合えばいいのかを言葉にしていくこと、それがこの小論の課題である。

一瞥すると小さなモニターがいくつか並べられ、その奥に小部屋くらいの箱が据えられているだけと
いう、イメージの乱舞を楽しんだポストモダン的狂躁からあたかも静かな落ち着きを取り戻そうとして
いるかに見えなくもない、ミニマリスティックな『スライト・リターン』の舞台装置。しかし、右の叙
述からだけでも感じ取れるように、いったん舞台にその劇がのせられると、この舞台から観客が与えら
れるのは、静けさや落ち着きといったものからは遥かにかけ離れている。もちろん、華やかな宴が今一
度繰り広げられるわけではない。視覚的には、それほど大きくもないモニターに、えんえんと一人の女
性の身体の部位が淡々と映しだされているだけなのである。

だが、その映像が、モニターの画面の中、女性が建物の一室に閉じ込められているらしいという状況

（1） ジョン・ジェスランの日本での紹介には、たとえば、鴻英良の一九九三年四月朝日新聞文化欄での、変貌する
現代アメリカ演劇に関する評などがある。そこでは、ピンチョンと共にジェスランをとりあげ、九〇年代に入っ
て政治化するニューヨークの演劇の状況が報告されている。また、アメリカにおけるものとしては、日本でアク
セスしやすいものとして、後にあげるビリンジャーとブロウの著作での議論がアカデミック・レベルでは重要で
ある。そのほか、伝説的なピラミッド・カフェでの初期活動期にジェスランをいち早く報告した、『TDR（The
Drama Review）』誌の Ronald K. Fried の紹介（一九八三年夏号）、ピンチョンと共にポストモダン・シアター
の最前線として紹介された『アメリカン・シアター』誌の Kathleen Hulser の評、また、「カレイドスコープ」や
ら「パティーシュ」などのポストモダン・タームを使ってジェスランの各舞台を絶賛した『ニューヨーク・タイ
ムズ』誌の記事（一九八七年九月二日、一九九〇年三月一六日など）など多数。活動は、ヨーロッパやラテン・
アメリカ諸国に及んでいるため、それら地域での紹介文や批評文も多数出ているようだ。なかでも、美術史のな
かでジェスランの作品を位置づけるという興味深い評がスウェーデンの『Index 1』という美術雑誌に掲載され
ている。マイケル・フリードなどを参照しつつ展開される議論は、示唆的である（Seamus Malone, "Contradictions
of Presence," Index 1. 96, p.52-59. 英語訳も併記）。

設定が、期待された静けさや落ち着きを揺さぶるのだ。それは、それだけで、いま現在世界各地で起こっている紛争あるいは災害の事態を観客の頭の中に次々と連想させずにはいない。静けさや落ち着きといったものは遠くへ追いやられるのである。舞台セットのシンプルなデザインとは裏腹に、焚かれた薪の火の粉が暗闇の静寂を断続的に切り裂いていくかのように、モニターから放射される張り詰めた緊張がミニマリステイックに構成された空間に亀裂を生じさせ走っていく。苛立たしく突き刺してくる緊張というべきようなものが、そこにはある。

この緊張を意味するものは、何なのか。とうとうと続く女性の身体の断片群が破砕しているモノローグを伴い放つ、退屈と背中合わせの不思議な緊張は、テーマ批評を少し気取って図式化すればすぐに手に入るヒューマンな主題にはどうも回収され難いようだ。わかりやすい政治的なスローガン化を、ねじらせていく、この奇妙な緊張。どうやら、考察の手掛かりは、この「緊張」なようだ。

この奇妙な「緊張」を微分するために、まず、演劇史プロパーに目を向けることではなく、アメリカの時代状況、とりわけ「ポストモダニズム」という言葉のアメリカにおける意味合いに耳を傾けることが有効であるかもしれない。われわれが目の前にしているのは、七〇年代後半から八〇年代にかけて演劇というジャンルの境界を自由に取り壊していったポストモダン・シアターの後に位置づけられる舞台なのである。演劇史的な、あるいは演劇理論史的な視点よりも、広く時代の知的状況をみておくことは大切なステップだ。「ポストモダニズム」の現在をおおまかにでも押さえておくことは必要なはずだ。

事実、アメリカにおける「ポストモダニズム」への意識は、日本のそれと対照させるとき、いささか異なった様相をもっている。結論を先に言えば、アメリカ——正確には、英米圏——の思考は八〇年代後半には遅くとも、少なくともそのなかの強力な一部において、「ポストモダニズム」を歴史化する思

148

考を生みだしていたのである。「ポストモダニズム」をめぐるフランスの思考との対比が事情をより際だたせるだろう。リオタールにとっては、ポストモダニズムとはまず人間の思惟の新しい形態であったし、ボードリヤールにとっては、社会的現実形態の新しいステージであった。二〇世紀後半の西洋社会の政治、経済、文化を一様に貫く原理としてどちらの場合も「ポストモダニズム」という語で名指されるものが把握されており、その上でその本質的な基軸がそれぞれ思惟あるいは社会的現実のなかに見いだされるという具合になっている。このような議論の立て方とは、鋭角的なコントラストをなして、アメリカ、いやアングロサクソンの文化圏においては、「ポストモダニズム」とはともかく文化の領域のものと捉えられ、ある歴史的段階で浮上してきた独特な文化形態として理解されるようになったのである。この理解は哲学・思想を飛び越えて政治経済学からマス・ジャーナリズムにいたるまで広がっており、全てのではないにしろ多くの——それもパワフルな——ポストモダニズム論者がこういった方向での思考を深化させていたのである。いわば、この方向でのポストモダニズム理解は、ある言説空間をすでに確立していた、いたようである。ことに文化批評や芸術批評の領域で、この方向での理解が定着していたと言ってよいのである。

以上のような知的状況からは、「シミュレーショニズム」あるいは「シニフィアンの戯れ」と記述された、記号・イメージの洪水に対して、熱狂的賛美ではなく、冷ややかなまなざしが醸成されてくる。そのれどころか、半ばニヒリスティックな半ばオプティミスティックな八〇年代のしたり顔さえ、君臨する

（２）　ジャン・フランソワ・リオタール『ポストモダニズムの条件』小林康夫訳、書肆風の薔薇、一九八六年。ジャン・ボードリヤール『象徴交換と死』今村仁司・塚原史訳、ちくま学芸文庫、一九九二年。

ことはなくなってくるだろう。斜に構えた冷めた知性が立ち現れてくるのだ。理論的なレベルだけでなくおそらく制作実践的なレベルをも含めた思考の場において、ポストモダニズムに対する以上のような理解がゆきわたった、そんな状況にジェスランの舞台は立ち上げられていたのである。

それでは、その舞台は、状況の中でどんな位置を占めていたのか、あるいは、少なくとも、占めることを企んでいたのか。それをみることが、「緊張」の測定への第一歩だ。

気鋭の演劇評論家マイケル・ファインゴールドが、ニューヨークのカウンター・カルチャーを中心に、しかしそこに収まることなく広くリベラルな読者層をもつ週刊新聞「ビレッジ・ボイス」に、『スライト・リターン』の評を初演後いち早く寄せているが、彼のペンは、ポストモダニズムをめぐるそんな言説空間の状況を充分に意識し舞台を見据えたものと言ってよいだろう。ファインゴールドによれば、

『スライト・リターン』の可能性は次のようなところにある。神戸やチェチェンの悲惨な状勢が、日々映像となって届いてくる。より多くのより悲惨な映像に接すれば接するほど、われわれは自らの無力さに打ちひしがれていく。だが、そのような無力感は、実のところ、自身はその映像に対してあくまで受け身であるという一種の心地良さが底支えしているもの、なのではないだろうか。映像が映す悲惨に対して見ること以外は何もできないという無力感は、ここはあの悲惨の現場からあまりに遠い、というあきらめの染み込んだ受動性にのっかっているのではないか――たとえ、一マイル先の出来事の映像であったとしても、事情は変わらないだろう。「受動性の心地良さ」とでも呼ぶべきものがそこにはある。ジェスランの新しい舞台は、そういった「心地良い受動性」を崩壊させるのだ、そうファインゴールドは言う。どのようにしてか？

モニターに映しだされた女性は憑かれたように動き回り、脈絡もなく叫び続け、猫に真顔で詰問し、

150

果ては、妄想とも真意とも見分けのつかぬ自らの言葉に窒息させられていく。通常のニュースの映像体験に、「シュールレアリスムのような」変容が加えられていく。それを前に、観客は、「平静を失わせる場面に立ち会わせられ、心地良く座ってなどはいられなくなるのである」。『スライト・リターン』は、いまひとつのイージーな政治スローガンを掲げる映像メッセージなどではない。むしろ、そのようなイージーさや退屈さの基盤になっているかもしれぬ「受動性の心地良さ」を打ち砕こうとする、ラディカルな作品なのだ、そうファインゴールドは評するのである。

（3）　たとえば、イギリスにおいては、すでに七〇年代後半、有名な Ernest Mandel, *Late Capitalism* (London, Humanities Press, 1978〔邦訳一九八〇年〕）が出版されているし、「ポストモダニズム」をめぐる政治経済史を語る際には必読とされる David Harvey, *The Condition of Postmodernity* (Oxford, Blackwell, 1989〔邦訳一九九九年〕）は八〇年代後半には書店に出回る。文化論に焦点をあてた、Steven Connor, *Postmodernist Culture* (Oxford, Blackwell, 1989) も、歴史化の論点は共有している。それにまた、Todd Gitlin が、"High-Deep in Postmodernism" と題した論説を New York Times Book Review の Nov. 6, 1988 に寄せている。さらに、テリー・イーグルトンの最新作の論説のひとつ『ポストモダニズム』も同じような前提に立って書かれている。これらが、アメリカにおいては「ポストモダニズム」を語るときの主要文献であることは疑いをいれない。また、ポストモダニズムに関しての大学／大学院レベルの教科書の代表といってもよい、Thomas Docherty, *Postmodernism: A Reader* (New York, Columbia University Press, 1993) のポストモダニズム論の整理なども、歴史化の視点を重要な軸においていえる。そしてなによりも、後述のジェイムソンの『ポスト・モダニズム、あるいは後期資本主義における文化の論理』、ロザリンド・クラウスの「後述のジェイムソンの美術館の文化批評」、さらには演劇論においては、ビリンジャーの『演劇、理論、ポストモダニズム』が、すぐれた文化批評、美術批評の領域で同じスタンスに立っているが、これらが影響力をもっていたことに疑問の余地はない。

（4）　Michael Feingold, "Lessness Is More," *Village Voice*, February, 22, 1995.

ファインゴールドの洞察は、『スライト・リターン』の一側面を確実に言い当てている。舞台を見る観客は、とらえがたい居心地の悪さを覚えることは間違いないからだ。見慣れているはずの映像を繰り返しそして極端なかたちで見せ続けられるわけだが、いわば、この「見慣れているはずの」というフレーズがいやがおうにも反省的に意識化されるのであり、テレビで紛争や災害を見る自身の日常の受動性を観客は自らに対して浮き彫りにせざるをえない、そんな居心地の悪さが観客に襲いかかってくるのだ。シミュレーショニズムのシニカルな無力感の論弁性を暴こうとしているとさえ言える。ファインゴールドに倣ってわれわれは、とりあえず、ジェスランが、ポストモダニズムに対して冷ややかに距離を置いていると考えて差し支えないだろう。

しかし、一方で、ファインゴールドの読みはいささか、こう言ってよければ、形而上学的色彩が強すぎて、「緊張」の微分に一本の補助線を与えこそすれ、それ以上はもたらさないという感触がしないでもない。というのは、ジェスランの舞台においては、特徴的なこととして、たとえば次のことが容易に観察されうるのである。すなわち、モニターが五台並べられてあり、観客がそれらを同時に一挙に見なくてはいけないという、舞台空間の物理的な条件である。それはそれだけで、見る側に不自由さを具体的に生み出すこととなっている。同時に五つのモニターのイメージを見ることはまず不可能なのである。モニターの列から充分に離れ、五台すべてを視野に収めることはできるかもしれない、が、それだけ距離をとればそれぞれの映像が過度に小さくなっていってしまうのだ（一四インチくらいであることを思い起こそう）。なのに、映っているのが一人の人間の身体の断片的イメージである以上、観客は統一した動きを把握しようとして、五つのモニターを常に一片も逃さず見ようといそしむ。が、その視線は空しく舞台空間をあっちへ行ったりこっちへ来たりするほかはない。具体的物理的な不自由さがあ

からさまにそこには組み込まれている。

「心地良い受動性」の崩壊は、それがファインゴールド自身も含めた観客の感じた居心地の悪さに根拠をもつとするなら、この具体的物理的な不自由さを生む舞台設定との関係について、疑ってかかるべきではないだろうか。

舞台の設定は意図されて演出されるものである以上、何らかの分析が加えられるべきだ。ファインゴールドは、五台のカメラの設定については舞台描写の必要上言及してはいるが、そのことは、「心地良い受動性」の崩壊という洞察へは繋がらない。舞台上のモニターが複数である必要や、それがある特定の仕方で並べられていることの必然性はなくなってしまっているのである。乱暴に言えば、ファインゴールドは、舞台ではなく、モニターの映像しか見ていない。モニターの映像へ「シュールレアリスム」という修辞を持ち込んで、舞台へのまなざしを遮断してしまっているのである。「緊張」は、居心地の悪さを孕みつつも、具体的な不自由さをともなっているようなのに。ファインゴールドを参照しつつも、われわれは考察を進めていかなくてはいけないようだ。

ここでポストモダニズムをめぐる知的状況を意識しているアカデミックな演劇理論に目を向けてみることが、われわれの微分的考察にさらなる補助線を与えてくれるかもしれない。アカデミズムの演劇理論家／批評家たちの何人かが、八〇年代のジェスランについて興味深い議論を行なっているからだ。[5]なかでも、ヨハネス・ビリンジャーが、現代演劇批評理論にとって決定的に重要な『シアター、セオリー、ポストモダニズム』において、ジェスランの八〇年代後半の作品群を、ポストモダニズム・シアターの

(5) Johannes Birringer, *Theater, Theory, Postmodernism*, Indiana University Press, 1991. また、ハーバート・ブロウも、ポストモダンへ冷ややかな距離を保つ八〇年代後半のジェスランの舞台について述べている。Herbert Blau, *To All Appearances*, Routledge, 1992.

ナイーブさを批判する系譜のなかに位置づけようとしており、これを参考にしたい。ビリンジャーによるなら、ポストモダン・シアターにしろそれをナイーブに称揚した一連の批評の言説にしろ、後期産業社会におけるイメージの消費という契機を充分に看破できていなかった。七〇年代ロバート・ウィルソンらの作品をモダニズムの脈絡で「イメージの演劇」と呼んだマランカが八〇年代のポストモダニズムの乱痴気騒ぎに抵抗するかのごとく身体の演劇的考察へという方向性を打ち出しているが、それと共に、つやつやとなめらかな、がゆえに消費の欲望へ易々と食い荒らされる、キレイなイメージの乱舞そのもののイデオロギー性への批判的視点の確立が今こそ必要なのではないか、とビリンジャーは論じるのである。

こうした論点を背景に、テクノロジーの生むツルツルとしたイメージと身体の境界に極めて刺激的／批判的視点をもって作品を立ち上げている最新の演劇の例として、ジェスランの『ディープ・スリープ』(八五年)や『ホワイト・ウォーター』(八六年)をあげるのである。とりわけ後者は、霊につかれた少年がモニターに取り囲まれ、その映像のなかの分析医者やら司祭やら弁護士やらテレビ番組ホストやらの「トーキング・ヘッズ」に訊問されるという筋立てだが、それら「トーキング・ヘッズ」が乱射するハイパー・リアルな言語は、快楽の方向ではなく、少年をめぐる現実のあり方の存在論的身分についての不安の方向へと見ている者を促す、とビリンジャーは分析する。この分析は、ファインゴールドによる『スライト・リターン』の評と視点を共有していることは確かだ。ポストモダンなイメージの宴に対する冷めたまなざしをジェスランに認めるという点で両者は一致しているのだ。

しかしながら、興味深いことに、ビリンジャーはファインゴールドほど楽天的ではない。すなわち、これら八〇年代後半のジェスランの舞台に関して、彼は、微妙だが重要な指摘を行なっているのだ。

のイメージの現われ方をそれでもなおテクノロジカル・ファンタジーであると形容し、『ホワイト・ウォーター』の最後になされる、当の少年による「ぼくの外側には何ものも存在しない」の告白を参照し、ジェスランの舞台は「一種のナルシシステイクなループ」へと収斂してしまっていると指摘するのである。

これを受けるとき、『スライト・リターン』もそうなのか。ジェスランは、それから約一〇年、テクノロジカル・ファンタジーによるナルシシステイク・ループから未だぬけ出せないでいるのか。「緊張」も居心地の悪さも不自由さも、結局はナルシシズムへと回収されてしまっている構造になってしまっているのか。そうであるなら、それは、安易な政治メッセージの舞台ではないにしろ、批判力を充分に備えたものとは決して言えず、逆に閉じこもる自我の快楽へと、いわば無力感の極地としての内閉へと退行しているものなのだということになるだろう。微妙だがクリティカルなこのポイントは、われわれの考察に重要な方向を示している。

『スライト・リターン』に戻ってみよう。認められたのは、居心地の悪さ、それに具体的物理的な不自由さ、である。しかし、それらは、メッセージとして——言葉や文字、あるいは語られているであろう物語のレベルで——舞台に載せられているわけではなかった。ではなく、舞台装置の生みだすものとして創出されていた。より正確には、ビデオという媒体の舞台でのあり方に絡み付いて生みだされていた。また、ビリンジャーの議論の、少年の告白へのいささかナイーブな参照はさておくとして、「ナルシシステイックなループ」と言わしめたのもモニター映像によるテクノロジカル・ファンタジーにほかなら

（6） Birringer, op. cit. pp. 224-226.

ない。どうやら、手掛かりは、ビデオという媒体にあるようだ。ビデオという媒体の特性をめぐる問題

系、それをおさえなくてはいけないようだ。その上で、居心地の悪さと不自由さ、そして「奇妙な緊張」

がはたして「ナルシシズム」へと収斂していくものかどうか考える必要がある。

本質をめぐる問いは、「シュールレアリスム」という修辞をはるかに超えて形而上学的になることは承

知されてしかるべきである。ビデオという媒体の本質は？などという問いへはわれわれは向かわない。

ここで注意が必要である。ビデオという媒体の本質は？などという問いへはわれわれは向かわない。

状況、つまり、言説空間と舞台の現実の比較という戦略をわれわれは有効であると判断する。「ポスト

モダニズム」論議の多くはビデオを特権的なトピックとして扱っていたし、今でもそうありつづけてい

るのだから、なおのことである。アメリカにおける、ポストモダニズムとビデオをめぐる言説空間の特

徴こそ、われわれの考察を手助けしてくれるだろう。それとの対照において、ジェスランの舞台の輪郭

を炙り出していくのが形而上学に陥らない生産的な行程だと小論は新たな補助線を設定する。ポストモ

ダニズムとビデオをめぐる問題に関して、とりわけ体系的にそして決定的に影響力のあるかたちで論じ

た論客がいる。ほかでもない、フレドリック・ジェイムソンである。かれの思考を手掛かりに、アメリ

カにおけるビデオとポストモダニズムの理解の傾向を捉え、そのうえでジェスランの舞台の微分を進め

ることにしよう。

　ジェイムソンこそは、「後期資本主義」という語をもってそれに対応する文化形態として「ポストモ

ダニズム」を歴史化した主要メンバーの一人であると同時に、ポストモダニズムという文化形態の白眉

はビデオであると主張した要の論客である。ともかく、彼の大枠のロジックを簡単にみておこう。

　ジェイムソンの「後期資本主義」論には、資本主義の各ステージには、根幹のところでそのステージ

ごとの社会構成を文字どおり特徴づける動力テクノロジーが存在するという前提がある。産業資本主義には蒸気システム、独占資本主義には電気及び燃焼システム、後期資本主義には電子及び原子力が対応する。これをもとに、各ステージにはそれぞれ、そのような各テクノロジーに促されるように確立された、異なる表象（representation）形式が対応するとされるのである。産業資本主義においては、蒸気鉄道が可能ならしめたパノラミックな視覚体験が、写実的な表象形態を促したのであり、独占資本主義においては、電気機械や燃焼エンジンが産出する突き抜けるスピード感や幾何学的な透明性が、工業社会の疎外感からの自我のイマジナリーな超越的な跳躍にヒントを与え、内面性の純化としての表象形態を底支えしていた。そして、現在、後期資本主義においては、ハイ・テクノロジーが可能とする、再生産技術を根本的な特質とする表象が生みだされているのだ。電気で動く映画から電子で作動するコンピュータへの橋渡しをするビデオが、なかでも典型的な表象テクノロジーとして理解されるのだ。それが、ジェイムソンの議論の大枠のロジックであるといってよいだろう。ならば、ビデオがその表象形態において、具体的にどのような形式的特性をもっているのか、それこそが、ポストモダニズムの文化形態分析の核心の問いになる。[7]

この問いに対して、ジェイムソンが注目するのは、カルチュラル・スタディーズの大親分レイモンド・ウイリアムズが、あるコンファレンスでテレビやビデオの映像を形容するのに用いた「全面的な流動（total flow）」というフレーズである。[8]。映像の「圧倒的な垂れ流し」とでも訳したほうがその否定的な

（7） Fredric Jameson, *Postmodernizm, or, the Cultural Logic of Late Capitalism,* Durham, Duke University Press, 1991, pp. 35-37. また、"Video" と題された章の冒頭（pp. 67-69）も参照のこと。

ニュアンスをよく伝えるかもしれないこのフレーズに、ビデオ映像一般の特質をあらわす何かがあるとジェイムソンは言う。しかし、そのような特質は、後期資本主義に対応する表象の特質である以上、以前の資本主義ステージで作り上げられた文学理論の道具立てで分析することはおよそ不可能である。とはいえ、そんな文学理論が染み込んでいる現行の言語で模索するしかないのであり、よってジェイムソンの分析も歯切れがよいとは決して言えないのだが、次のようないささかアクロバティックな修辞を使って彼は、ビデオの特質を剔出する。

　いまわれわれが検討している、原子あるいは同位体の交換という事態は、ひとつの物語のシグナルをいま一つの同種のシグナルでつかまえ直していくという構造以外の何ものでもない。つまり、物語化の一つの形式を、それとは異なったしかしよりパワフルな形式によって、次々と書き換えていくこと、瞬間瞬間存在する物語の要素を絶えずあらたに再物語化していくこと、そういう構造以外の何ものでもないのだ。[9]

　ひとつひとつの映像が、来曾有の意味生産の可能性を潜在的には秘めながらその場その場ではかなく消えていくことを運命づけられている、が、しかしいやそれだからこそ逆に、瞬間、瞬間に、先立つ映像からの物語を次々と組み替え構成し直していく意味組織化の構造、決して終わらない物語化／再物語化の構造。これこそが「全面的な流動(total flow)」というフレーズが意味する形式的特性にほかならない。これこそが、ジェイムソンによって、後期資本主義における文化形態の雛型がもつ形式にほかならないのである。

ジェスランの舞台へと戻ってみよう。われわれの観察は、見なくてはいけないモニターが五台あるという物理的条件のため、観客は視線をあちらやこちらへ移動させるほかはない、というものであった。

これは、一見、ジェイムソンのビデオ映像分析における「瞬間、瞬間に終わることなく繰り返されていく物語化」という論点と上手く噛み合う。ひとつひとつのモニターへの視線が「瞬間ごとの物語」を際限なく繰り返しつつ、いまひとつのレベルでは視線はひとつのモニターから別のモニターへとまた別の「瞬間の物語」を求めてはかなく移り漂っていく。ジェイムソニアンなら、『スライト・リターン』は、「瞬間ごとの物語化」というビデオ媒体の特性をまさに主題化したような作品だ、とさえ言うだろう。

だが、ジェスランの舞台に「緊張」があったことそして居心地の悪さがあったことをすでにわれわれは確認している。さらには、視線の空しい移動も、強く不自由さとして感じられていたことも認めている。「瞬間ごとの物語化」は、それが物語である以上、快楽こそあれ、居心地の悪さや不自由さを抱え込むものとは想定されてはいないのではないだろうか。「瞬間ごとの物語化」は、不快になれば、画面のスイッチを切って止めればよいのだ。それが通常ビデオやテレビに対してわれわれが行なう行為である。

ジェイムソンの称揚するナム・ジュン・パイクのモニターの積み上げに関しても、その「瞬間ごとの物語化」は、はからずもその作品のブルーの場面群の屹立の生む快楽を認めているからこそではないか。だが、ジェスランの舞台で問題なのは、快楽ではなく、居心地の悪さや不自由さである。この違いが析出されるようなかたちには、ジェイムソンのビデオ論はできあがっていないのではないか。ここでも、

（8） Ibid, pp.70-76. また "total flow" のポストモダニズムにおける位置づけに関しては、Preface, p.xvii も参照のこと。

（9） Ibid, pp.88.

ロマンティックな修辞、「瞬間ごと」という修辞が、経験の微細な層をかき消してしまっているのではないか。

理論を読み込んでいくのではなく、理論との対峙の中にこそ、批評のエチカがあるという教訓へと戻らなくてはいけない。頼るべきはやはり、舞台である。われわれはここでごく基本的なことに気付くべきだ。ジェスランの舞台は、ビデオ・インスタレーションでもなく、ましてビデオの上映でもない、そ
れは、演劇であって、そこには脚本があり、それが話されているということ、にである。五台のモニタ
ーだけではなく、モノローグの声が絶えずわれわれの耳へと語りかけてくる、という設定がなされてい
るのだ。すると、次のことがすぐさま確認されるだろう。一方で、モノローグの声が映像に映る女性の
声である以上、不自由さが組み込まれているはずのモニターを見る行為へ観客ははからずも促されると
いうこと、他方で、このモノローグを構成する文、句、語は整合的な意味の読み取りを脱臼させられて
いるがそれ自体観客に困惑を生みだしているということ、である。つまり、モニターの映像あるいはそ
の数だけではなく、映像は聴覚像との絡み合いのなかで不可思議な当惑を生じさせているのだ。パイク
のモニターの積み上げが「瞬間ごとの物語化」を美しく生んでいたとしたら、それはそのブルーの映像
群の屹立が視線それ自体において快楽を昇華させていたことが背景にあったからとはいえないだろうか。
ジェスランの舞台は、そうではない。視覚はそれ自体で立ち現われてはおらず、聴覚像――脱臼された
言語体験――との関係のなかでねじまげられ、ずらされているのだ。したがって、ジェスランの舞台に
おけるビデオのあり方の考察は、視覚と聴覚の関係性の扱い方を俎上にのせないことには、前には進ま
ない。

観察を整理しつつ、論点を詰めていこう。女優のモノローグが一方で映像へのまなざしを促しつつ、

他方で自らの意味構築への志向性を脱臼させている、それが確認された観察であった。その両方の方向性に関して前提となっているのは、観客側のひとつの命題である。モノローグ、いやセリフなるものは本来的に、意味を、物語を、内在的に抱え持っているという命題である。では、この、必ずしも自明ではないと容易に推察しうる命題が、揺るがされているがゆえの不快が、『スライト・リターン』の狙うところ、「緊張」の意味なのか？ そうではないだろう。それでは、問題の射程が大きすぎる、あるいは大雑把すぎる。だいたい、そのような前提の転覆であるのなら、それはことさら目新しいものでも何でもない──がゆえに、それが必ずしも自明でないことがわれわれには容易に察しうるのである。今世紀の数多くの文学や演劇が、その転覆に取り組んできたことは誰だって知っている。そんな大雑把な話を持ち出して嬉々としている批評家はゴマンといるが。正確な観察の整理が必要だ。舞台が問題にしているとわれわれが判明するに至ったのは、ビデオのあり方の、視覚と聴覚の関係への関わり方である。それを指針に議論を立て直すと、この舞台で俎上にのっているのは、ビデオという媒体を介して伝えられる言葉は、同じように送られてくる視覚像に対応しつつ、意味を担い、物語を紡いでいるはずだという命題へと、再定式化ができるだろう。カフカ的問題もベケット的問題も関係ない。問われなくてはいけないのは、モニターをはさんで観客が向き合う一人の女性の発するモノローグは、いかなる条件でもって整合的な読み取りが期待されており、「緊張」の舞台はそれをどのような戦略で裏切っているのか、なのである。

モニターの女性は、有意味であろう演劇論的な所作を行なっているはずだし、また彼女はすぐ後方の箱の中におり、彼女の所作や言葉は、ビデオ・テクノロジーを通して与えられているはずだという了解にのっかっているのセリフも有意味な連鎖を保っているはずだ、という前提は、その彼女はすぐ後方の箱の中におり、彼女舞台へ向けさらに目を、そして耳を凝らしてみよう。

ではないだろうか。映しだされているだけで現前しているわけではないのだが、モニターのあちら側には、すぐその後ろに、その女性がいるはずだとわれわれは了解してはいやしないか。この、前提と了解の構造は、逆ではない。所作や言葉の演劇的意味論があって、ビデオの意味論が成立するわけでないのだ。第一に、モニター内の意味世界の存立が信じられているのである。そうだとすると、舞台全体の意味論は総体として、次のような特異なかたちで現出することになる。モニターの映像を介して、役者の所作やセリフを、彼女がいるはずと観客が信じている箱の中の世界の意味として、モニターのあちら側の世界の意味として、観客は打ち立てるという意味論である。ビデオ・モニターの介在のために、あちら側／こちら側という意味が、舞台上の現象に常にまとわりつくのである。すぐそこで、近寄れば呼吸が聞こえ手を伸ばせば触れることのできる通常の舞台演技が前提とする、知覚／意識／意味構造とは、異なるものがそこにはある。屈曲をうけた意味生産の構造がここには仕掛けられている。ありていに言えば、『スライト・リターン』が問いただしているのは、ビデオへ向かう視線に巣食う、あちら側／こちら側という意識、なのである。その舞台の投げ出す、視覚と聴覚のねじれた関係は、正確な再現（representation）というビデオ論に潜在する不可避的権力構造の図式にほかならない。

ジェイムソンによる「瞬間の物語」というビデオ論は、視覚中心主義であることに弱さがあるのだが、それは何も、諸感覚のなかで視覚だけに関心が片寄っているというバランスの問題があるということではない。視覚の二つの位相、見る側[10]／見られる側という位相の差異を、見る側を軸に解消してしまっていることに問題があるのだ。こちらとあちらは認識論的かつ存在論的に等価ではない、そう扱う『スライト・リターン』は、ポストモダニズム論的ビデオ理解の言説よりも先鋭である。

「緊張」の微分は核心に迫っている。

162

演劇の言説の最前線に目をやりながら『スライト・リターン』と向き合わねばならぬようだ。事実、『スライト・リターン』は、演劇理論の最新と見事に問題を共有している向きがある。九〇年代も後半に入った今、アメリカにおいては、諸領域の思考は、「遂行（performance）」や「遂行性（performative）」といった問題系に文化理論の知性が集中しはじめている。発話であれ身体所作であれ、それらはすべて何かを遂行しているのではないか、という問いが改めて探求されているのである。たとえそれがシミュレーションズムと名付けられるコンテクストであって各々の場面が記号的な要素からできあがっているとしても、事情はかわらない。それらは記号行為としてのエフェクトをもって、他の記号群そしてそれらの布置とに関与せざるをえないのである。発話において叙述的なものと行為的なものという区別はもはやない。すべての発話は行為遂行的である、というのがあらたな前提なのである。その関与の諸形態を、人類学の儀礼論や、精神分析の無意識論、あるいは言語行為論の諸成果とそのデリダ的脱構築、またフーコー以後のセクシュアリティ論などを総動員して考え直していくというのがひとつの趨勢になりつつある。コンテクストのなかでの行為主体の「遂行／遂行性」についての検討を抜きに、現代アメリ

⑩　正確を期するために付け加えておくと、ジェイムソンは、この問題に気付かなかったわけではない。こういった問題、彼の言葉では「agency」の問題には、さらなる一冊があてられるだろう、とのことである（Jameson, ibid. p.xviii）。また、ビデオの特質をよりあきらかに析出するために映画の現在をあきらかにしておかなければいけないという問題意識から書かれた『The Geopolitical Aesthetic: cinema and space in the world system』（Indiana University Press, 1992）では、映画の表象形式が、地域ごとにいかに決定的に異なっているかということを、世界システム論を考慮に入れつつ展開している。そこには、どの国の映画でも同じ理論立てで語る映像美学とは無縁の闘争の映画論がアクチュアルに存在している、と弁明のために付け加えておきたい。

カの思考はありえない。ビデオ映像のこちら側とあちら側を等しくシミュレーションと謳ってみても、それらの構造を等しくおしなべて論じることは、あきらかにプロブレマティックなのである。

ジェスランの舞台の特異な意味論の微分を、さらに、「遂行／遂行性」をめぐる議論を係数にして続けていこう。

「遂行／遂行性」をめぐる議論は大きく分けて二つの極をもつ広がりのなかに収まるようである。つまり、遂行的行為を「外向性（extroversion）」に注目しつつ分析するものと、「内向性（introversion）」に注目しつつ分析するもの、にである。前者は、コンテクストへの行為主体の関与性を、それによって引き起こされる事態の維持や変容のレベルで、探求しようとする極であり、また、後者は、たとえば、言語行為がその言表が指し示していることになっているレフェランに対して必然的に及ぼすであろう推測不可能な再帰的関与性のように、遂行性が内在的に孕んでいるずれや変化への可能性について探求する極である。この二つの極の探求の切り口を念頭におき、いま一度ジェスランの舞台に戻ってみよう。

こちら側の意味生産構造は、あちら側の事態に激しく依存している。まず、あちら側の解剖からはじめよう。

演ずる側の遂行をみてみよう。舞台で、より正確には、舞台の後方の箱の中で演技を遂行している彼女には、通常の舞台とは際だって異なった次のような二つの条件が与えられている。第一に、彼女は、観客からの視線をそのままに、つまり通常の舞台のようには、受けとめることができないまま、与えられた演技を遂行しなくてはいけない。彼女を見ているのは、直接のレベルにおいては、カメラであって、観客ではない。第二に、彼女は、見られるという行為において、自らの身体が全体として把握されてい

164

るわけではない。彼女の身体は、半身や、頭、腕、背中といった各々の部位においてのみ見られるので
あり、彼女はそのことを承知した上で、演技を遂行しなければならないのである。

演者のこのような特殊な遂行の解剖のために、通常の演技遂行の条件を検証しておこう。あるラカン
派の研究者によるダンスの身体論がここでは役に立つだろう。それによると、ダンサーの身体把握は、
基本的には想像の次元に属する。象徴秩序、思いきり粗雑に言えば社会的コードに従って、というより
も、まったく自らの想像のなかで感知される原則に従って——そしてこのことは見られる快楽を全面的
に想像のなかで享受しつつという——自身の身体の把握をダンサーたちは推し進めるから
である、そんな想像秩序にコミットした訓練を通して各自固有の身体及び身体行為の把握が確立してい
くのだ。この点に関するかぎりは、ダンサーと俳優の距離など取るに足らない。俳優もまた自らの身体
言語を独自に開発してきたパフォーマーでもある。さらに、『スライト・リターン』においては、女優は、ダンス・シー
ンに強く関わってきたパフォーマーでもある。

とすると、彼女の置かれた状況というのは、次のように定式化し直せるのではないだろうか。一方で、
通常の演劇にみられる観客が彼女に対して現前せず、したがって演劇的想像の世界のかろうじての他者
さえ不在のなかで、また他方では、見られているという感覚が身体包括的ではなく断片化されたもので
あるという、自身が養ってきた想像的身体把握の無効化のなかで、女優は演技を遂行しなくてはいけな

（11）Andrew Parker and Eve Kosofsky Sedgwick, "Introduction," in *Performativity and Performance*, edited by
Andrew Parker and Eve Kosofsky Sedgwick, New York: Routledge, 1995, p. 1-18.

（12）C・ドルジェイユ「身体的ではないであろう想像界について」『イマーゴ』一九九五年一月号、二四〇—二五一
頁。

いのだ。いわば、彼女は、頼るべき想像的言語の軸をほとんど失いながら、演技を遂行していくしかないのである。そこでは、ただ演じなくてはいけないという強迫観念だけが身体をつき動かしているような感さえある。遂行のはらむ内在的異質性が流れ出してくるのだ。

次に舞台を見る側、観客の側の遂行をみてみよう。観客の視線にも自らの身体把握にも決して縫合されることなく演技が遂行されていく、がゆえにただひたすら遂行性という観念だけが横すべりしていく身体の有り様を、モニターを介して、観客は経験する。そして、見る側は、見られる側の世界に流れ出る演技遂行への強迫観念の露呈という内在的異質性をモニターに認めるとき、あちら側での世界を無理にでも物語化しようとする自らの不自然さにいやおうなく向き合わされる。したがって、快楽などはありはしない。見られる快楽が演じる側において砕け散っている以上、見る側も見る快楽はあてどもなく宙づりにされている。のみならず、自らのポジションと自らの見ていた他者のあるべきはずのポジションが同時に溶解していくため、いわば実存的な不安がぬめぬめと沸き上がってくる。しかし、実存的側面は、形而上学的極点、たとえば崇高などへは決して収斂していかない。鈍く現実的な、なだめがたく世俗的な刃がさらに見る者へ向かって用意されているからである。

たとえば、次のような場面が、さらに観客を待ち受けている。作品の半ばあたり、スラブ系言語のようなラテン系言語のようなあるいはアジア系言語のような、しかし現実には存在しない言葉を話す何人かの救助隊のようなひとびとが彼女に語りかけるシーンがある——もちろん声だけであるが。彼女はいささか疑惑の感情をもって対応するのだが、そうこうするうち結局、彼らと彼女は何処へも辿り着かない脱出へと向かう。そのシーンにおいて、そのどこにもないであろう言語を耳にする観客は、彼らの身元に少しでも疑惑の感情をもったり、あるいは何処にも辿り着かないということの判明に慣れりをもち陰

謀の疑念をいささかでも抱く可能性は、実際当該の彼女がそのような素ぶりをみせるのだから、極めて高い。それ自体は、脚本の筋立てが語るお話しの次元であり、問題はない。だが、である。そのような疑惑の感情や陰謀の疑念を心に抱くとき、その救助隊員たちがどこかしら具体的な特定の言語を話しているともし瞬間にでも連想するのであれば——その観客がたとえば白人のアメリカ人であれば極めて露骨にではあるが——「見る」という一見無垢な行為のイデオロギー的共犯関係がその観客当人に激しく突きつけられるということになる。

落ち着き先を見失った演技のむなしい遂行性の横滑りだけが露出し不快さを醸しだしていたはずなのに、いやそうだからこそ、思わずこの一見わかりやすい瞬間に、こちら側からイージーな陰謀の物語を当て嵌めようとする衝動が不意に滑り込み、はからずもそしてそれゆえに一層鮮明に、「人種的」に中立ではありえない観客各自各様の現実理解が作動してしまうのだ。もちろん、性差別意識を露呈させる同様の仕掛けも至る所に散りばめられている。演技遂行性の横滑りが再び戻ってきたとき、観客は自らの醜いイデオロギーを鏡写しに目の前にさしだされ、この舞台における最も激しい「緊張」に引き裂かれることになるのだ。安易なスローガン・メッセージやテクノロジカル・イメージのナルシシズムなど微塵もない。鈍く冷たい「緊張」が、観客のどうしようもないイデオロジカルな醜さを容赦なく抉るのである。

多くのポストモダニズム論は、見る経験を本質的なものとして、見る側の経験を本質的なものとして——つまり見られる側の位相をおよそ考慮することがないまま、見る側を決定的に普遍的なものとして——現代の文化形態の議論を提出してしまっていた。その見る側の普遍化は、理論的にはあちらの側をこちら側の物語に、つまり、何か有意味な行為をしているにちがいないという物語に回収してしまう身振りを生むし、現実的には、国民国家体制が揺らぎつつある現在、先進国の権力側——芸術の領域では

「作者の意図」を拝むおえらい批評家も含め――による、それ以外のひとびと――国の外であれ内であれ――の現実についてなすわかりやすい悲惨の物語の構築という行為をサポートする。それが現在の世界だろう。その世界へ向かって、『スライト・リターン』は、映すものと映されるものに纏いつくイデオロギー性を射抜くレンズを嵌め込んだ矢を放つのである。その矢に深く射抜かれること、それが「緊張」の期待された可能性の意味にほかならない。

（初出「シアターアーツ」七号、一九九七年一月、晩成書房）

168

3 紅のバラ

──ピナ・バウシュ「窓拭き人」

何という悲哀に満ちた紅の色だろう。

幾千本の造花のバラが舞おうとも、その舞いを連夜繰り返すために幾十の腕が造花のバラづくりとその入れ換えのために徒労しようと、いったい、「彼女たち」の過去を、現在を、そして未来を、わたしたちはかけらも映しだせることなどできない、「彼女たち、彼ら」の巨大な不安を生みだしたのは、他ならぬ、このわたしたちなのに、数万の日々にわたって、執拗に、繰り返し、容赦なく、冷酷に、あと戻りも出来ないほどに……、そんな声にならぬ叫びが染みわたったような紅色。何という、絶望の悲哀だ。

ピナ・バウシュのタンツェアトルが、香港芸術劇祭の依頼を受け、制作した『窓拭き人（Window Washer）』を、ニューヨークのブルックリンで見た。香港に一ヶ月滞在のあとドイツに帰り制作、また香港に戻って初演、そしてブルックリン・アカデミー・オブ・ミュージックの主催する恒例のフェスティバル「ネクスト・ウェーブ」に招かれての公演である。漆黒のステージ。下手に山のように積まれた、眩いばかり数の造花のバラ。その舞台は、そんな紅と闇のコントラストのなか、「おはよう、ありがと

う」、「おはよう、ありがとう」と、幾度も幾度も屋敷の中のひとびとにぎこちない英語で朝を告げる、純白のエプロンに身を包んだ召使いらしい女性の、はにかんだ呼びかけから始まる。

休憩を挟んで二部からなるこの舞台は三時間に及ぶものだが、香港のあちらこちらの場所で繰り広げられているであろう日常の一コマ一コマを、スケッチ風に、ダンスとも演劇ともマイムともつかぬ具合で淡々と描いていく。ピナ・バウシュ、お得意の手法だ。もちろん、女性を誘惑する、虐待する、嬲る（なぶる）、男たちの軽薄さ、鈍長さはいつものようにユーモラスだが辛辣に捉えられている。人種の問題などもあからさまに取り扱われている。とはいえ、単に、香港ブームに便乗しての、いまひとつの香港カワイソウ物語であるとは即断できない向きがある。というのも、タンツエアトルは、ここでかなりきわどい賭けに出ているともいえなくもないからだ。まかりまちがえば、現時点で西洋の大文字の芸術をさえ代表しかねない舞台芸術の女王が、非西洋の、それも今日最も政治的、文化的にヤバイ問題を孕む場所のひとつをあえて扱っているのだ。西洋と東洋の駆け引きのなかで引き裂かれつづけた土地、香港を舞台へと立ち上がらせようと試みているのだ。屹立するこの才能が、途方もなくヤバイ対象を扱うのだ。多くの観客は、今一つのオリエンタリズムの思考で東洋の一角の心地よいエキゾチシズムを楽しむかもしれない。流行りのカルチュラル・スタディーズの思考で東洋に武装した若い観客は、何という「文化搾取」だろうと憤怒するかもしれない。事実、そういった反応が結果としてけっして少なくはなかったようだ。見目麗しい、ほとんどが白人のダンサーたち（黒人は女性が一人、東洋人は女性が二人、その他二三人が白人）が、ある意味で「ユーモラスに」香港を描くという暴挙がそこにあるのだから。体のいい異国趣味を引き起こしたり、正義感溢れる義侠心をかき立てたりしても、あるレヴェルで不思議で

はない。ニューヨーク・タイムズにいたっては、このきわどい問題を巧妙にさけ、その絢爛で華やかなセットをほめたたえつつ、「いつものピナ・バウシュ」という語り口でその評を流してしまうという始末だ。

だが、考えてもみよ。あのピナ・バウシュが、エイジアの一角、それも政治的に最も入り組んだ混乱が染み込んだ一角、香港に何の警戒ももたずにアプローチするはずがないではないか。ブレヒトに深く傾倒し、最も華麗でエッヂの利いたフェミニズムを具現しつづけてきた彼女ではなかったか。数年前には、ボスニア・ヘルツェゴビナの行き詰まりを彷彿させるような、ヨーロッパ国民国家体制の無残な崩壊の問題に果敢に挑戦した彼女ではなかったか。香港に取り組むのに、西洋のこれまでの、東洋への罪深いオリエンタリズムを踏まえないはずがない。その危険を知らぬはずがない。その無批判な継承の罪悪を意識していないはずがないではないか。

実際、とりわけ約一時間半にわたる第一部の、諸スケッチは悉く、パフォーマーたちの香港への接近が、キマリの悪い滑稽へと収斂していくことは、少し繊細な感性を働かせば鮮やかなくらい明らかだ。自分が仕えるべきひとびとにロボットがごとく果てしなく「おはよう、ありがとう」と繰り返すしかない彼女。あるいは、自らの主人とその夫人だけでなく、ところかまわず辺りのひとびとに「何か飲み物はないですか」と尋ね、憑かれたように走り回り奉仕する彼。彼女や彼が滑稽だ。だが、彼女や彼が滑稽なのは、西洋人に対して卑屈な態度を示しているからではない（香港の人が、卑屈であるなどと誰がわかる）。香港人が西洋人を前にして卑屈であると思い込んでしまっている西洋が作ってきたイメージを、西洋の人間が演じるから滑稽なのだ。その、幾重にも折り重なった誤解が、強迫的な身体の動きを呼び起こしつつ、滑稽を構成しているのである。

香港人を扱う場面だけではない。総督府のお偉いさんであるらしい黒ずくめの支配者は、バラの山の上で、優雅にしかし阿呆がごとく、ネコの縫いぐるみと戯れ、不適当に大きい羽根でバドミントンをし、たどたどしくバラの山の坂をスキー板で滑り降りたりする。支配の悦楽が馬鹿げた有閑へと変貌してしまっている、また、ある金持ちの男は、ジムのようなところで逆さになって水の汲み上げに興じるが、それは全くの無益な運動にしか終始しない。あげくは、すねの毛を処理した後のコロンさえ過度にナルシシスティックに見せびらかしつつ塗るという具合だ。これは、朝肌を洗う別の男が恥ずかしげもなくエロティックに胸にタオルをあてがう所作にも通ずる愚かさといえる。無様なぎこちなさ。香港の西洋人は無様である、そう、いくつものスケッチはたたみかけていく。もっと直接的に、香港における西洋の東洋への残虐を問題化する身体も目撃しうる。香港の女性を、手助けしつつ宙で回転させるように舞わさせる二人の西洋人。

いくども間断なく回転させられる女性の身体は、観ている者の均衡さえクラクラと萎えさせる。ある種は、下手では、床を拭く女性を背後から獣を扱うようにエプロンの紐であやつり性的ないたずらをほどこす男が、上手に移ってきては、いまひとりの愛人であるらしい女性の足を自らの足とあたかも二人の絆を確認するかのように布切れで堅く縛るが、すぐさま寝転がったまま女性をズルッズルッと無理に引きずりまわしていくだけなのだ。「男性たる」西洋の「女性たる」香港への不当な暴力が剥き出しに遂行され、痛々しく観る者のまなざしを射抜いてくる。

このように舞台に対峙すると、状況は一変してくる。ピナ・バウシュとそのタンツエアトゥルは、一ヶ月しか滞在しないで無謀にも香港に取り組み、西洋のオリエンタリズムの歴史に情けなくも列なったのではない。たった一ヶ月の滞在で、西洋の芸術が、このエイジアの一角を、描くことの困難を、罪を、

172

そしておそらくは不可能性を感知したのだ。であるならば、道はふたつにひとつだろう。プロジェクトそのものを放棄するか、あるいは、あえて挑み、その不可能性こそを舞台にかけるか。わたしたちには香港を取り扱うことなど不可能なのですということを、無様を覚悟で曝すこと。しかし充分な強度をもって。充分な強度で不可能性を曝すことだけが、わたしたちの真摯なのですと見窄（みすぼ）らしくも吐露するために、だ。

第二部でも、滑稽や愚かさに満ちた、さらなるスケッチが打ち上げられていくのだが、ここではしかし、あたかもピナ・バウシュの絶望の覚悟を表しているかのように、暗鬱たる重い空気がしめやかに立ち籠めていく。韓国と日本のパフォーマーが演ずる二人の女性が可憐に歌う「ショ、ショ、ショジョジ」で始まるスケッチの断片群は、やはり、性や人種、階級などの問題を、身体の緊張の様々なかたちと重ねながら次々と素描していく。男が片側から持ち上げるテーブルの上を反対側から昇っていくが、何回やっても傾斜の一番上のところで滑り落ちてしまう女性のはかなく繰り返される試み。街を出て行こうとする男は、ボディ・チェックの機械のところで探知器がなり、下着一枚になるまで次々と衣服を剥がれ、その無防備な裸体を頼りなく係の女性の目に放り出すしかなくなる。が、この第二部では、単なる滑稽や愚かを越え、不気味なタナトスの香りが充溢しはじめる。花火の明るさを放射していた真っ赤が、深い闇に塗りこめられた黒にその支配権を譲っていくのだ。

第二部では、すべてのスケッチを通じて、パフォーマーたちの身体はどうしようもなくしなだれていき、いっさいの覇気をなくしていくが、ある種の不気味さがくっきりと輪郭を現し始めるのは、パフォーマー全員による、リズミカルな音楽に合わせての、さながらブロードウェイのミュージカルを彷彿とさせる、手拍子も交えた群舞である。ビートが利いていて、かなり長く続くその群舞は、見事であり壮

観でさえある。だが、しかし、これは、全員床にペタっと座り込んでの群舞なのだ。立ち上がらずにあるいは立ち上がれずに、座したまま上半身を酷使しつづけ舞うその姿は、ブロードウェイのあっけらかんとした華やかさとは決定的に異なるのだ。圧倒的な壮観さは、宥めがたい不自由さと背中合わせに並列せられている。

さらに、この第二部は、第一部と奇妙なシンメトリーを形成しているといえるのだが、反復されるスケッチはしかし、微妙な差異を示しつつ死の臭いに縁取られた暗鬱を醸し出していく。例えば、第一部で、椅子に座る女性が後ろへ過度にもたれ掛かりひっくり返って笑いを誘った所作が、第二部でも全く同じように反復されるのだが、今回は、自らの存在の在り方に疲れ過ぎた彼女は死ぬために後ろへともたれ掛かることとなるだろう。さらに、第一部を締括っていた、花火の音に煽られたおやかに動くバラの山に追い立てられながら、狂い咲きするかのごとく乱舞していた西洋の男の舞いが、第二部では、自らの舞いに追い込まれるように倒れ込み息絶え、取り囲んだ女性たちの、かけらの共感もうかがえない凝視を受ける。

ピナ・バウシュの絶望への覚悟は人を懔然とさせるだろう。スライドで映しだされた砂漠や山々を背景に、光の加減で砂丘へと変貌したり峰に変貌したりするバラの山を、ひとびとがうなだれて際限なく漂い、たどり着いては力なく登り漂いたどり着いては力なく登りつづける光景に、舞台は最後、埋め尽くされることになる。首を垂れて歩くひとびとの顔や表情はもはや認めることができず、ただ半分以上が影となった姿が浮き出されていくのみだ。背景のスライドは、香港の山々へと変わり、あのなじみ深い美しい夜景へと転じていく。間違いなく、ここでは旧約聖書の出エジプト記が、香港の現在にダブらされている。この、いささか大時代的なアナロジーは、しかし、そのままカタルシスへと昇華させられ

174

ていくわけではない。背景が香港のよく知られたイルミネーションの大通りへとさらに移行すると、第一部からいくどか使われていた、セロファンのような幕がゆっくり降りてくる。そこには、この幕が降りてくるたびに見受けられた、窓拭きのための吊り椅子が架かっている。そう、それは窓なのだ。窓拭きがあらわれ丹念に窓を拭き始める。ゆっくりと、丹念に。西洋の芸術の根幹をなすクリスチャニティの、最も強度の強い形象をもってしても、香港の表象は、所詮ガラスに映った絵空事でしかないかのように。

ピナ・バウシュとタンツエテアトルの香港への取り組みは、窓掃除でしかなかったかもしれない。決して窓を壊すことなんてできない、ただ、この窓の向こうに窓を拭いているということだけを知らしめるための窓拭き。窓を拭いたからといってよりよく「真実」が見えるわけでもないことは誰もが承知しているのだが、窓を拭こうとする身振りだけでも舞台へと載せる覚悟を伝えたいがために。そんな覚悟こそ、美であったのでは、と喘ぎたくもなる美しい覚悟で。

それでも、このようにピナの香港を語ってしまうことは、やはり美学主義ではないだろうか。香港からきた友人が劇場から出てきたとき、次のように言った。「紅のバラはわたしたちが好きな花火のよう。でも、第一部はともかく、あとは退屈だったわ。」この言葉に、ピナ・バウシュは何と言うだろう。美学の自己崩壊は、いまひとつの美学主義でしかないのか。崩れゆく美意識を救う思考は、美学と政治にあえてどこまでも引き裂かれいつまでも揺れ動くことに耐えることからはじまるのかもしれない。

（初出「ダンススクエア」一九九八年春号、巴杜舎）

4 イメージのマテリアリティ
――アラン・セクーラ

気鋭の現代美術批評家――二〇世紀末の現代美術を理論的にリードした『オクトーバー』誌の編集にも携わる――ハル・フォスターが、ポストモダニズム以降の現代美術史を手際よくマッピングした『リアルなものの〔回帰〕[1]で、アラン・セクーラに言及している。「民族誌的芸術家」のひとりとしてリストアップしているのである。

現代思想をかたちづくる一環として現れたともいえるポストコロニアリズムの思想を踏まえ、異文化への視線を批判的思考のもとで駆動させ民族誌家のように製作する一群の作家のひとりとして、である。けれども、このリスティングは、いくぶん戸惑いを与えるものではないか。

フォスターの少し前、同じく『オクトーバー』誌の編集委員であるロザリンド・クラウスやベンジャミン・ブクローといった論客にセクーラが先鋭的な作家かつ理論家として賞賛されていたこと、それをわたしたちは知っている。セクーラの論考はクラウスをして、写真なるものを既存の芸術実践を脱構築

（1）Hal Foster, *The Return of the Real: The Avant-Garde at the End of the Century* (Cambridge, MA: The MIT Press, 1996), pp. 184-90.

する「理論的対象」とみなせるに至っていたし、ブクローにあっては、セクーラを、ポスト構造主義を
マルクス主義により内破させる――まるで思想実践におけるフレドリック・ジェイムソンのように――
同時代文化に頑強に対峙する実践家そして理論家として解していた。

もちろん、同一のジャーナルの編集に携わる三人が、三様の論立てを繰り広げたからといって珍しい
風景であるわけではない。また、セクーラのキャリアが、芸術思潮がめまぐるしく移り変わった長い期
間――ポストモダニズム前夜の一九七〇年代前半から、八〇年代におけるその全盛期、そして九〇年代
からのその衰退以降――にわたっていることを思えば、彼の仕事を取り上げる際に批評家が着目する視
角や焦点が異なっていたとしても、それはそれで取り立てて不自然なことでもないだろう。だが、それ
でもなのだ。セクーラをして重装備の理論をもって鉈を振り落とすように批評し、またそうしたエクリ
チュールの強度に見合う作家としていた位置付けが、人類学的な振る舞いで異文化を横断する写真表象
の新たな立地条件（sting）を探求する旅人という半ば牧歌的な位置づけへと変貌したことには、どうに
も落ち着きの悪さがぬぐいきれない。

本論は、そうした落ち着きの悪さをなんとか言葉にするために、セクーラの理論的議論からいくつか
のキーワードを取り出しながら彼の思考の一端を探ろうと試みる覚書きである。

1　揺動、あるいは二つの亡霊の間

最初のキーワードを探すために、現代写真理論のなかでジェフェリー・バッチェンの著作『写真のア
ルケオロジー』を糸口にしよう。

178

バッチェンは、「ポストモダン」型の写真理論をマッピングし、その主たるプレーヤーのひとりとしてセクーラを論じている。バッチェンのいう「ポストモダン」型の写真理論とは、「文脈主義」という言い方で特徴づけられるもので、次のような理論構成をもつ。（1）写真は本質的特性をもたない。（2）がゆえに、言説がその意味を決定する。（3）よって、写真の周りを旋回する言説の文脈こそが「写真とは何か」を決定する。このような論法をもつ「文脈主義」の括りに入れるべき理論家として、ジョン・タッグ、セクーラ、ヴィクター・バーギンを挙げることができるとバッチェンは論じる。

現代を代表する写真理論家が企てたこのような定式化は一定程度有効なものであることは疑いえない。また、取り上げられた三人が三人とも、写真というメディアが生み出す表象に対して、その外部性、とりわけ、その周囲を取り囲む言説の重要性に注意を向けていることもまた、議論のある水準では正しいものだ。だが、同時に、それら三人の論法が、無視しがたい差異を浮かび上がらせていることも否定しがたいのは確かだ。タッグが展開しているのは、物理的な側面だけでなく「社会的実践」としての写真の側面で、そこには「イデオロギー性」が不可避的にからみついており、畢竟「国家装置」を支えてもいるという論である。ストレートなアルチュセール的な文化診断といえるものだ。バーギンが論じるのは、ポスト構造主義文学理論でいう間テクスト性を写真に応用する可能性である。写真実践もまた、テクスト群が織りなす構造のうちにあるという主張をもつ。いうなれば、クリステヴァ風の文化理解であ

（2）Ibid. p. 184. "siting" はハル・フォスターの用語であり、おそらくは「場所設定」ほどに訳しておくべきなのかもしれない。

（3）ジェフェリー・バッチェン『写真のアルケオロジー』前川修、佐藤守弘、岩城覚久訳、青弓社、二〇一〇年、一四−二三頁。

る。しかし、セクーラが織りあげている一連の文章には、そうした既存のポスト構造主義思潮の理論的パターンには回収しがたい過剰さが目立つのだ。実際のところ、バッチェン自身が引用しているセクーラの文章においてさえ、それは明瞭にうかがえる。端的にいって、そこでセクーラは、写真をとりまく意味作用がわかる「交通」を同定しようと言葉を紡いでいる。そしてそこで、写真の意味は「揺動」のなかにあると書き付けている。構造主義というには、あるいは精神分析学的定式化のなかであってさえ、いささか穏やかでない動態性への視線が見え隠れするのである。掘り下げて考察しておく必要がある。

「揺動」は、同じ文章で、「主体主義」と「客体主義」のあいだでの「揺動」とすぐさま言い換えられてもいる。この「主体主義」と「客体主義」という物言いは、彼の仕事を知る者ならば誰もが知っているものだが、論文「写真論的意味作用の発見」が、手短にパラフレーズしておくには好都合かもしれない[4]。

その論文でセクーラは、西洋近代において写真をめぐる意味論的磁場を形成してきたのは、対立しつつ補完的に作用してきた、二つの主要な知的文化のヴェクトル、科学主義と審美主義であるという。それら二つのヴェクトルは言葉を変えて、道具によって取り扱うことが可能な客体として世界を考える考え方と、個々人が自らの主体性を信じうる基盤となるような、感情を基盤とした主体の対立機制の称揚を支える考え方、として説明されもする。こうした客体主義と主体主義がなだれ込む先として、写真が定位されているのだ。

セクーラの論は、一種の「エピステーメ」論となっているとみてもおかしくはない。だが、文化現象を論じる際に、フーコーが提示したようなエピステーメ論を持ち出す論法が、時代精神に関する一般化した図式を下敷きにしてその標本例や徴候例として当該事象を捉える方程式的なものを意味するのだと

したら、そうした危うい身振りからセクーラの思考は遠く離れている。それを踏まえてこそ「写真における交通」における彼の次の言葉は適切に解しうる。

写真は二種類の饒舌な亡霊に取り憑かれている。ブルジョア科学の亡霊とブルジョア芸術という亡霊だ。第一のものは、現象をめぐる真理に関わるものである。事実の群れから成る実証的な集合体へと、つまりは、認識可能でまた所有可能な対象の群れへと還元されるところの世界に関わるものであるといってもいい。第二の亡霊は、科学なるものに従順な手が——そして、それは亡霊以上のものなのだが——犯した残虐行為に対して懺悔し、その救済を図るという歴史的な任務をもつものだ。この二つ目の亡霊がわたしたちに与えるのは、芸術家という聡明な人物において再構築された主体にほかならない[5]。

ここで見逃してはならないのは、「主体」や「客体」といった存在論的な区分けそのものの流動性を前提としてセクーラは自らの論を立てているという点だ。二一世紀のこんにちにあっては、さしずめ、ブルーノ・ラトゥールの「ハイブリディティ」を彷彿とさせもするものである——『虚構の「近代」』のフランス語原著が出版されたのは、セクーラのこの論から一〇年ほど下ってのことである。西洋近代の知のOSがその骨格としていた、科学的知のアルゴリズムと、美学的（感性学的）−宗教的知のアルゴリズ

（4）　Allan Sekula, "On the Invention of Photographic Meaning," *Artforum*, vol. XIII, no.5 (January 1975), pp. 36-45.

（5）　Sekula, "The Traffic in Photographs," *Art Journal*, vol. 41, no. 1 (Spring 1981), p15.

ムから成り立っており、その双方が相補って作動していたことを見抜いていたからである。整理しよう。写真なる媒体技術は、そうした主体主義と客体主義の狭間でこそ揺動していた。そして、それら対立しつつも補完し合う二つの主義が、写真という媒体のなかで交差しまた混交される、特権的な場となっていたということだ。ラトゥールをもじって言えば、科学的客体主義のヴェクトルと審美的主体主義のヴェクトルは、それぞれ「純化」の方向を追求しつつも、同時に、それらの「混合」⑥する作用を、それらを互いに「媒介」する作用を、写真はアイデンティティとすることになっていたのである。

エピステーメ論型の論立ての向きがあるにせよ、それが掘り下げようとしている深度は、素朴な〈ポスト〉構造主義よりもはるかに深いのだ。

だとすれば、なおのこと、主体と客体という区分け自体が揺動するとは一体どのような事態をいうのだろうか。

2　交過と二つのアーカイヴ

写真とは「イメージに関わるエコノミー（imaginary economy）」⑦であると冒頭で謳い、その次第を、ドミニオン鉱山炭坑会社が蔵していた写真アーカイヴを事例としながら考察する論文「ひとつのアーカイヴを読む――労働と資本のあいだの写真」における、セクーラの論述をここでみておきたい。

この論文でセクーラは、「写真は芸術のひとつである」といい、また「写真は科学のひとつである（ないし、「科学的」な仕方で見る方法である）」というがはたして、そうなのだろうかと問うている。「写真は、芸術でもなければ、科学でもない」のではないか。そうではなく、「科学に関わる言説と芸術に関わる言

説の間で宙づりにされている」ものなのではないかというのだ。バッチェンがいう文脈主義的な立論を
ここに認めてもおかしくはない。

だが、セクーラがそれに続けてこうも書きつけている。機械的なメディウムである写真は、手を用い
てなされていた視象に関する表象制作を根本的に変えてしまった。そのことは、科学と技術が自律的な
生産力として機能していると判断されている世界にあって、視覚的な表象文化を危機に陥れさせた。そ
うした危機が招き寄せているのは、言説の取り囲みという事態だけではない、とセクーラは示唆する。そ
こには「アーカイヴ」という言葉でとりあえず同定されるメカニズムもまた関わっているだろう。ど
ういうことか。

ドミニオン鉱山炭坑会社のアーカイヴが蔵する、石炭、諸々の機械設備、日常用品、男、女、子供、
などなどが映し出される写真の群れ。それをセクーラは二つのカテゴリーに分けている。ひとつは、会
社側が公的に残したいと欲望した写真群であり、鉱山、炭坑に関わる記録のための写真の集まりだ。二
つ目は、労働者を中心とした私的な、あるいは家族が想い出のために残したいと欲望した写真の集まり
である。前者は道具的リアリズムが集めた写真群と呼ばれ、後者は感傷的リアリズムが集合化のエンジ
ンなのだと彼は言う。そして断言する。こうした写真のアーカイヴこそが、一九世紀においては、個々
の写真を取り囲み、その意味作用を方向付けていたのだと。「アーカイヴなるものは、イメージの群れ

（6） ブルーノ・ラトゥール『虚構の「近代」——科学人類学は警告する』川村久美子訳、二〇〇八年、新評論、七
六頁。

（7） Sekula, "Reading an Archive: Photography between Labour and Capital," in *The Photography Reader*, edited
by Liz Wells (New York: Routledge, 2002), p. 444.

の領域を形成する」。こうした写真が理論上構成する「意味論的な入手可能性」こそが写真を取り囲むことになっていた。写真の群れが成す関係性のネットワークが写真の意味作用を逆反射して下支えしていくことになっていたのだ。

気をつけよう。　構造主義的な関係論のトーンを少しばかり帯びていなくもないこうした論運びをきちんと計測しておくには慎重さが必要だ。

セクーラは述べている。「アーカイヴにおいて、意味の可能性は、使用される実際の場面での偶発性から解き放たれる」。そして、この偶発性からの「解き放ち」はしかし、同時に「ひとつの喪失」でもあるのだと。具体的な使用の場面がもつ「複雑性と豊かさからの抽象作用」であるのみならず、それは「文脈の喪失」であるとまでいうだろう。文脈主義的写真論を展開していると解されもするセクーラは、実は、文脈の喪失こそが写真の意味作用を方向づけると記しているのだ。

ここでの論展開のややこしさは、名高い長文の評論「身体とアーカイヴ」にもまっすぐにつながっているので、それを参照しつつ視界をもう少しクリアにしてみよう。よく知られているように、この論文は、一九世紀後半における写真をめぐる「意味論的交通」を二つの「アーカイヴ」的な事例から剔抉しようとした試みである。写真に映し出されたがゆえに統計的に計測されうることになった身体的な特徴からファイリングシステムを構築することで犯罪者（再犯者）を同定するプログラムを探求しようとしたアルフォンス・ベルティヨンの事例の分析。それと、人種や民族などなんらかのカテゴリーに属するひとびとの像を重ね焼きすることで映し出されたものの不要な細部をかき消した「平均値」を現像されたものとして視覚化するプログラムを追求しようとしたフランシス・ゴールドンの事例の分析、である。前者はアーカイヴという回路のなかに写真の意味作用を託そうとした企み、後者は写真の表象機能の裡に表面上に視覚化するプログラムを追求しようとした企み、後者は写真の表象機能の裡に

184

アーカイヴ的なものを焼き重ねようとした企みといえるが、写真をとりまく写真群（＝アーカイヴ）が、当の写真の「意味論的交通」をつくりあげていくさまを例証している。そうセクーラはいう。

つまり、写真の群れが織り上げ、個々の写真の意味作用を方向付けていくメカニズムこそが、ここでは「アーカイヴ」と呼ばれているのである。だが実は、ベルティヨンやゴールドンのようなアーカイヴは現実的に存在しているものとされていて、アーカイヴなるものはその限りではないともセクーラは言葉を継いでもいる。すなわち、そうした現実的なアーカイヴをそもそも可能にすると推定される想像上潜在的なアーカイヴを、セクーラは別途「影のアーカイヴ」と呼ぶのだ。本質的特性のない写真は、自らの似姿をもつ写真の群れから成るアーカイヴの存在を夢見るのであり、その夢見られたものの宇宙のなかで、逆に自らの意味作用を再帰的に方向付ける運動のなかに身を置くのだ。「交通」は、言葉とイメージを、象徴性と物質性を、現実と意識と想像力を跨いで、動態的なものとして捉えられていると言ってよい。

3　象徴交換と二つの物質性

想像力のうねりを過剰に重視した論法のようにも映りかねない論立てでもあるが、そこにあるのは、観念論的な抽象論ではいささかもない。ハードコアの唯物論が貫かれているのだ。セクーラは、写真の交通のうちで作動するメカニズムをより細やかにより鋭利に見定めている。そのさまを活写しておくた

（8）Sekula, "The Body and the Archive," *October*, vol.39 (Winter 1986), pp.3-64.

めに、ここでは、セクーラが用いるいまひとつの用語、「物質（material）」に目を向けよう。論文「モダニズムの覆いを剝ぐ」にはこう書かれている。

　芸術なるものは発話と同じく、象徴交換であると同時に物質的実践であり、いわば、意味作用と同時に物理的な現前性にかかわるのだ。意味作用とは、そうした現前性の理解の仕方のひとつであり、解釈という行為から生まれでるものだ。解釈とは、イデオロギー上の制約を受ける。［……］芸術作品の意味作用とは、したがって、内在的で普遍的に与えられた、ないしは固定されものであると見做すよりも、むしろ、偶発的なものであると見做した方がよい。それと同じく、認知能力と情動能力を分けるカント的な区別は、ロマン主義の哲学的な基礎付けを与えるものとなったものだが、批判的に宙づりにされるべきものである。⑼

　ここでセクーラは、芸術実践とは何かをめぐる問いをめぐって、「象徴交換」の水準と「物質的実践」の水準を区別している。念を押すかのように言葉が足され、「意味作用」の水準と「物理的現前」の水準の区別とも言い換えられている。それをまず押さえておこう。ついで、セクーラは、「認知能力」と「情動能力」というカント哲学上の区別に視点を移動させ、その上でそれを脱構築する戦略を示唆していると論を運ぶ。注意しよう。　整合的に読むとするならば、こういうことになる。一般的な理解では、認知能力はさしあたり言語ないし記号を処理する能力と解しうるし、情動能力は、言語が記号に還元できない、生体システム上の状態遷移、平たく言えば生理学的反応と解しうる。⑽　──あえてつけ加えておけば、近年の哲学的思考が

186

示唆しているように、「情動」は、「物質性」と表裏一体のものである。以上を図式化すれば、次のようになる。

象徴交換（＝意味作用）
- 認知能力：言語（＝記号）処理
- 情動能力：生体システム上の状態遷移（生理反応）

↑
↓

物質的実践（物理的現前）

セクーラが論ずるところの、「アーカイヴ」が方向付ける「写真における交通」ないし写真の意味作用とは、こうした芸術実践に関する認識論的－存在論的理解の上に成立しているものであると考えるべきなのだ。

であるならば、セクーラのいう「アーカイヴ」とは、（1）写真の物理的現前を実現しているその物的（情動的）形態と、（2）そうした形態があって初めて存立しうるものとなる、その形態内において映し

（9）Sekula, "Dismantling Modernism. Reinvonting Documentary (Notes on the Politics of Representation)," in *Photography, Current Porspectives*, edited by Jerome Liebling (Rochester, NY: Light Impressions, 1978), p.231.

（10）たとえば、拙著『映像論序説』人文書院、二〇〇九年。

（11）Brian Massumi, *Parables of the Virtual: Movement, Affect, Sensation* (Durham, NC: Duke University Press, 2002).

出される表象性と、それら双方を、方向付ける仕組みと捉えるべきものであろう——右の考察からみてとれるように、両者は混然一体と存しているという留保は必要であるが。写真の内側と外側の両方を「アーカイヴ」は条件づけるのである。セクーラが彼の批判においても俎上にのせているのは、ポスト構造主義的な記号流通の構造の次元の推移ではない。同時に、〈芸術〉という営為と制度を可能とさせている情動が作動する形態論的な水準もまた含んでいるのだ。ポスト構造主義が明らかにした言語（＝記号論的表象）という存在の物質性と、そうした記号論的な現象それ自体を成り立たしめている物質性の二つを腑分けし、批評対象としているのだ。近年、ランシエールが問題化している、「美的体制を相対化する理論的射程」がセクーラにもあるといってもいい。

もう少しチャート化を進めておこう。二〇世紀の芸術論の大半が、「内容」と「形式」を区分けしていた。セクーラが問うているのは、そもそも、そうした、「内容」と「形式」の区分けを可能にしている存立基盤、つまりは、芸術ジャンルごとの物的形態上の輪郭——さしあたりここではプラットフォームと呼んでおこう——である。

ジャクソン・ポロックが、その抽象表現主義のコンセプト化にあたって絵画という媒体性の批判的純化という戦略をとったことはよく知られているが、そこでは同時に、絵画という媒体ジャンルにおける物質性についての理解の固定化という戦術もまた含まれていた——映画やラジオのみならずテレビまでもが登場し、まもなくマクルーハンがその論を展開し始めることを思えば、ポロックの戦略が露わにしていることは、弁証法的にいえば、表現行為に関わる媒体をめぐる物質性の理解図式が、改めてコンセプト化しなければならないほどに揺らぎはじめていたという事態である、固定化していると見做されるプラットフォームの存在こそが、作家や鑑賞者の情動面において芸術の営為を作品として受けとめるこ

188

とを可能なものにしていることを、逆説的にポロックは暴き立てたのだともいえるかもしれない。

このようにみるとき、「アーカイヴ」とは、プラットフォームを条件付け、それにまた条件づけられるシステムでもある。プラットフォームは、写真というメディウムの内と外をめぐる交通システムを制御するのだ。論文「モダニズムの覆いを剥ぐ」においてセクーラが次のような言葉で、フォルマリズムを資本主義の運動を視野において対象化し批評のターゲットにしえているのは、以上のような立論が駆動しているからだろう。

　　後期資本主義期のハイカルチャーは、その意味論において、フォルマリズムという名の、統一化の働きをもつレジームに従属している。フォルマリズムは等価物を中立化し、説明を施す。フォルマリズムだけが、部屋のなかの、世界のうちの、数々の写真すべてを束ねることができるのだし、ガラスの向こう側に掛けることもでき、そして売買するものにすることもできるのである。そのようななか、写真は、特権化された商品フェティシズムのひとつとして、目利きが愛でる対象のひとつとして、意味論的に極端に貧しいものとなるのだ。だが、この意味論的貧しさは、写真の始まりより、その実践にとり憑いてきたものなのである。[13]

（12）ジャック・ランシエール『イメージの運命』堀潤之訳、平凡社、二〇一〇年。

（13）Sekula, "Dismantling Modernism, Reinventing Documentary," p.238.

4　イメージと二つのサーキュレーション

こうした理論的骨組みを確認した上で初めてわたしたちは、二一世紀に向けてセクーラが残した遺産の可能性の一端を照らし出すことができるのではないか——パラドキシカルにいえば、彼のフレーズを用いれば、「陰鬱な知」を作動させることで初めて明るく照らし出しうるのである。

よく知られているように、《フィッシュ・ストーリー》は、半ば自伝的な筆致で起こされている。

港湾地区で育つと、物質と思想をめぐるいくぶん風変わりな考えを人はもつようになるものだ。こうした物言いは、わたし自身に向けてのものだといってよいのだが物質の諸力が最も重要なものであるという、強張っていて悲観的な想いというものは、港湾地区の住人に共有される文化のひとつであるとも感じている。この、荒削りの物質主義というのは、災害によって裏書きされているものだ。船舶なるものは、損壊することはもちろん水が漏れ、沈みもし、衝突さえする。事故は日常茶飯事だ。船舶なるものは、損壊することはもちろん水が漏れ、沈みもし、衝突さえする。事故は日常茶飯事だ。重力がひとつの力として認知される場でもある。⑭

ここまでの考察を踏まえれば、このように述べられた「荒削りの物質主義」を、素朴な唯物論の枠内で解するのは必ずしも妥当ではない。この文章でも、「物質と思想をめぐる風変わりな考え」と書き付けられている。

続く章で、セクーラは、一八四四年のフリードリッヒ・エンゲルスの言葉へと視点を移しているが、

190

そこに注目しよう。エンゲルスがイギリスの労働者階級の実態を論じようとした際に、船のデッキの描写から始めているという。そして、そこから都市内部のスラム街へと視点が移動していく語りの手法に、一種のパノラマに類した想像力をセクーラは重ね含わせている。そして、次のように続ける。

エンゲルスの描写の運びは、川が抱く開放的な空間から、市中の大通りやスラム街の閉鎖空間へと移動するのだが、それは、史的唯物論がもつ発生期の理論的洞察を予期させるものである。生産に関わる技術手段と社会関係をめぐる不均等な発展のことである。川や港は、トマス・ホッブズのリバイアサンがごとく、目的をもち抑制されているエネルギーのようなものであって、都市自体がもつ攻撃的で獣のような虚構性とは対照的だ。都市とは、こういった視点に立てば、川よりも、原始的である[15]。

物質性が生じせしめるのは、イメージであり、そのイメージには、語りと虚構が蠢くのだ。物質性は、非物質的なものへと反転し折り重ねられる。そこには、二つの物質性の絡み合いを貫いて、二つのサーキュレーションが駆動しているはずだ。セクーラのいう交通とは、そうした二つのサーキュレーション――さしあたり二つと区分けされるものがもつれ合い作動する――が揺動する動態性にほかならない。ひとは、その蠢きになんとか言葉を与えようとし、イメージを刻印し、またイメージの痕跡を受け取ろうとする。

(14) Sekula, *Fish Story*, 2nd ed. (Düsseldorf: Richter Verlag, 2002), p. 12.
(15) Ibid., p. 42.

レーガンからエンゲルス、コンラッドからプルーストにいたるテクストがそのエクリチュールを

して多方向に乱反射させる、世界各地の港や岸辺、波や船舶や埠頭、コンテナやパイプやスパナ。亡命

者の足跡が労働者の腕がそれらと交差し絡まり合うさまは、現代芸術論を狼狽させるに十分な強度を焼

き付けている。イメージと言葉は、攪乱に攪乱を重ね、うねり裂け目を拡散させていくよう、レイアウ

トは周到に設計されている。民族誌家としての趣は一片もない。

《フィッシュ・ストーリー》が映し出す二〇世紀末から二一世紀の世界から切り取られたイメージに

重ね合わせられる、一九世紀末から二〇世紀初頭のテクスト群は、このような仕方で、わたしたちの心

と体の作動に向けられており、どこまでもわたしたちを攪乱するだろう。というのも、二つのサーキュ

レーションを最終的な審級において制御し、二一世紀のわたしたちの瞳をかたちつくっているのが、い

うまでもなく資本の運動であり、セクーラが挑んだのは、そうした瞳にほかならないからである。それ

はいまもなお、わたしたちを揺さぶり続けている。

（初出「PARASOPHIA 京都国際現代芸術祭2015」公式カタログ、二〇一五年）

5 イメージの制御、その行方
——「渚・瞼・カーテン チェルフィッチュの〈映像演劇〉」

熊本市現代美術館に足を運んでみた。

というのも、だ。映像、演劇、美術館。なにやらつながっているようでもあり、けれども、これまで目にしたことも耳にしたこともない。だからなのだろうか、少なからず不穏さも醸し出している、三つの言葉の並び。主に映像研究に励み、演劇批評や美術批評にも手を出したりしてきた身には、なおさらのこと、その不穏さはあらがいがたい魅惑を放つ。

我が身が出くわしたのは、予期していたよりはるかに濃密なものだった。三つの言葉が激しく絡み合い、混ざり、旋回する、そんな体験だった。

来館者が最初に目にするのはおそらく、展示空間の片隅にある、非常口へと通じるドアの片面に、プロジェクション・マッピングで映し出された、contact Gonzo（以下、ゴンゾ）の塚原悠也だろう。ピナ・バウシュなどが得意とした、偶発的な接触を起点としたダンスを日本人の身体にカスタマイズしたダンサーが、「このドアは、開けちゃいけないので、開けないでください」と語りかけてくる。奇妙に淡白な調子で。平面の映像となったゴンゾが、わたしたちのからだを誘い、そして拒むのだ。相矛盾する

フレーズは周到に仕組まれている。

ゴンゾの映像の身振りは、展覧会への見事な導入となっている。どういうことか。

二〇一〇年前後、スマホの画面が、わたしたちの日常へ浸透を始め、いまとなっては、目覚めから就寝までスマホに語りかけ、そして語りかけられるありさまだ。この事態は、一見するよりはるかに深い省察を必要とするだろう。現象学が言うには、人は生まれてから死ぬまで、自分の身体をまるごと、直接見ることはない。己の顔さえだ。わたしはわたしの顔を見るのに、水面であれ鏡であれ、似顔絵であれスナップショットであれ、映像メディアに頼らざるをえないのだ。外部にあるはずの映像は、かくも深く人間の内側に入り込んでいる。では、モニター画面と身体を、年がら年中、朝から晩まで、貼り付けているわたしたちのいまを、一体どのようなわたしたちなのか。チェルフィッチュの〈映像演劇〉は、こうしたわたしたちのいまを、抜き差しならぬ強度で穿つだろう。

今日、モニター画面に語りかけ、また語りかけられている世界。それはまるでアニミズムが回帰したかのごとくだと、今日、先鋭的な哲学者が世界中でつぶやいている。〈映像演劇〉の作品のひとつは、そんなつぶやきを搦め手で弄ぶだろう。白いテーブルの隅にちょこんと並んだ二台のスマホ。テーブル手前には劇場で見かける仕切りの紐が張られていて、そこはまさに舞台であるかのようだ。やがて、二つのモニターに二人の役者が浮かび上がり、科白のやりとりをはじめる。寸劇か。でも、幕間のようなコメントもしている。まもなく、わたしたちの目は彷徨いはじめる。これは、映し出された役者がしている芝居なのか。はたまた、二つの画面のじゃれあいなのか。いや、もしかすると、デバイス同士のコミュニケーションなのか。わたしのアニミスティックな欲望は、漂い迷いはじめる。

これとサイズのうえで大きくコントラストを生んでいる作品もある。軽く一〇〇インチを超えると思

194

われる大きな、半透明のカーテンのような四つのスクリーンが横一列に並べられている。そこに、薄暗い背景とともに、ときに輪郭のぼやけた光の塊が、ときに鮮明に縁取られた人物像が浮かび上がる。

「こっちからは、あなたたちが見えません。あなたたちは、こっちには入ってこられません」と遮蔽を語る若い女がいる。「服をもらえないですか。いま着てるその服でいいです」と呼びかける若い男がいる。

彼と彼女は、少し語り、座りこみ、沈黙し、歩きだし、そして消えていく。

急いで付け加えておけば、カーテンとみなしたほうがいいスクリーンは、立体物としてそこにある。

そこには、天井から、そして裏側のフロアにも、ほのかな橙色の光のライトが設置されていて、外側から映像の内側へと淡い光の影を這わせている。四つのカーテンの前にはそれぞれ小さなスピーカーも置かれていて、おのおの調整された音は立体的なサウンドスケープをつくりあげている。映像となった役者たちは、カーテンに映し出された映像の平面から、接触を求める言葉と、接触を諦める言葉を発してくるわけだ。世界は、平面のなかに押し込められ、圧縮されたかのようだ。世界は、平面からはみ出し、膨張していくようだ。

ここはどこだ？　映像の中にいるのは、彼らなのか。それとも、わたしたちなのか。

先に触れたように、あたかもモニター画面に張り付いて生活を送っているのは、わたしたち自身であるからだ。

と、映像のなかのひとりの女性が唐突に独り言を言う。「わたしたちがしている訓練は、想像力を制御する訓練です」言うまでもなく、想像力とは、像（イメージ）を想い浮かべる力のことだ。英語も仏語も変わるところはない。わたしたちの日常はいま、眩暈がする速度で映像が制御をはじめている。そんな日常へ、心のなかで出来する映像が己を制御し、じっと向き合いはじめているということなのか。

映像、演劇、美術館の境界を突き抜け、チェルフィッチュの企ては、激しくわたしたちを揺さぶる。

（初出「美術手帖」ウェブサイト、二〇一八年七月一三日）

196

6 呼び覚まされる声
―― 三輪眞弘＋前田真二郎「モノローグ・オペラ『新しい時代』」

声は呼び覚まされる。その身に浴びた声が、内側に折り畳まれ、留まり蓄えられ、眠りから目覚めるように顔をのぞかせる。

からだの奥から。その身に浴びた声が、内側に折り畳まれ、留まり蓄えられ、眠りから目覚めるように顔をのぞかせる。

だが、声が呼び覚まされるそのような場に、テクノロジーが差し挟まれるとき、いったい何が生じるだろう。ましてやだ。今世紀に入って、単なるツールであることを超え出でて、環境世界の組成あるいは生き物の組成にまで関与しはじめているデジタル・テクノロジーが挟まれるときは。声とテクノロジーが出逢うとき、どのような世界が立ち上がるのか。そして、声を軸のひとつに置いてきた舞台表現は、いったい、いかなる姿へと変わっていくのだろうか。

そうした行き先のひとつを、この作品は指し示すことに成功しているのかもしれない。二〇一七年暮れ、三輪眞弘が作曲、脚本と音楽監督を、前田真二郎が映像と演出を担ったオペラ『新しい時代』の再演に立ち合う機会を得たとき、とりわけその終盤、自身をめぐっていたのは、そのような胸さわぎ、穏やかではない胸さわぎである。

大阪は梅田にそびえる高層ビルの、宙空に漂うかのような中階に位置する劇場は、こういってよければ、いささか抽象的ともいえる舞台空間だった。イメージをとらえるカメラ、音を拾うマイク、それらデバイスが検知した信号を送るケーブル、さらにそれらを処理するコンピュータ群、処理された信号が音としてアウトプットするだろうスピーカー群やイメージとして投影する大きなスクリーンが、幾何学的に整えられた配置でステージのあちこちに収まっているのである。なので、さしあたり「オペラ」と名付けられているのではあるが、メディア・テクノロジーの可能性を探る芸術実践でもあろうという予感をかきたてずにはおかない。

とはいえ、最新の機器類を活用した、毛羽立った派手さだけが自慢の凡百のステージとは一線を画した気配もあたりに立ち籠めている。たとえば、数年前にローマの夏の宵にカンカラ遺跡に設けられた特設舞台で観た『ラ・ボエーム』も、脱色された前衛風に大きなスクリーンを立てかけ、物語の主要場面の背景を映像にして映し出すセノグラフィだったが、観光客相手の演し物でさえこの程度にはテクノロジーを取り入れ品よく消化しているのだなと嘆息した覚えがあるが、なにせ三輪と前田の舞台なのだ、それ以上をどうしても期待させてしまう。結論を先走りしていっておくと、そう、『新しい時代』は、期待をはるかに超えた驚きをもたらしてくれたものであった。

モノローグ・オペラという不思議なジャンル名が付されているその舞台は、じつのところ、単一の声によるという意味合いではモノローグではない。この作品の企みが強いる過酷な歌唱を引き受けるのはさかいれいしうであるが、彼女が発する歌だけがはじまりから終わりまで観客の耳に聞こえてくるのであってみれば、なるほど、そこにはモノローグなオペラが繰り広げられていただろう、そう漏らしたとしてもおかしくはない。けれども、なのだ。さかいが放つアリアの数々は、さまざまに複製され、ホー

198

ルに舞い、響きわたる。いくつもの、色とりどりに放たれた声が空間を飛び交い、触れ合い、観客席に贈りとどけられるのである。はたして、それは、いかなる意味でモノローグといえるのか。

複製された声の群れ。そこから問うておく必要があるかもしれない。

デジタル・テクノロジーというものが己を自堕落に結び付けてしまいかねない、完全なる人工的世界という神話。そういった切り口で、この間いに接近していこうとしても功を奏さないように思える。もしかすると、この作品が初演された二〇〇〇年にあっては、そうした接近がなされる隙間はあったかもしれない。往時は、デジタル・テクノロジーが、インターネットが切り拓く世界をめぐる想像力が爆発的な勢いで拡がっていたし、それは、ひとびとの心の有り様まで変容させるのではないかという興奮を刺激していた。やたらなユートピアが夢見られたり、やたらなディストピアが語られたりもしていた。

三輪自身の脚本にも、そんな空気感と共振してしまいかねない、あやしげな若き信心の挫折と昇華が物語られている。三輪は、初演時のプログラムノートに「世界と人間との契約」や「祝祭的」といった言葉を書き付けてさえいる。あえていえば、さかいが放つ歌唱の異様なまでの清澄さでさえ、そうした人工的世界の極北のイメージとどこかしら寄り添ってしまうあやうさを醸し出していたかもしれない。

だが、今次の再演において浮かび上がったのは、人工的世界のイメージがまとうかもしれないあやうい透明感とは、およそ無縁なものとなっていたように思える。異なる演出がなされていたというわけではない。演出は基本変わっていない。むしろ、デジタル・テクノロジーと人間の布置関係が変わり、それに応じて、この舞台作品の裡になかば眠っていた己の潜勢力を解き放ちはじめたのかもしれない。

どういうことか。

複製された声の群れ、それをより正確に記述し直しておこう。さかいの歌うアリアは複製され、一見、

同じものと思われるようないくつもの声が現れ、生の声を追い、絡み、重なり合う。声とは一般に、からだの為する行為であることを思い出そう。だとするならば、声の技術的な複製が立ち上げてしまうのは、純粋な形だけでとらえきれないものだ。そうではなく、声を送り出したからだ、その場から、その声を剥ぎ取り、での声の復元ではありえない。そうではなく、声を送り出したからだ、その場から、その声を剥ぎ取り、別の物質へと移し替え、蓄え、その上で、いま一度呼び起こし、出現させる一連のプロセスにほかならない。つまり、声には、避けがたく身体という物質性が張り付いている。声とは、周波数であり、複製された声にも、それが移し替えられた先の機械の物質性が張り付いている。声とは、周波数であり、その周波数の発現は、多種多様な物質性を伴った機械の作動があってこそのことなのだ。

三輪は、佐近田展康とともに、フォルマント兄弟という名の音楽ユニットの活動において、電子を検知し、処理し、アクチュエートする機器類の物質性、すなわち、声や音にぴったりと張りあわさっている身体や楽器の物質性を操作する感性そしてそれと一体となった技を独自の仕方で研ぎ澄ましてきている。佐近田は『新しい時代』においても音声合成の次元にまで降り、二人が関わっている作品なのだ。複数の声の群れを、それぞれが放たれる個々の物質性の次元にまで降り、繊細な設計を施していて当然ではないか。わたしたちは、その繊細さに耳を傾けなければならないはずだ。『新しい時代』もまた、そうしたデジタル・テクノロジーをめぐる物質性の問題を鋭角的に意識しているはずだ。それは、映像の取り扱いに露呈しているだろう。

ステージのセッティングを振りかえっておこう。ステージの真ん中には、楽器を奏でる四人の女性の演奏者がいる。向かって右側には、ソロでアリアを歌うさかいがいるだろう。左側には、大きなスクリーンが設えられており、そこには、ステージの各部分のイメージも含めさまざまな映像が映し出されて

200

いく。距離をおいて鑑賞する観客に、舞台上で生起するさまざまな出来事をしっかりと伝え届けるように。複製されたイメージの群れもまた作品のセノグラフィをかたちづくっているかのように。と同時に、デジタル・テクノロジーが介在するオペラ作品であることを視覚的な仕掛けにおいても提示するかのように。

だが、それだけではない。こうしたセッティングは、いやがおうにも、次のような興味を、デジタル環境になじんだ観客に駆り立ててしまうのだ。四人の演奏者に囲まれた方陣のちょうど真ん中に小さな半透明の箱が置かれ、その中でランプがピカッ、ピカッと点滅するのだが、そのランプとその点滅が、リアルタイムでスクリーン上にも映し出される。だが、すぐさま観客が看て取るのは、スクリーンのすぐ近くの実物のランプの点滅と、スクリーン上の点滅との間に、微妙に、けれども明瞭に、時間的なズレが生じているという事態だろう。当たり前だ。カメラが光のエネルギーをデジタル信号にし、それが情報信号となって、ケーブルコードで伝送される。その情報を受けとめた機械であるプロジェクタが計算処理した上で光が出力されスクリーンに像が投影される（その過程のなかでコンピュータによる処理もあったかもしれない）。つまり、数々の機械の物質的な制約が負荷されているのである。

リアルタイムというのは、機械を介在させるとき、当然のことながら、リアルタイムでない。かくも緻密にステージを構成している三輪と前田が、そうした、スクリーンの内と外でズレてしまう光の点滅に、気付かないわけはない。二人は、デジタル・テクノロジーの限界として、致し方ないこととして諦めていたのだろうか。だが、そうではないのではないか。映像を支える物質性が孕むズレを観客に意識させることを織り込み済みで、それを造形上の起点としつつ、その浄化をこそはかったのではないだろうか。そうした浄化をこそ、観客に差し出すこと、それが試みられていたのではないか。

端的にいうならば、光の像がズレてしまうことを受けとめさせられるからこそ、観客は、作品が時間を追って展開していくのを己の目と耳で周到に追いかけざるをえなくなるのではないか。そうした経過のなかで、技術処理されているイメージとそうでないイメージが、次第に融け合いはじめることに気づくはずだ。イメージだけではない。さかいの声と、その複製された声の間の区別がしっかりと認められる段階から、やがて、両者が見分けがたいほどに、ぴったり合わさり、あたかも抱擁するかのごとくに共振していく事態に立ち会うことになるだろう。繭の糸をより合わせるような繊細さで、巨大な声のタペストリーが織り上げられていく時間プロセスに、だ。

クライマックスで観客が目撃するのは、声をめぐる驚くべき時空だ。複数の声は折り重なり、きらめくがごとく結晶化していく。だが、そのとき、声を放つさかいのからだはもはや観客の目の前にない。彼女のからだは降りてきたいまひとつのスクリーンに取り囲まれ、隠され、視界から消え去ってしまう。からだは、映像を通してのみわれわれに与えられるのだ。イメージとしてのからだだけがそこにあるのだ。そのからだのイメージから聞こえてくるのははたして、生の声なのか複製された声なのか、すでに判然としない。見えないところからやってくる、唯一の声が聞こえてくるだけだ。この声は、どこからやってきたのか。どこから呼び覚まされたというのだ。

急いで付け加えておこう。生の声と呼ばれているものもじつのところ物質の裡にあることは自明だ。喉の振動であり、呼吸器官の作動である。だが、その身体技術を駆使し、どこからやってきたのか、にわかには測り難い声を作り上げることが、芸術の起源のひとつにはあった。グレゴリオ聖歌を歌唱するコーラスでは、それぞれの歌い手に自分の発する声の音程は正確にはわからない。骨伝導という物質性がそれを制約しているから。ならば、音程はどのように計られるのか。いうまでもなく、指揮者の手を、

指がなす指揮を瞳がみつめ、その情報信号を喉の動きへと還元するフィードバックシステムにおいてである。歌い手はそれぞれ、訓練を積み重ねるうちに指揮の動きを内面化するにいたる。歌い手は、自らは聞こえない歌を唄うのだ。そのとき、合唱団が声の群れがなす歌はどこからやって来たといえるのだろう。だれひとり、歌い手自身のからだにおいては聞いてはいないだろういくつもの声の群れ。それが、どこからともなく、われわれに贈りとどけられるのである。

『新しい時代』は、声のテクネーの系譜をしっかと引き受けた、新しい傑作である。

（初出　ロームシアター京都「ASSEMBLY」二号、二〇一八年一二月）

7 黒いコードの群れ

──クリスチャン・ボルタンスキー「Lifetime」

赤橙色の電球にだらしなく垂れ下がった何本かの電源コード。うねるように床に並べ立てられた電源コードの分厚い束。青く光る電飾器に半ば隠れるかのように頼りなげに壁に垂れ下がる電源コード。この見よがしに前面に現れているのではない。あちらこちらで己の身を隠すかのようでさえある。だけれども、おそらくは訪れた者の意識の底に留まってしまうだろう、黒い電源コードの群れ。だらしなく、うねるように、頼りなげにと書きつけてしまったが、だからといってそれが、ときに「宗教的」とも「神話的」とも称されたりもする、作品周りに張りめぐらされた緊張感をいささかも損なってはいない。いやむしろ、かえって、観る者の心身を吸い込んでいくような磁場で仄暗くたゆたう光と闇のこわばりに、いっそうの強度を与えているようにしか思えない。

下手をすると厳かさとはおよそ無縁であるかのような、つまりはチープな俗っぽさに結びついてしまいかねない、黒いビニールで包まれた電源コードの群れ。それらがなぜかくも観る者のからだをこわばらせるのか。どうして観る者のこころを張りつめさせるのか。

国内外の美術館や芸術祭で、折に触れボルタンスキーの作品に出逢う機会に恵まれてきたものの、特

に焦点の定まらない受け止め方しかしていなかったのだが、今次、その足跡を大きくマッピングする国立国際美術館での回顧展に足を踏み入れたとき、頭のなかを駆けめぐっていたのはそうした問いだった。地下深くに設けられた大きな展示空間を歩きながら、めくるめく作品展開に眩暈も覚えながら、である。

それほどまでに、黒い電源コードは、意識の底を震わしたのである。

電源コードがこわばらせる気配

そこに、シュルレアリスム論者が悦ぶような不気味さが浮かび上がるわけではない。脱構築論者が見出したがるような構造の陥没が見出されるわけでもない。もちろん、プロセスアート好きが列挙したがったような制作過程の痕跡が看取されるわけでもない。壁に、床に、天井に、だらしなく、うねるように、頼りなげに並べ立てられているだけだ。それはいったい何をわたしたちに贈り届けようとしているのだろう。

いくつかの展示物を振り返りながら、なんとか接近してみたい。薄暗いなかであったので明瞭には判断できないが、おそらくは黒い厚手のコートと思しき丈の少し長い上着が袖をきちんと広げかけられている。輪郭線に沿って青い電飾が取り囲んでもいる。その電飾には、壁をつたわせた、何本もの黒いコードがつながっている。どこかのブティックのように色鮮やかな光のセッティングで飾られているというわけでは、むろんない。むしろ、薄暗がりは消費文化の華やかさを周到に斥けているし、着古されている布の状態はどこかのだれかが着衣していたであろうことを想起させてやまない。ほの暗いなか、青く光る電飾が囲んでいることは、それが故人のものであったのか、という連想さえ引きこむ。だとすれば、一種のフェティシズムが立ち現れているのか。電球とそれにつながる電源コードはその手助けをし

206

ているのだろうか。

　小部屋の床でうねるように並べ立てられた数十本の電源コードはどうだろう。横に細長く四角い小窓のように開けられた壁の間隙から、それらコードの群れが這う隣の小部屋を覗きこむという設えの作品だ。電源コードはうねっていて、生き物がごとくであり、鼓動や呼吸音さえ聞こえてくるかのようだ。訪れた者がそこに感じ取ってしまうのは、一種のアニミズムかもしれない。フェティシズムというよりは。

　あるいは、数百着はあろうかと思われるほどの黒いコートが小さな丘がごとくにうず高く積み上げられた作品はどうか。黒いコートの丘の周囲にはゆるく外縁に沿って十体ほどの木板でできた人型が不規則に立ち並んでもいる。人型にはかろうじて見える程度なのだが、同じ種類のコードが着せられていて、胸襟の奥にセットされた小さなスピーカーから「光が見えましたか」という声が日英両語で小さく拡声されている。黒いコートが話しかけているのだろうか。誰に？　あなたに？　あるいは積み上げられた死者のコートに向かって？　いや、もしかすると、自らも他界していて、その彼岸の場所からなのかもしれない。ここでもまた、何かの気配が感じとられてしまう。フェティシズムのような、アニミズムのような。

　そうなのだ、作品とわたしたちの心身との間で輪郭を定めないままに混濁し、さらには漏れ出してしまう、澱のように漂う気配。フェティシズムともアニミズムとも形容したくもなる。でも、どちらでもないようにも感ぜられる気配。そんな気配が、展示物の連なりのあちこちで観る者のこころとからだを包み込む。電源コードは、そうした気配をこそ充電しているかのように、ところどころで顔をのぞかせているのだ。

イメージと機械が担う祭壇

写真集などで眺めていた、小さな額縁に収められた白黒のポートレートが祭壇がごとくに壁の中ほどに飾られ、その周囲を赤橙色の電球が取り囲み、ロウソクのように、写真に映し出されている、あの初期の作品の連なりもいま一度考え直さないといけないのかもしれない。写真集のなかに行儀よく整えられた画像のなかで、それらの作品が身にまとってしまう、悲痛なまでに厳かな佇まいは、実物の佇まいに触れるときはたして同じく作動しているのだろうかと。

二〇一一年のヴェネツィア・ビエンナーレでフランス館の内部を埋め尽くした、巨大な鉄の機械群。大判サイズの何枚ものポートレート写真が、その機械群のなかをがっしゃんがっしゃんと担がれ、回され、送り流されていく。その粗野で激しい様子は、清冷な厳粛性とはまるで反対のもので、荒々しい騒音を辺り一面に鳴り響かせてもいた。ともすると、写真というメディアが日常に誘い込んでしまう沈思黙考のベクトルを野蛮さをもって切断するかのごとくだった。訪れた者の身体は、いわば、写真の物質的なおぞましさに立ち会わされることになっていたのだ。ロラン・バルト好きがしばしば書き込んでしまう、写真イメージと死の予感というロマンティックな命題ががっしゃんがっしゃんと切り倒されていくのような具合だったといえばいいすぎだろうか。そういえば、第一回の瀬戸内国際芸術祭で設置され今次の企画展の導入部に部分的に据えられている心臓音のアーカイブからなる作品も、その大きな音の物質性は、心身の深奥にまで届くもので、甘美な共感のロマンティシズムなど砕け散らすものだった　ろう。

そうなのだ、ボルタンスキーにはいつの頃からか、あるいはそもそものはじめから、ロマンティックな儀礼への懐古趣味などは欠片もなかったのだと、あっさりと認めてしまった方がいいのかもしれない。

そうしたロマンティシズムへの仮託が商品化されてしまってすでに久しいが、それ以降の、芸術の潜勢力を救い出すことこそが賭けられているのではないだろうか。俗な、あまりにも俗な、黒い電源コードの群れは、安易なロマンティシズム、消費社会のロマンティシズムを食い破る企てのために、その作品群のなかで特権的なまでに前景化されているのではないか。わたしたちは、もう少し歩みをすすめねばならない。

角度を変えてみよう。わたしたちが引きずり込まれてしまうボルタンスキーの数々の企みには、写真をはじめ多くのメディアテクノロジーが介在している——今次の展示も、最初期の短編映画からはじまっている。ともあれ、メディアテクノロジー、すなわち複製技術が世にもたらしたものは何なのか。多くの芸術論は、こう論じていた。絵画や彫刻などの大文字の芸術の系譜は、作品一つひとつが唯一無二であることから生じる、神なき近代においてなお存続する神々しさ（アウラ）を身にまとっていた。だが、そうしたアウラは、複製されたいくつものコピーがサーキュレイトする時代となって消滅しただろう、そう論じてきたのである。では、写真の周囲に電球を配し、光をあて直すボルタンスキーのいくつもの作品は、アウラの再生を企んでのことなのだろうか。

大小の黒い大きなダンボールが立ち並び、墓地のようにもネオン街のようにも見えてしまう展示室では、突き当りの壁に電飾で描かれた「来世」という巨大な文字が掲げられている。脇にはその電飾につながっている黒い電源コードが垂れ下がっている。評者が不意に想起してしまったのは、都会であれ地方であれ、いうところの場末のスナックにふらりと立ち寄った際の光景だ。カウンター奥の棚にところ狭しと並ぶ何本ものボトルの間に、病気で亡くなった主人の写真であったり、事故で失った娘さんの写真であったりが、小さな灯りととともに、ときには小さな花と一緒に、ちょこんと置かれている光景だ。

灯りをともす機器や、傍らの調理器からはみ出している電源コードとともに。そこに見出されるのは、手近な道具立てであっても、近しい人を送りたいという静かな衝動ではないか。アウラそのものではないかもしれない。そうではなく、アウラじみた、フェイクであるかもしれないことも承知の上で執り行なわれる喪の作業ではないか。展覧会カタログに採録されている杉本博司との対談でボルタンスキーは個々人に内在している信仰の可能性を語ってもいるだろう。

現代における喪の作業

ボルタンスキーが誘うのは、かけがえのない近しい者を喪った彼女／彼が、個となった死の儀礼を執りおこなうしかなかった場への立ち会いではないか。その場への心身もろともの同席といってもいいだろう。第一回大地の芸術祭（二〇〇〇年）で披露された、洗濯物のように河原に簡素に吊るされた大量の衣服の群れは、見紛うことなく死の気配が充満していたが、それは、先に触れた心臓音のアーカイブで追及されていた、彼女や彼、あなたやわたしの、容赦のない個となった生の真ん中で鼓動する心臓音とまっすぐにつながっている。両者ともに、個々に砕け散ったままの生が叫び声をあげているかのようなのだ。

ときに引かれる「アウシュビッツ」という主題からはあまりに遠いといわれるかもしれない。だが、アウシュビッツで極限化した死の相こそ、絶対的に個化されながら迎えざるをえなかった死を、誰がいかにして葬りえたのかと問わざるをえなかった人類史のはじまりではなかったか。その意味では、それはわたしたちが現在時において抱え込まざるをえない死なるものへと曲がりくねりながらもつながっているだろう。現代は、それぞれが個々に自身の神をこしらえ、それにすがって生きていくしかない時代

だとあるドイツの社会哲学者も少し前に書きつけていた。アウシュビッツにその先駆を認めつつだ。不条理な死の訪れが濃厚に辺りに漂いはじめているのは、日本の外でも内でも変わらない。「無縁仏」やら「直葬」やら「孤独死」という言葉が、あるいは哲学的用語に収まらない軌道をもって「剥き出しの生」という言葉が、サーキュレイトしている。本展のはじまりに据えられた、短編映画の画面のなかで激しく咳き込み嘔吐する身体は、わたしたちの身体、いや、このわたしの身体そのものであると。

情報化とメディアテクノロジーの発展が結合して、ひとが生きる生活世界の個別最適化がどんどんと進行している。それはそれで心地よく、効率的な生活を実現していて、喜ばしいことではある。だが、その生の裏にべったりと張り付く死の相についても個別最適化がすすんでいくのだろうか。いかなる手立てをもって喪の儀式が執り行なわれるのだろう。かくも個別化され、かくも簡素に加工された世界の組み立ての内側でかろうじて執り行なう者に残された手立ては、限られた道具で執り行なう偽物紛いの儀式でしかないのではないか。しかし、偽物紛いの儀式をおこなわざるをえないがゆえにこそ、その切迫さは烈しく屹立しているかもしれないのだ。

本展覧会は、黒い電源コードの群れとともに、その切迫さを突きつけてくるのではないだろうか。急いで付け加えておこう。展覧会タイトルには「生命時間（lifetime）」と付されている。霊媒という意味ももつメディウムが、生命時間を搦めとりつつある、今日のメディアテクノロジーの罪を救済することができるのかをあたかも問うかのように。

（初出　Webマガジン「artscape」（DNP大日本印刷株式会社・発行）二〇一九年四月一五日）

Ⅲ

討議

二〇世紀の終わり近く、筆者はニューヨークから新潟へと移り住むこととなった。幸運にも新潟大学人文学部で職を得ることができたからだ。一九九八年四月のことである。そのとき、同じ新任教員として一緒に並んだのが、番場俊である。研究室が真向かいであったことも含めて、まさに僥倖だったとしかいようがない。番場氏は、ドストエフスキー研究を専門とするロシア文学者ではあるが、現代思想はもとより、『オクトーバー』にもびっくりするほど通じていて、ロザリンド・クラウス、ジョナサン・クレーリー、アラン・セクーラについて、昼夜を問わずあれやこれやよく談論に興じたものだ。

ことのほか刺激的だったのは、ミハイル・ヤンポリスキーという、なんとも手強い旧東側諸国がその社会主義体制とを番場氏がよくご存知だったことだ。ソビエト連邦をはじめとする旧東側諸国がその社会主義体制を終結させる頃、どのように同時代のフランス現代思想を摂取していたのかについてはいまなお興味を引く大きな問いでありつづけているが、合衆国においても変わりはなかったと思う。とくに、『オクトーバー』や『クリティカル・インクワイアリー』などはかなり敏感かつ能動的で、旧東側との具体的な人的交流までもがさまざまに繰り広げられていたようだ。ベンヤミン研究者のスーザン゠バック・モースは転換期に東の現地に乗り込んでいってもいたし、さしあたりラカン派の社会哲学者といっておけばいいだろうかスラヴォイ・ジジェクは早い段階で『オクトーバー』と接触しコラボレーションをすすめた。稠密な文体で強靭な思考を実践する知る人ぞ知る人文学者だったわけだが、一九九〇年代半ばにマイケルソンを中心に『オクトーバー』のネッ芸術学研究者ミハイル・ヤンポリスキーもそのうちの一人だ。

トワークの中に入り、ニューヨーク大学に活動の場を移す。大学院生であった筆者もマイケルソンを通じて知遇を得、授業を聴講したりマイケルソンと共に食事をしたりなど親交をもつ幸運に浴することができた。アラン・ソクーロフと親しい間柄らしいと聞いてこれはと彼の映画観をめぐってインタビューしたこともあった。

そのヤンポリスキーについて、である。日本海のすぐそばにある大学の一角でロシア語文献を食い入るように日々読み込む若き人文学者が、デリダやドゥルーズやらクラウスやらの名前をちりばめながら、早口でヤンポリスキーについてまくし立てるのを聞いたときは、あらら、ここはニューヨークであろうかとあっけにとられたものだ。

しばらくして立命館大学に職を得て京都に移り住むことになった筆者は、それでも毎年のように美味しいお酒と肴を求めて新潟大学界隈を訪れていたのだが、あるとき、馴染みの居酒屋の暖簾をくぐったところ、カウンターに番場氏とひとりの若者が並んでいるのに出くわした。聞くと、乗松亨平という名の少壮の学者という風情の若者は、ヤンポリスキーの主著を訳すという難業に取り組んでいるという。これまたびっくり仰天で、緊張感ある才気を放つ二人に、現代日本における人文学の最良の部分を垣間見た気がした。

そうこうしているうち、二〇〇六年に、表象文化論学会という新しい学会がその記念すべき第一回大会にヤンポリスキーを招くという。大会当日いそいそと出かけたところ、昼食の場で何年ぶりかにヤンポリスキー夫妻と会い、旧交を暖めることができた。すでに知り合いとなっていた中国哲学研究者中島隆博氏がそばにおられたのだが、彼は彼でサバティカルでハーバード大学を訪問していた際に知己を得ていたらしい。

そうこうするも興奮は冷めやらずで、せっかくの機会なのだからと、番場氏、乗松氏と相談したところ、ヤンポリスキーをめぐる鼎談を開こうということになり、日本での彼の講演を収める本に併せることにしようという企画を立てた。成果は『隠喩・神話・事実性 ミハイル・ヤンポリスキー日本講演集』というタイトルで刊行されたのだが、以下、三人の鼎談を出版元の水声社のご厚意で転載することとした。

ここで述べたような個人的エピソードの徒然、まさに有り難い幸運について、その一端を披瀝したのはなにもこれ見よがしのところがあるわけではない。末端で感じ取れる機会に恵まれたに過ぎないものの、筆者としては、自分は脇におくとしても右の素描でも透かしぼりに見えるように、日本の人文学研究がまさしく世界と同時代的に共振していたのだというさまを伝えておきたいというのが第一の理由である。さらにいえば、だ。広く視野をとれば、こういうことだ。冷戦終結以後、知の実践、あるいは思想の実践において、国境を越えてのサーキュレーションがダイナミックに加速した。芸術／アートに関わる語り方についても変わるところはなく、国境の内外を問わず大学の内外を問わずたくさんのひとびとがキーワード、キーフレーズ、キートピックを摂取し、論じ、発信することとなった。語り方のサーキュレーションも、世界のあちこちでさまざまな変奏も含め新しい知の刺激を生じしめていたわけだが、日本という場においても間違いなくさまざまな思考がそうした渦のただなかで推移していたのである。ナショナルな圏域でのメディアのサーキュレーションの効果を考察したベネディクト・アンダーソンの論のみならず、ナショナルな境界を越えて広がるサーキュレーションの効果を語るアルジュン・アパデュライの論が注目されていることをおさえておこう。

むろんのこと、生煮えの言葉や、未消化の言い回し、下手をすれば誤読や乱読だらけと言わざるをえ

217

ない箇所もあるかもしれない──番場氏、乗松氏はともかく、筆者自身はそうした粗暴なところがあるのは間違いなく、先回りして謝っておきたい。それでも、なのだ。いや、そうであるからこそ、以下につづく言葉の数々は、わたしたちの眼前で間違いなく進行している知のダイナミックなサーキュレーションの、そのまったきただなかで、うねりながらも推移している日本において考えるという作業の一端を感じ取っていただけるのではないかと確信するのだ。いささか自負を込めていうならば、鼎談の当初の目論見はヤンポリスキーをめぐる討議であったのだが、ふと気がつくと世紀の変わり目における芸術／アートをめぐるそうした語り方のサーキュレーションの趣きを濃厚に浮かびがらせるものともなっている。それこそが、ここに再録する理由である。

冷戦終結以降におけるアートと思想のサーキュレーション

――ミハイル・ヤンポリスキーを手がかりに

＋乗松亨平（東京大学准教授）

＋番場俊（新潟大学教授）

ヤンポリスキーと「理論」の行方

乗松　ミハイル・ヤンポリスキーの活動のあらましについては、『デーモンと迷宮　ダイアグラム・デフォルメ・ミメーシス』（乗松亨平、平松潤奈訳、水声社、二〇〇五年）の解説や、この講演集（隠喩・神話・事実性』水声社、二〇〇七年）に収録されるインタビューを読んでいただければ、ひととおりつかめると思います。いくつかフォローを入れるとすれば、まず、ロシア国内の背景ということで、ヤンポリスキーらポスト記号論の世代が、一九八七年にソ連科学アカデミー哲学研究所内に設置された「ポスト古典哲学研究室」を拠点にグループを組みます。このグループについては桑野隆さんが「余白の哲学」という呼び名で紹介されていますし、邦訳のあるデリダ『ジャック・デリダのモスクワ』（土田知則訳、

夏目書房、一九九六年）などで知ることができます。ヤンポリスキーだけでなく、ヴァレリー・ポドロガやミハイル・ルイクリンといったその中心メンバーは、みな身体に関心を寄せていました。ポドロガの『身体の現象学』（一九九五年）、ルイクリンの『テロルの論理』（一九九二年）はその主要な成果です。身体の物質性を挺子にした記号論の乗り越えを、ソ連文化に対する批判理論としても用いたところに、彼らの特徴があったといえます。この時期には、同様の問題構成によるバフチン批判も広まりましたが、それについては番場さんにお願いします。その後はグループとしての活動は下火になりますが、ルイクリンは時事評論的な文章も含めて健筆です。ポドロガは寡作でしたが、ゴーゴリとドストエフスキーに関する分厚い本を、『ミメーシス』というタイトルの第一巻として先ごろ出版しました。

ただ私の考えでは、ヤンポリスキーに関しては、身体／記号とか物質／意味といった二項対立は、むしろそれこそ乗り越えられるべきものとして早くから捉えられていた。そもそも二項対立は記号論の基本だということは措いても、記号論はつねに、記号化できないものを背中に負っていたようなところがあります。ヤンポリスキーが惹きつけられているのは、その「あいだ」でありメディウムです。これは関心が身体から離れたあとも同じで、『言語－身体－出来事』（二〇〇四年）で「カイロス」と名づけられている映画の時間性は、複数のセリーの出会いによって生じます。たとえば物語の筋立てと、登場人物の具体的な運動というのは、すれ違いつつ映画を構成するばらばらのセリーです。また「パースペクティヴを欠く視覚」というテーマで視覚文化を論じた二冊の本、『観察者』（二〇〇〇年）と『近いものについて』（二〇〇一年）では、ステンドグラスから透かし絵、パノラマやジオラマ、そしてデュシャンの大ガラスにいたる系譜が注目されています。いずれも、主体と対象ないし光源のあいだにスクリーンが挟まって、そのあいだの空間や光そのものを浮上させる効果をもつ装置です。主体はそのメディウムのうち

に巻き込まれて、線遠近法的な主客関係は崩れていく。ということで、二〇〇六年の表象文化論学会で

ヤンポリスキーをコメンテーターに迎えたパネル、"Medium and Anamorphoses" というタイトルはた

しか北野さんの発案でしたが、まことに適切だったと思います。

ヤンポリスキーの基本関心はこのようにまとめられるんですが、それ自体はむしろ凡庸かもしれませ

ん。彼の特徴は、そうした「あいだ」ないしメディウムへの関心を、エクリチュールのレベルできわめ

て誠実に実践しようとすることです。たとえば一九世紀の視覚装置において、視覚の媒体に主体が巻き

込まれるという話は、クレーリーでお馴染みです。クレーリーの試みももちろん、モダニズムを一九世

紀初頭の切断の効果と置き換える大胆なずらしであるわけですが、その結果としては、読者にとって非

常に使い勝手のよい歴史の見立てを提供してくれます。フーコーですら、そういう面があります。ヤン

ポリスキーの場合、どうもそうはならない。『デーモンと迷宮』のとりわけ第六章までに明らかですが、

何かを主張することより、諸々のテクストのあいだを往還する運動の瞬発力に、すべてを賭けている感

じです。第六章までと言ったのには理由があって、解説にも書きましたが、第七・八章は少し印象が違

います。モダニズムのある観念の歴史が標的にされていて、諸々のテクストが召喚されつつそこに収斂

していく。私の個人的印象かもしれませんが、系譜学的な目論見をもつ本、『観察者』や『リヴァイアサ

ンの帰還』(二〇〇四年)はどこかおとなしくて、いったいどこへ辿りつくのかという、ヤンポリスキー

を読むときのスリリングな興奮に乏しい気がします。大文字の歴史の効用とでもいうべきでしょうか、

「歴史」を記述の向こう側に設定すると、どうしても目的論的になってしまう。では『デーモンと迷宮』

の第六章までに大文字の存在がないかというと、それはやはりあって、「理論」と呼んでよいかと思い

ます。たとえば第二章は、ドゥルーズ゠ガタリの脱領土化の話にいささか月並みに雪崩れこんでいく。

でもそれが目的地という感じはしなくて、さまざまなテクストを歪め結びつけ、インターテクスチュアルな運動を駆動する道具となっています。

昨今の人文学では「歴史」が圧倒的優位で、「理論」は退潮著しいですね。もちろん、歴史か理論かなんて二者択一はいまさらでしょうし、むしろいま最も深刻なのは、薄めたフーコー理論が歴史に適用されて、なんとかの言説やなんとかの系譜を大量生産している事態かもしれません。確認したいのは、批評や研究にとって歴史は基本的に対象であり目的だが、理論は道具的使用を許容するということです。大文字の理論の時代は終わったそれが粗雑に使用されると、いま挙げた俗流フーコー主義などになる。大文字の理論はけっこう重宝されています。自分も大学ですれなどといいますが、パッケージ化された小文字の理論はけっこう重宝されています。自分も大学ですれのことをやっているので、このあたりは全部アイロニーに近いですが。

ロシアでも同じような流れがあって、二〇〇一年に雑誌『NLO（新文学展望）』が、新歴史主義、フーコー、ポスト・ソヴィエトの人文学という特集を立てつづけに組みました。『NLO』はロシアの人文系批評を代表する雑誌です。ポストコロニアルやカルチュラル・スタディーズに対する反応はまだロシア国内では鈍いようですが、一連の特集では、アレクサンドル・エトキントやアンドレイ・ゾーリンといった人たちによる、現代ロシアの新歴史主義的アプローチが注目されています。彼らは「余白の哲学」より少し下の世代です。「余白の哲学」の特徴だった晦渋な文体に反発するかのように、彼らの書くものは確信犯的にわかりやすくて、文学と政治、テクストと事実をべたっと貼り合わせます。そして特にエトキントなどは、まさにパッケージ化された理論を駆使して、面白くも軽薄な歴史の見立てを提供してくれます。ヤンポリスキーは「ポスト・ソヴィエトの人文学」特集に寄稿しているのですが、エトキントを「ポップ学問」と批判した論文に言及して、やんわり同調している。ただ彼が問うているのは

エトキント個人ではなく、新々ディシプリンを次々消費していくアメリカ的なアカデミズムの功罪です。理論的に未熟な新しいディシプリン、つまり「ポップ学問」のもてはやしを嫌悪する一方で、ディシプリンのたえざる更新自体には賛同し、しかしそれにともなうスター理論家の消費と凡庸化には抗う、といったアンビヴァレントなスタンスが自身のものとして綴られているのですが、ヤンポリスキーにふさわしいように思います。

つまり理論の使用に関わる倫理というか、それが大げさならセンスの問題です。ヤンポリスキーは、みずから大文字の理論を構築しようという人ではありません。歴史的な対象に、外から理論をもってきて接合するという意味では、エトキントなどにけっこう近いともいえます。それでもヤンポリスキーの最良のテクストから受ける印象ははっきり違う。先ほど述べたように、理論を使って歴史を切り、目新しい見取図を提供するといったスタイルではなく、それはどこにも辿りつかない使用なのです。大仰に言いすぎかもしれませんが、使用目的ではなく使用自体、理論を使用することで生じるずれだとか運動自体に主眼があるのはたしかです。こうしたスタイルに対してはもちろん、ポストモダン的無責任といった批判があるでしょう。理論の道具的使用は、とりわけ政治的な目的を明確に有するような場合には、戦略として肯定されるべきです。ジジェクがよい例ですね。そうでなくとも主張を明示することで、理論の使用者は主張に対して責任を問われ、異論・反論を引き受けることになります。みずからのポジションを能動的に立ち上げるわけです。ポジショニングということに関して、ヤンポリスキーはほとんど無自覚にみえます。かといって、ポジションを制度に委ねて中立性を装うアカデミズムとも違います。実際のところ、彼のテクストの読者は、彼の記憶のなかで展開される自由連想に延々つきあうようなものなのです。それを支えるのは膨大としかいいようのない記憶力なのですが、つきつめれば、芸術に対する

無私の信頼ということになるんじゃないでしょうか。それが彼の演じるずらしや歪みの運動を、ポストモダンから連想されがちな、空疎で自意識過剰なアイロニー・ゲームから救っていると思います。

いまの日本の批評界には、芸術が好きだとか文学が好きだとか、アイロニー抜きでは言明できない雰囲気がありますね。少なくとも私はそう感じます。理論の道具的使用も一因はそこにあって、文学テクストも新聞記事も、ハイカルチャーも大衆文化も、「歴史」の名の下に一絡げにされ裁断されていく。そのほうが面白い成果が出やすいのも事実です。でもそれはすごく危険でもあって、理論は使い捨てにされ、さらに実は歴史も使い捨てにされ、使用者のポジション確保に動員されているんじゃないかという気がします。それはまずいだろうという違和感の源はやはり、芸術への信頼、芸術にはれっきとして優れたものと優れていないものがある、という勝手な信頼になると思います。でもそれをベタに語る文章は、アカデミズムでいまも主流の作品解釈作業を含めて、古臭く無益にみえてしまう。これはヤンポリスキー自身の背景とはおそらく違うので、一方的な投影なのですが、北田暁大さんがローティについて述べているのに似た、信頼に支えられたアイロニーといいますか、ローティその人の評価はさておき、今日、理論をぎりぎりのところで使い捨てから救い、新たに鍛えていくためのひとつの選択肢を、そのあたりに見出しうるかもしれません。

番場　バフチンのことが出てきたので、九〇年代のロシアの思想状況について簡単に補足しておきます。

九〇年代は、バフチンをどう評価するかということが、ロシアの知識人たちを大きく二つの陣営に分けていたような感じがあります。一方ではアヴェリンツェフをはじめとする弟子筋がいて、彼らがバフチンのテクストを正典化していく。すでに桑野隆さんが紹介していますし批判もしていますが、いわゆるアカデミックなバフチン学のなかに彼を囲いこんでいくような、そういう潮流が一方にあった。いま話

224

に出ているヤンポリスキーやルイクリンといった哲学者グループ、それに、少し毛色が違いますがボリス・グロイスといったひとびとがこの点で異なっていたのは、バフチンに対して、そのような一派とはまったく違うパースペクティヴを提起したことにあると思います。もちろん差はあるわけですが、まず日本にも紹介されて少なからぬ衝撃をもたらしたのは、グロイスやルイクリンらによる、バフチンのカーニヴァル論に対する非常に強い批判です。カーニヴァルは三〇年代ソヴィエトのテロルという現実の反映にすぎない、そのプラス・マイナスの評価を裏返しただけだという、過激な批判が出た。

これに対して日本では、先ほども言ったように桑野さんをはじめとして、学問的に彼らの主張の弱点をつくということを丁寧にやっていて、純学問的に、見た場合は、グロイスにせよルイクリンにせよ弱いことは否めない。しかしながら、私としては、バフチンをアカデミズムに囲いこむ動きに対するいわば解毒剤というか、バフチンをさまざまな広がりにおいて評価することを可能にしたという点において彼らの貢献は大きかったと考えています。

ではヤンポリスキーはどうか。これは面白いところで、ルイクリンと同じグループにはいるんですが、バフチンに対して概して肯定的なのです。少なくともカーニヴァルとテロルを同一視するようなことはしていない。これがなぜかというのは興味ある問題ですけれども、ヤンポリスキーの場合、おそらくは言語と身体に対する見方がルイクリンやグロイスと少し違うのだろうと思います。グロイスやルイクリンは、バフチンは言語中心主義的であり、その結果、言語の外側にあった現実の歴史すなわちテロルの身体を見落としたのだという議論をしている。そのかぎりにおいて、彼らには身体と言語を二項対立におく傾向があるように思います。それがヤンポリスキーにはない。いまの乗松さんの話にもあったように、身体と言語の複雑な絡みあいにこそ注目するわけです。バフチンに即してみると、ヤンポリスキー

の特徴がいっそうよく見えてくると思います。

バフチンに関してはいったん措いて、いまの乗松さんのコメントは、ヤンポリスキーのエクリチュールの魅力という話でしたよね。私自身は、ヤンポリスキーの本が日本に入ってきたわりと早い時期に読んだのですけど、膨大な引用に引きずられながら議論がクルクル回っていくうちに、遠くまで連れて行かれる感じがある。「諸々のテクストのあいだを往還する運動の瞬発力」といういい方をされましたけれど、わかる気がします。ただしやや留保をつけておきたいところもあって、ヤンポリスキーによる理論化の作業には、乗松さんがいわれた倫理性と同時に、ある種アカデミックな勤勉さのようなもの、と妙な律儀さ、そんなものもどこかに感じられます。おそらくそれは、日本であれアメリカであれ、ヨーロッパからある種の理論を導入して、それをアカデミックに吸収していこうとするひとびとが演じてしまう悲喜劇なのだろうと思います。

きにアメリカのアカデミズムに見られる、正典化された理論書をひとつも落とさず引用していこうとる妙な律儀さ、そんなものもどこかに感じられます。おそらくそれは、日本であれアメリカであれ、ヨーロッパからある種の理論を導入して、それをアカデミックに吸収していこうとするひとびとが演じてしまう悲喜劇なのだろうと思います。

先ほど理論の道具的使用あるいは倫理の問題について触れられましたが、たとえばいま仮に参照項としてロラン・バルトを挙げてみると、彼の場合、まずはある種の欲望があり、それに対して理論が一種のフィクションであるということをみずからも言明するし、あえてフィクションを導入することの倫理性にも敏感でした。ただし、彼はヤンポリスキーと違って「移動」の人ではない。彼の欲望も、フィクションとしての理論に対する態度も、フランス語という環境と切り離せないでしょう。ヤンポリスキーの場合、バルトのフランス語にあたるような確かな媒体が存在しない。彼の理論は、ロシア語と英語というフランス語の相互翻訳という不確かな状況からしか生まれなかったものだろうと思います。

北野　いまの話に重なるかどうかわかりませんが、ヤンポリスキーがロシアからアメリカに移ってきて、

226

その移動において、やっぱり何かが彼にいろんなかたちで起きたんじゃないかなと考えると非常に面白いですね。一例をあげれば、彼の「イリュージョンの論理」("Logic of Illusion", *Camera Obscura, Camera Lucida*, edited by Richard Allen and Malcom Turvey, Amsterdam University Press, 2003) などは、ジョナサン・クレーリー批判の論文となっているわけで、アメリカの思考に対峙する経験が、彼の思考の軌道を変化させ始めていたりするかもしれないわけです。

さらにパースペクティヴを広くとれば、理論なるものの位置に関しては、さっき番場さんがヤンポリスキーの勤勉さを指摘されたわけですが、それが逆に、勤勉さの極みのようなところで面白いものが出てくる、と言い換えられる気もするんですよ。少なくとも九〇年代にアメリカのアカデミズムに押し寄せていたのは、理論なるものの後退です。これは、『早稲田文学』（二〇〇五年五月号）で紹介をしたことでもありますが、『クリティカル・インクワイアリー』という雑誌が「理論の終焉」という大きなシンポジウムを行っています (*Critical Inquiry*, vol.30, no.2, 2004)。シンポジウム自体は二〇〇〇年に入ってから、九・一一のあとですけれども、その準備はずっと以前から始まっていたわけです。九〇年代に入って、理論なるものが危機的事態を迎えたという事実を踏まえ、それを危惧するかたちで目論まれた。乗松さんがさっきおっしゃったように、九〇年代は一〇年くらいかけて、理論から歴史、特に実証主義にシフトしているときで、八〇年代には理論がわりとこう、大鉈として使えていたわけですが、九〇年代に入ると、良くも悪くも、かなり危うい仕方で使わざるをえないという状況があった。ヤンポリスキーはそういう時期にアメリカへやってくるわけですね。

そういったコンテクストを踏まえると、ヤンポリスキーの理論への姿勢は、やはりとても生真面目であるといわざるをえない。確信犯的に理論を使うパフォーマンスとしてやっているようには見えず、あ

くまで生真面目に、という印象が強い。それがためか、どういう理論家の名前を出そうが大文字にはなってなくて、全部小文字のようなところがある。だからなのか、矢のように絢爛たる名前が並んで、どんどんずらされ、そして屈折が生ぜしめられていく。それは九〇年代にアメリカの理論が衰退していくのとある程度は重なっているのですけれど、理論を放り投げてしまうのでもなく、むやみな戦略で強迫的に使うのでもなく、と思えて面白い。『オクトーバー』の常連寄稿者も含めて、そういった点でヤンポリスキーをうまく咀嚼しきれずにいるのではないかと推察もできますし、そうであるからこそ、アメリカのなかでも興味深い存在として浮かび上がってくると思うのです。

そこでお伺いしたいのですが、昨今の人文学では歴史研究が圧倒的優位で理論は退潮著しい、というような話がありましたが、それはロシアの話ですか？

乗松 いや、ロシアにかぎらず、日本でもアメリカでもおそらく。

北野 わたしとしては、アメリカと日本の状況はなんとなく摑めるわけですが、ロシアのことを詳しく知りたいですね。

番場 これは早稲田大学の貝澤哉さんがいっておられたことなのですが、ペレストロイカがもたらしたものはリプリント文化と翻訳文化だ、と。つまり、ロシア本国の作品にかぎっていえば、一九二〇年代あたりの不遇な思想家をリプリントする。で、これがいっぱい売れたわけです。もうひとつは翻訳文化ですが、これはたいへん文脈を無視したものでもあって、ハイデガーとアドルノ、バルトとレヴィ＝ストロース……最新のジジェク文脈であるとか、つまり西洋の五、六〇年分が一度に訳された感じ。だから、ロシアの場合ならまだ思想潮流が順次入って来たのでしょうけど、ロシアの場合、文脈の混交が著しかったために、ある意味あっぷあっぷしている、それがたいへん豊かな混沌に

もなっているわけです。

とにかく、一斉にいろんなものが入ってきた。そしてそれをきわめて短期間のうちにロシアの思想家が吸収した結果、ある種のキマイラ、理論的畸形が出てきているのだろう。それは畸形には違いないかもしれませんが、そこから面白いものが生まれています。

乗松　ヤンポリスキーについていえば、インタビューにもあったように、彼は七〇年代から直接原語で西側のものに触れており、ペレストロイカ後の翻訳文化を準備した側の人間ですが、一定の遅れと混沌、そして飢えのうちでそれらを吸収したのに違いはないはずです。たとえばメルロ＝ポンティとドゥルーズのタイムラグが、ほとんど意識されていない。

北野　『サウス・アトランティック・クォータリー』というアメリカを代表するジャーナルのひとつで、最近、ポスト・ソヴィエト社会における知と研究者の危機的状況みたいな特集が組まれています（*South Atlantic Quarterly*, vol.105, no.3, 2006）。そこでいま、ロシアにおけるフランスの知的プレゼンスが、要するにフランスからの輸入アカデミズムが、一斉に消えつつあるというんですね。潮が引くように引いていっていて、その代わりに、アメリカのソーシャル・サイエンスが大規模に輸入されてきていると――もちろん、相当ネガティブに語られています。そうすると乗松さんがおっしゃったように、「余白の哲学」の次のグループになるのか僕にはわからないのですが、『ＮＬＯ』のお話はどうなのでしょう、英米系のカルチュラル・スタディーズの導入とみえなくもないですが――新歴史主義も含めた広い意味で、ですけれども。そういった新しい翻訳文化が輸入されつつあるのかなと邪推したりするのですけれども、いかがでしょうか？

乗松　私は九八年に留学したのですが、それこそフランスのプレゼンスの最盛期で、毎月のようにドゥ

ルーズ、デリダやフーコーの新しい翻訳が本屋に並ぶという状況ですね。それが去年行ったときは、西側の社会学の正典的な書物、アメリカではないですがルーマンの翻訳が出ていたりして、新たな展開があるのかなという印象は受けました。ただし選択的輸入という面もあって、ポストコロニアル批評はサイードすらほとんど訳されていません。ご存知のとおり、ロシアは帝国主義の遺産を多く清算していないので、これは人文知と国家が露骨に通じあっている例です。

それはともかく、西側のいわゆる現代思想をロシアでどう咀嚼するかに関して、「余白の哲学」グループは、いい意味で中途半端な位置にいるのかもしれません。さっき名前を挙げたエトキントやグロイスが一方の極にいると思うのですが、彼らにはロシア文化を分析するという目的が最初にはっきりあって、その道具として西側の理論を使用していくスタンスです。それに対していま四〇代くらいの、「余白の哲学」の後継者と目される人たちがいます。「余白の哲学」が立ち上げた Ad Marginem という出版社があるのですが——ヤンポリスキーがクレーの作品から命名したらしい——その出版社から本も出している、エレーナ・ペトロフスカヤやオレグ・アロンソンといった人たちです。いちおう紹介しときますと、ペトロフスカヤは写真が主なフィールドで、『青いソファー』という雑誌を編集しています。これは『NLO』『ロゴス』といった、ロシアで西側の批評理論の紹介に努めてきた雑誌がフォローしきれていなかった、視覚文化論や政治哲学を重点的に紹介している雑誌です。最新号ではポドロガを特集して、その点でも後継者といえる。アロンソンはこの『青いソファー』の多くの号で執筆しており、映画を中心に活動しています。

この二人くらいが、グロイス、エトキント的な西側の理論の咀嚼に対して、反対の極にいると思います。それはどういう意味かというと、ペトロフスカヤであればベンヤミン、バルト、あるいはアロンソ

230

ンであればドゥルーズといった、はっきりバックボーンとなる思想家がいて、その思想家をきっちり体系的に解釈することからまず始めようとしている。もちろんそれで終わりでなく、二人ともソヴィエト的なものというようなテーマへ振り向けていくのですけど、しかし「余白の哲学」の人たちには、特定の思想家をみずからのバックボーンとして体系的に理解しようという姿勢はなかったのではないか。そ

れこそもっとカオスのなかで受け入れていたのではないかという気がするんですよね。

この両極のあいだで、「余白の哲学」の人たちにはまず、理論そのものへの強い志向がある。また、ルイクリンは別ですが、ポドロガ、ヤンポリスキーに関していえば、グロイスやエトキントのような、対象としてのロシアへのこだわりもない。もちろん問題意識としてはつねにありますけど、対象として具体的にロシアのものを採ることは少ない。その一方で、ペトロフスカヤやアロンソンのように理論を体系的に咀嚼しようという姿勢でもなくて、それを使っていく姿勢である。そんな整理になるのですが、私はこの「余白の哲学」の半端な位置が面白いんじゃないかと思うんです。特にわれわれ外国人が、そこから何を得られるかというときにですね。理論と対象の共振みたいなものを最も引き出しうる位置なんじゃないか。

番場　考えてみれば、ロシア人がロシア文化以外のことを論じた本って、いままで日本では出なかったですよね。ロシア人はロシアのことを語るものだと思ってわれわれは怪しまない。アメリカ人がフランス文化を論じるものはあまりなかった。アメリカ人がフランス文化を論じるものはあまりなかった。

乗松　ある意味、日本の状況に似ているわけですが。

北野　いまの話はそっくりですね。アメリカで出ている日本人が書くものも多くの場合、日本文化論になっている——他人のことをおいそれとは言えませんが。

番場 グロイスの『全体芸術様式スターリン』（亀山郁夫、古賀義顕訳、現代思潮新社）の訳が出たのは二〇〇〇年でしたよね。あれの方がずっと消化としては早いわけです。いわゆるロシア文学界・業界から受け入れられるのも早くて、訳される前からグロイスに関する議論はかなり盛んだった。それに比べて「余白の哲学」が遅れたのは事実ですね。

アメリカのヤンポリスキー──アヴァンギャルド、『オクトーバー』、ポスト冷戦

北野 ロシアの専門家でない僕がのこのことこの場にいるのは、少しばかり個人的にヤンポリスキー氏の仕事を存じあげていること──これはしかし、実に「少しばかり」というものです──を措くとすれば、彼の仕事を、彼が現在居を移しているアメリカの知的状況から見るとなんらかの補助線になるかもしれない、という役回りもあるかと思ってのことです。とはいえ、どこまでそれを全うできるかははなはだ不安でもあり、ならば、乗松さんのヤンポリスキーと番場さんのヤンポリスキーのあいだで、個人的関心に引きつけながら、ヤンポリスキーからどう理論的な話を広げていくことができるかということでお話させていただこうと思います。

僕は映画研究の片隅にいる者ですが、昨今英米系で広がっている、いわゆるフィルム・スタディーズという場よりも、批評誌『オクトーバー』という場所、そのなかでの映画の扱いに興味をもって勉強してきたところがあります──何ほどの成果もまだあげていませんが。ヤンポリスキーがアメリカに来たとき、彼を迎え入れた先がその『オクトーバー』です。そこで、『オクトーバー』を一方において、アメリカにおけるヤンポリスキーの位置に接近しつつ、どのような理論的問題群を見出せるかということを

232

考えたいと思います。具体的には、芸術をめぐる思考の領域でロシアとアメリカの交流はどのようなも
のであったかを振り返り、とりあえずひとつの見取図を作成してみたい。まず芸術をめぐる場面での露
米交流を通時的に見ておきましょう。芸術活動の領域で、ロシア関連の思考や作品がアメリカで果たし
てきた役割は、一見するよりかなり大きいのではないかと考えます。二〇世紀アメリカにおける芸術批
評の要諦は、モダニズム理論の構築とその展開にあるといえるわけですが、それは教科書的にいうと次
のようになるでしょう、戦前、ニューヨーク近代美術館（MOMA）初代館長となったアルフレッド・
バーによる、モダニズムのコンセプトづくりとそれに基づいたMOMAという制度の構築。戦中から戦
後へとそれを批判的に継承した、グリーンバーグによるアヴァンギャルド理論と、ジャクソン・ポロッ
クの抽象表現主義。次いでマイケル・フリードが推し進めた、哲学的に洗練されたモダニズム論。さら
にはそれを脱構築し、批評実践を行いつつ、ポストモダン状況のなかでの新たな芸術実践の方向を理論
的に模索するロザリンド・クラウスら『オクトーバー』派の活動。こういった流れの図式です。これは
日本でも、一九八〇年代より『批評空間』をはじめ多くの場でくりかえし論及されてきたものですね。
近代芸術実践における純粋な視覚性という概念に基軸をおいた美学原理の立ち上げから、その解体へ向
けての批評実践の試み、あるいはより広くスパンをとり、ヴェルフリンの系譜にまで遡ることのできる
フォーマリズム批評のアメリカにおける再生という解釈の試み、そのあたりが代表的でしょう。
　こういった解釈はしかし、かなり純化された理論的な次元でアプローチされたもので、モダニズムと
その批判のなかで繰り広げられた理論化作業の実態を真空状態で考えているきらいがある。せいぜい、
ときとして言及される、アメリカとフランスのあいだの芸術活動におけるヘゲモニー争い、それと連動
した批評実践というコンテクストです。でも、ここに少なくとも、ロシアの思考あるいは芸術実践との

関係性という視点を導入する必要があるだろう、そうすることで、アメリカのモダニズムとその変遷も

また違ったかたちのものがみえてくるだろう、そう思うのです。

そもそもバーが、MOMA着任の直前、一九二六‐二七年にモスクワを訪れています。日記が残って

いてその様子を知ることができます。バーはモスクワで多くの美術館を訪れ、さまざまな芸術家に直接

会ってもいるのですが、同時にたくさんの映画を観、劇場へも通い、さらにはポスターや写真などを目

にすることが多かったようで、それらに大きな関心を示しています。映画に関していえば、エイゼンシ

ュテインにはかなりの回数会い、多くの話をしているようです。そうしたなか、「ロシアでは美術よりも、

映画などの新しい表現活動の方が魅力的なのかもしれない」とさえ漏らします。そのモスクワ体験を、

彼がキュレーションを行った有名な展覧会「キュビスムと抽象芸術」展(一九三六年)──そこで提示

された西洋近代芸術の理論化が、このあとのアメリカ芸術界における近代美術の理念となっていくわけ

ですが──に活かしていることは明らかです。ロトチェンコのポスターをはじめ数々の新しい表現活動

が、その展覧会でとりあげられているからです。

このことを踏まえると、グリーンバーグが彼のモダニズム美学の中心となるテーゼを打ち出した名高

い論文「アヴァンギャルドとキッチュ」(『グリーンバーグ批評選集』藤枝晃雄編訳、勁草書房、二〇〇五年

所収)の意味合いも、少し異なってみえるのではないでしょうか。というのもそこでは、グリーンバー

グは少なからずややこしい書き方をしているので留保は必要ですけれども、大枠としては、映画をはじ

めとする表現実践は「キッチュ」としてわきへ追いやられてしまっています。むろん、グリーンバーグ

がもともとかなり色濃い左翼であったこと、カンディンスキーをはじめロシアの絵画について批評を散

発的にではあれ書き継いでいて、ロシア芸術を扱おうとする際は少なからず逡巡もしているということ、

などは看過できないので、実際は事態をそう単純に捉えてはいけません。もっといえば、戦後、一九六〇年代半ばまで、ロシアの芸術はなかなか目にできなかったようです——少なくとも公的なものとしては、バーの努力でどうにか一九世紀ロシアの絵画の展覧会が催された程度だと思います。であるのでグリーンバーグは、錯綜とした状況にとりかこまれ批評を展開していたといった方がより妥当であろうとは思います。

これが六〇年代のフリードになると、地政学的に緊張したまなざしもほとんど見受けられなくなる。むしろ——仕事としては後のことになるとはいえ——フランス絵画史という王道から、彼と同時代のアメリカにおけるモダニズム作品への系譜の道筋を丹念に跡づける作業を進める。その作業に、モダニズムの核となる鑑賞経験のかたちとその低俗化したかたち——前者が「アブソープション」、後者が「シアトリカリティ」——の理論化が重ねあわされていくわけですね。その理論化作業において支柱となったのが、師であるスタンリー・キャベルを介した現象学、とりわけハイデガーであったことはつとに有名です。面白いのは、フリードはしたがって映画に相当ネガティブな扱いを示しますが、キャベルはそうでもないというか、逆に映画へのコミットメントが強いということですけれども。

ともあれ、一九七〇年代半ばに創刊された『オクトーバー』は、フリード的な芸術批評に対する反旗をあからさまにして活動を始めます。そしてそのジャーナル名が示しているように（十月革命）ロシア・アヴァンギャルドへの理論上のコミットメントがかなり意識的でもあった、そのことは軽視できないと思うのです。事実、創刊時からの編集委員であるアネット・マイケルソンは、エイゼンシュテインやヴェルトフをはじめとしたロシアの初期映画を精力的にリサーチしていますが、それは、七〇年代以降フィルム・スタディーズなる専門化された研究分野で盛んな、いわゆる「初期映画」研究とは似て非

なるものです。単なる歴史の掘り起こしというよりも、二〇世紀の芸術活動の根本的な見直しという企図が根底にあるといった方がいい。また、クラウスの最初の著作『近代彫刻のなかの通路』(*Passage in Modern Sculpture,* The MIT Press, 1977)も、モダニズムの幕開けともされるロダンの『地獄門』と、エイゼンシュテインの『戦艦ポチョムキン』を並置することから始まっており、仏・独・露をはじめ多くの国境を横断しながら展開するインターナショナル・アヴァンギャルド、そしてそのアメリカ現代彫刻への流れ込みという系譜を再検証する構図になっている。つまりは『オクトーバー』は当初より、フリード的なモダニズムの脱構築を進める際、理論的・歴史的な参照点のひとつとして、ロシア・アヴァンギャルド芸術、あるいはインターナショナル・アヴァンギャルドを彼方に見据えていたところがあるといえる。むろん『オクトーバー』をひとまとまりの原理原則をもった運動として捉えることは不可能ですし、そうすべきでもないのですが、大枠のところでは、一定の知的方向性、一定の批評的参照項を意識しながら、活動を展開していたことは否めない。

ヤンポリスキーはそのような『オクトーバー』に迎え入れられるわけです。ですので、現代フランス思想を操る「余白の哲学」の映画研究者と、フランスのポスト構造主義を武器として活動していた『オクトーバー』の接近は、それほど意外なものではない。それなりに関心が重なったところにあったといえるのではないか。その意味で、ヤンポリスキーとアメリカの接続は、『オクトーバー』を中心とした芸術をめぐる先鋭的思考の今後の展開という広い観点からも、興味深いと思います。これが第一点です。

しかし見取図をもう少し広げておく必要があるでしょう。というのも、ポスト冷戦となった現在、素朴にロシア・アヴァンギャルドに憧れているわけにはいかないこともまた明らかで、それに対するスタンスをより周到に立て直すべき状況になってきているからです。そのあたりの輪郭をはっきりさせてお

くために、いくつかのラインを混在させてもいるこの状況についてもう少し触れておきましょう。

一九九八年にMOMAで大規模なロトチェンコ展がありましたが、これは、スターリニズムは認めないけどロシア・アヴァンギャルドは大歓迎だという主張があからさまなものだったと記憶しています。当時すでに、アメリカのポストモダニズム論者のあいだでグロイスがそれなりに受容され、評価されていたにもかかわらずです。冷戦構造のようにもみえ、いささか古臭くさえみえるこうしたロトチェンコの捉え方は、けれども先ほどの見取図を踏まえると、バーのモダニズム論の「直系」なる後継者としての自己認識をMOMAが前景化したものとする方が適切でしょう。その意味では、さまざまなモダニズム理解がこれまで以上に乱立しはじめ、それは研究者や批評家のあいだのみならず、制度のイデオロギーにまで波及しはじめたということなのかもしれません。急いで加えておけば、ルブリョフのイコン画から始まりカバコフの作品で終わる、グッゲンハイムの大展覧会「ロシア！（RUSSIA!）」（二〇〇五年九月―二〇〇六年一月）には、インスタレーション的なアートを推進するこの美術館ならではの考え方が見え隠れしています。

ヤンポリスキーも『オクトーバー』も、こうした動きとは距離をおきながら思考していると考えた方がいいでしょう。そのあたりの間合いのとり具合にこそ彼らの面白さもあるでしょう。ロシアの地で、マイケルソンやジェイムソンやスーザン・バック＝モースが、デリダやナンシーらとともに「余白の哲学」グループと交流をもったことはよく知られていますし、ヤンポリスキーと『オクトーバー』の出会いも、どちらが先行していたのか知りませんが、この交流と密接に連動していたと思われます。バック＝モースが書いた『夢世界とカタストロフィ』（Dream World and Catastrophe, The MIT Press, 2000）で、このあたりの軌跡の一端をうかがい知ることができます。ヤンポリスキーがマイケルソンとセットのよ

うに論じられる箇所があり、この二人は、グロイス流のロシア・アヴァンギャルド理解とは異なり、そこに思考の夢／夢の思考を探り出そうとしてきたアメリカでの代表であるという記述です。ただ、ベンヤミン的な歴史の残骸からの想像力の救済という枠組みで、ロシア革命の想像力を救出しようとするバック＝モースのいささか大仰な構図を背景にすると、ヤンポリスキーの批評はかなりミクロな企てとして映し出されてしまっている感があbut。小さな理論的レファランスの出会いやズレ、衝突や浸透といったものがヤンポリスキーの醍醐味のひとつであるので、あまり大きなマッピングのなかで計測するのもよいような悪いような、といえましょうか。

唐突ですが、ここでレフ・マノヴィッチという、これまたロシアからアメリカに移り住み、近年注目を集めている研究者がいることに触れておくのも悪くないかもしれません。ヤンポリスキーが映画を挺子とした思考を繰り広げているのに対して、マノヴィッチは「ニュー・メディア」という、新しいタイプの映像テクノロジー——直感的にはデジタル化以降の映像媒体のことですが、一昔前に日本で流行った意味での「ニュー・メディア」とは異なるものです——に関する新しい研究領域でリーダーと目されている人です。ちょっと強引な並列ですが、つまりは二人のロシア人研究者が、映像——新旧の媒体に分かれるとはいえ——をめぐる思考の、アメリカにおける重要な一角を形成しているというわけです。

さらにいえば両者は、映像を考察する際、身体に注目するところも似ている。もちろん、映像における身体表象はステレオタイプに構築されてきたのだとか、それを規定する言説／イメージ布置が歴史的に形成されてきたのだとか、だから生の身体を回復するためにそれを脱構築せねばならないとかいう話ではありません。人間存在とイメージの関係性の看過できない契機のひとつとして、身体を考えるといった方向です。わたしなりの言葉に直していえば、両者には、現存在の様態そのものが身体シェーマの折

238

り重なりであるし、それが対峙する映像のなかに映し出されているものも、そういった身体シェーマの折り重なりの展開系のひとつの現れであるし、さらに、映像の身体のあいだの関係性自体も無垢な時空間が広がっているわけではなく、同じように身体シェーマの折り重なりがあるといった理解があるように思えます。そうした身体シェーマの三つの拠点のあいだにも、多くの接触と衝突、反発あるいは相互浸透があるだろうという考え方も少なからず共通しているように思われます。

　贔屓目でみると、マノヴィッチはそういった身体への注視のもと、編集概念をはじめ、インターフェイス概念そしてアクセス概念を再構成し、刺激的な新しいメディア論を展開しています。ただ、イメージと人間存在の間の関係性を、デジタルメディアの出現と重ね合わせて語ろうとする論述が、エドワード・ソジャなどのポストモダン地理学に依拠したりなどしていて、資本主義史の判りやすい大きな物語に傾いていったりするきらいがあります。これに比べるとやはりヤンポリスキーは、あくまで「ミクロ」な観察眼の追及という姿勢を崩さない。でもだからこそ、細微な局面での身体シェーマの出会い、浸透したり歪曲したり、衝突したり反発したりするさまのあぶり出しは刺激的で、そこで立ち現れる／機動する図柄を前景化していく手つきは、読む者に予期せぬ思考がふいに立ち現れる瞬間を知らしめるといったところがあります。そこにはまた、マノヴィッチとは別の政治的賭けがあるようにもみえます。

　さらにいえば、『オクトーバー』と重なりつつも別のベクトルが見え隠れするようでもあり、そのあたり強く興味を引かれるところですね。

乗松　私はアメリカの美術批評を詳らかにするわけではありませんので、対象を絞ってコメントします。まずグリーンバーグの「アヴァンギャルドとキッチュ」という論文ですが、これひとつとってもロシア・ソ連との関わりあいは微妙です。執筆当時、グリーンバーグはトロツキストであったというんです

が、これを読んでも左翼としての彼の政治的姿勢が見えてくるわけではない。たとえばアヴァンギャルドを革命と短絡させるようなことはなく、むしろ、Ｔ・Ｊ・クラークが指摘したことですが、アヴァンギャルドはブルジョワ文化と分離する身振りを見せながらも、実はブルジョワ文化に内属しているのだとされます（「クレメント・グリーンバーグの芸術理論」、『批評空間』一九九五年臨時増刊号、特集「モダニズムのハード・コア」所収）。

この論文では、アヴァンギャルドとキッチュを対照するのに、ドワイト・マクドナルドのソ連映画論に乗っかって、ピカソとレーピンを前にしたロシア農民という例が出てくる。アヴァンギャルドの例が、たとえばマレーヴィチでなくピカソであるわけです。それがなんでだろうというのもあります。

ここで少しグロイスの話をします。ご存知のとおりグロイスは、グリーンバーグが行ったアヴァンギャルドとキッチュの対置をご破算にして、むしろロシアにおいてはアヴァンギャルドと、キッチュに相当する社会主義リアリズムが連続していたのだという話をしたわけですが、そのときの彼の論法は、純粋視覚に対する批判に重なるところがあります。アヴァンギャルドはゼロから世界をつくりあげようとするのだけれども、しかしその世界をつくりあげる芸術家本人のポジションは、つくりあげられる世界に対して超越的な、純粋な位置に保持されてしまう。社会主義リアリズムというのは、その超越的なポジションにスターリンが雪崩れこんできたものなのだというわけです。ただそれだけでは、スターリンがアヴァンギャルドを弾圧したという事実を説明できない。したがってグロイスにしても、アヴァンギャルドと社会主義リアリズムの違いをいちおう述べておく必要がある。その違いを説明するのに使われる図式が、実はグリーンバーグなどと非常に近くて、基本的に過去の歴史、美術史に対する態度が参照項になっています。

240

つまり、グリーンバーグはアヴァンギャルドとキッチュを対置して、アヴァンギャルドというのは過去の歴史のプロセスの模倣なのだ、それに対してキッチュは過去の歴史の結果を模倣するものなのだと言った。それに対してグロイスは、アヴァンギャルドは過去の歴史の拒絶であったと、ただしその拒絶というのは、過去の歴史、ブルジョワ文化の歴史がまだ生きているという前提があったからこそ、それを拒絶することに意味があったのだ、と。それに対し、社会主義リアリズムにとって過去の歴史は死に絶えている。過去の歴史は自由に引用を行えるアーカイヴになったという言い方を、グロイスはするわけですから。このグロイスの社会主義リアリズムに対する見方と、グリーンバーグのキッチュに対する見方はほとんど同じといっていい。

アヴァンギャルドに関しては、「プロセスの模倣」に対して「拒絶」ですから少し見方が違っていて、T・J・クラークの言っていた、否定性がモダニズムの核であるという話の方が近いと思いますけれども、この違いが、グリーンバーグの論文でアヴァンギャルドの例がマレーヴィチでなくピカソであったのと関係するかもしれません。いずれにしても、アヴァンギャルドと社会主義リアリズムの違いをいうときに、グロイスはアメリカの美術批評のスタンダードに則っている。

グロイスは『全体芸術様式スターリン』の後半で、ソッツ・アートを賞賛しています。その際、ソッツ・アートを西側のポストモダンと区別するのですが、そこでも実は、グリーンバーグ流のアヴァンギャルド／キッチュの対置が援用されているように思います。グロイスは西側のポストモダンについて、芸術家が超越的な純粋なポジションにいるから駄目だと言うんです。一方ロシアではアヴァンギャルドを受け継いで、芸術家が滅ぼされ、完全なキッチュの時代が来た。ソッツ・アートはキッチュの後継者である。そこでは芸術家のポジションは純粋なものではありえない、スターリンみたいなも

のにまみれた不純なものでしかありえない、そういうことを自覚しているからソッツ・アートは良い、と。グリーンバーグ的な二項対立を流用したうえで、その価値づけだけ反転させた感があります。

番場　要するに、ロシアこそが真のポストモダンなのだ、その価値こそが本場である、ということでロシアのお国自慢になるわけですよね。するりと評価が反転してしまう。日本でも一九九七年に『現代思想』がロシアのポストモダン論を特集しています（一九九七年四月号、特集「ロシアはどこへ行く」）。そこではグロイスと並んでミハイル・エプシュテインという人がとりあげられていて、ソヴィエト＝ポストモダン論というのが一時期かなり流行りました。まあ、どことなく喜劇的な感じもありましたが。

北野　八〇年代は、日本＝ポストモダンですよね。

乗松　すごく似ているのですね。プレモダンかポストモダンかみたいなことが日本に関してもいわれるし、ロシアに関してもいわれる。

北野　いまアメリカで、中国研究がポストモダン・チャイナを謳っていたりしますよね。

番場　さらに補助線を引くと、グロイスの友だちがイリヤ・カバコフなんですよね。国際的に一番有名なロシアのコンセプチュアル・アーティストです。彼は、ソ連がなくなって、とっても困ると言っている。つまりソ連時代のモスクワの共同アパートのじめじめした雰囲気だとか、抑圧経験だとか、そのもとで市民が紡いできた小さな夢だとかを描いてきた彼が、ソ連が終わってしまったときにどういう作品をつくるべきかで悩んでいる。二〇〇〇年の越後妻有アート・トリエンナーレ「大地の芸術祭」での彼の作品なんかを見てみると、たいへん牧歌的で、これがカバコフ？という作品になっている。ある意味ではほっとするし、私はたいへん好きなのですが、もはや旧ソ連のアンダーグラウ

棚田を利用した、たいへん牧歌的で、

ンド

242

ド作家という感じではない。

　もちろんヤンポリスキーはグロイス的でもなければカバコフ的でもないのですが、カバコフまで入れ
てみると、現在のロシアの知識人がグローバル化のなかでポジショニングにどれだけ苦労しているかと
いうのが見えてくるかもしれません。

北野　先ほど申しあげたように、アメリカがポスト冷戦に入ったときに、近現代の芸術に対してどうい
う姿勢をとっていくかをみると、ロトチェンコ展より前に、冷戦が終わるか終わらない一九九〇年です
が、すごく話題にもなった、ヴァールヌドー――もともとバリバリのアカデミシャンであったのが、八
〇年代半ばにウィリアム・ルービンに見出されMOMAのキュレーションに携わるようになり、八九
年には主任キューレーターになった異色の美術研究者――による「ハイ・アンド・ロー」(High and
Low: Modern Art and Popular Culture) という大規模展覧会があったことも重要かもしれません。アヴァ
ンギャルドとキッチュ的な図式のひとつの平板化されたヴァージョンをテーマに、近現代美術の再整理
をおこなった展覧会です。簡単にいってしまうと、お高くとまっていたハイ・アート側が、実際のとこ
ろは手をかえ品をかえローからネタを仕入れていたという話です。身も蓋もないことになってしまいま
すが、大文字の近現代芸術の歴史として、ハイ／ローという区別ができないのだ、ハイ・アートとロ
ー・アートが独立して進んできたのではなく、ハイ・アートのなかに深くロー・アートが浸透している
のだと主張したわけです。つまりは、ポスト冷戦期のスタンスのとり方の難しさになるわけですけど、
要するに、アヴァンギャルドとキッチュというグリーンバーグ的な二項対立が、外的状況の緊張度がい
ったん緩まったかにみえたためか、逆に主流派においてなし崩し的に脱構築化されてしまったのだとも
いえるような状況なわけです。それも、近代美術館というアメリカの大文字の制度において。

その意味では、先ほどおっしゃったグロイスの、アヴァンギャルドと社会主義をひとくくりの視点で見るという理解が輸入された際、グロイスが狙ってか狙わずかはわかりませんが、同じような理解の仕方がすでにアメリカにも広がりはじめていた、感性としてすっと入ってくるような土壌ができあがっていたのではないかと思うのですね。このことに加えて、乗松さんがいわれた、グロイスにはグリーンバーグ以来のアヴァンギャルド論の影響が陰に陽にあるという点、番場さんがいわれた、カバコフが冷戦のあとといささか迷走しているかもしれないという点を加味すると、二〇世紀の美術をめぐる思考の東西における奇妙な平行さえ浮かびあがってくるかもしれず、面白いですね。

ですので、少なくともグロイスが批判的な思考として入ってきたのかどうか、微妙なところです。

『オクトーバー』は「ハイ・アンド・ロー」展に関して、まだ開催中かその直後かに特集を組むほどでした。美術系の学部や大学院に行っている友人たちに聞いても、この図式、もしくはこの図式のなし崩し的な平板化に対してどういう批評的な戦術をとっていくべきかといった、大きな関心事になっていたといえるかもしれません。ちなみにシカゴ大学からグリーンバーグの著作集が出版されはじめるのが八六年、最後の第四巻が出るのが九三年です。

ともあれ、暴力的に単純化すると、少なくとも二〇世紀アメリカの先鋭的な芸術実践に関する概念化の作業の変遷においては、インターナショナル・アヴァンギャルドという言葉が、ある時期からアヴァンギャルドになり、さらにはモダニズムになったという大きな流れがあるのではないか。ある種の境界横断的な芸術をめぐる思考があったのだけれども、それがグリーンバーグぐらいからアヴァンギャルド

ということになり、さらにはモダニズムという、作品の即自的な理解になっていく。それに対して『オクトーバー』はインターナショナル・アヴァンギャルドにこだわっていて、それでロシア・アヴァンギャルドにも強い興味を示しているのではないかと。

番場　要するに、バーのころにはあったアメリカ・フランス・ロシア間の文化的緊張関係の意識が、グリーンバーグ以降だんだん縮小されていった、それが『オクトーバー』派で、ある種もう一度インターナショナルな見方に……という見取図ですか。

北野　自分自身でちょっと単純化しすぎたかなと思うんですけど、そういうとこがあるかなと。ともあれ、バーの「キュビスムと抽象美術」は、抽象芸術というものを、それこそ抽象化のプロセスを追究していくタイプの芸術と、抽象した結果を表す芸術の二つに区分して、その流れをマネ、モネあたりから辿るものですね。

乗松　それは優劣はないのですか？

北野　その点に関しては、バー自身はないと思いますよ。むしろその二つの系譜が巧みに融合されていくのだという図式の設定そのものが、野心的にすぎるというか強引なわけで、結果、その融合のフィクションが一種イデオロギー的な効果さえ生んでいくことになっていったのだとは思いますが。急いで付け加えておけば、そういった抽象芸術の諸派の流れの融合のクライマックスとしてピカソを位置づけ、それをベースにして近代芸術の諸派の流れをチャート化したわけです。そういう論構えになっていて、ピカソがインターナショナル・アヴァンギャルドの頂点だといえば、それはかなり説得力をもった理解であったことは間違いない。けれどもそのようにチャート化してしまうことで、ピカソにいたる道にあったカンディンスキーやらマレーヴィチやらは、近代美術の発展途上の試行にすぎなかったように しか

みえなくなってしまうようなところもあり……。

番場　フォーマリスティックな観点から、つまり形態がどのように分解し再構築されていくかという観点から見ていくならば、マネからセザンヌを経てキュビスムにいたる道のりは非常に論理的なわけですが、近年のアメリカの理論家たちは、フォーマリスティックな観点からロシアに興味があるということではかならずしもなくて、たとえばロシアの構成主義であるとか、生産主義であるとか、すなわち芸術作品が社会といかに切り結ぶか、そのときに芸術という理念がいかに徹底的に疑われたかというところに関心を向けているようですね。たとえば最近、日本語訳が出たニコライ・タラブーキンの『最後の絵画』（江村公訳、水声社、二〇〇六年）ですが、その仏訳にかなり早い段階で反応していたのが、アメリカとフランスで仕事をしていたイヴ＝アラン・ボワだったと聞きました。

北野　そのとおりだと思います。ボワはバルトの弟子ですが、のちにアメリカに渡って『オクトーバー』の編集委員になった人ですね。バーが敷いてしまったチャート化が、グリーンバーグ、フリードと継承されていく、そういった美術の流れの理解に対してカウンターを探ることが『オクトーバー』の課題であったとしたら、ボワのタラブーキンへの注目もそのようなコンテクストに重なるものであったかもしれません。生産の次元の導入はそのひとつの方法論的戦術といえる。

もうひとつ、マテリアルの問題がテクノロジーの問題と重なりあうわけですけど、そこが社会と芸術のあいだの何かとしてあるような気がします。つまりグリーンバーグからフリードにいたる流れでのメディウムの考え方より、もっと感性的に豊かな技術の捉え方であったり、マチエールの捉え方であったりが、『オクトーバー』にはあるんじゃないかと思います。

番場　グリーンバーグが「モダニズムの絵画」（『グリーンバーグ批評選集』所収）で挙げている、絵画の

メディウムとしての特性は一つなんですよね。平面性だけなのです。ロシアの、一九一〇—二〇年代の議論ではそうではなかった。つまり平面性プラス色彩、ファクトゥーラ——肌理ですね——、マテリアル等々というふうに、少なくとも還元の度合いがスマートじゃなくて、もう少しいろいろなものを残しているというか。それが、哲学的に洗練されたグリーンバーグ的フォーマリズムの流れと、ロシアのアヴァンギャルド芸術がすれ違うところかもしれません。

北野 クラウスがたとえば『視覚的無意識』（谷川渥、小西信之訳、月曜社、二〇一九年）で言っているのは、平面性というけど、ポロックが絵を描くとき、通常のようにイーゼルに立てて描くのではなく、床にカンバスをおいて、下を向いて描いているじゃないかと。そこには身体の関わりが否応なくある。さらにいえば、水平におかれたカンバスが壁に掲げられたとき、視覚とか平面性といっても、かなり慎重な記述と分析を必要とする実践になっているはずだと。それを織り込んだかたちでやっているのだから、なかなかわかりやすい平面性という話にはならないでしょうという話です。もちろんグリーンバーグをもっと広げて読むのは可能であるし、そういう作業も進んでいるわけですね。少なくとも、単純化された平面性の理論から押し広げるところが『オクトーバー』にあるのは間違いない。

番場 やっとヤンポリスキーに戻れるので発言しますが（笑）、彼は『近いものについて』の冒頭でグリーンバーグを論じています。そこで彼は、グリーンバーグが平面性と言いつつも、その平面を「不透明な窓」と呼んでいることに注目しているのです。絵画がひとつの平面なら、なぜ「窓」という言葉が残るのか、「板」でいいではないか。遠近法の時代には絵画はひとつの窓であり、つまり向こう側に突き抜けるためのものだったが、モダニズムはそれを否定したはずだ。ところがグリーンバーグはそうではないと言うんだ。窓という、ある意味で中途半端にもみえる言い方をした。でもヤンポリスキーはそうではないと言うん

ですね。たしかにマネ以降、遠近法的な空間は押しつぶされ、近接性——近さ——が支配的になってきた。でもそこには、遠近法的な空間性がつねに潜在していたと言うのです。マレーヴィチの正方形であっても、見方を変えれば、遠近法的に見えてしまうことがありうるわけだから。だから、グリーンバーグ的なモダニズムの絵画をヤンポリスキーは「近さ」の現象として見るんだけれども、それはリテラルな平面性の実現ではなくて、むしろ遠近法的な空間の実現が遅らされているということなのだ、それは遅延の詩学なのだって言っているのです。つまり時間性をもちこんでいるんだよね。これはなかなか面白いし、緻密な議論だと思います。

北野　それはほんと交差するところで……。

番場　フリード批判の文脈でよくプレザンスとディフェランスという議論がされているようですが、たぶんそれとも関わってくるのでしょうね。

北野　壁に掲げられたポロックの巨大な作品を見ると、やっぱり、どうしても何かが立ち現れてくる。だから純粋な抽象画ではない。抽象主義でなく抽象表現主義っていわれてしまうのは、美術館の壁に大きく掛けたときに、その枠組みの向こうに何かが立ち現れる、その何かは名づけがたいんだけど、何かが立ち現れているのだと見えてしまうことがあるわけですね。その「表現」されてしまうものとして立ち上がってくるものに関しては、瞬間性において立ち上がる「プレザンス」というよりは、観者と作品とのあいだになにがしかの関与の形式があって実現されるものであるということになるのかもしれません。

作品は変わりますけど、クラウスが初期の著作からすでに、ロダンの彫刻に関してかなり似た手つきで脱構築しています。ある瞬間にすべてがぱっと啓示されるのではなくて、そこに身体、時間の厚みが

不可避的に織り込まれているのだと。

番場 ただ、ヤンポリスキーのアヴァンギャルドに対する態度というのは、微妙に両義的というか曖昧というか、よくわからないんですけれども。

乗松 たしかに両義的ではある。ただヤンポリスキーは、古代文学からインターネットまでいろんなことで論文を書いていますが、やはり彼にとってモダニズムっていうのは特権的な時代であって。だからそのぶん、他の対象に対しては発揮される批評の手つきの粗暴さが鈍るようなところもある。要するに個々のテクスト解釈より、歴史的コンテクストの解釈になってしまうところがある。

番場 エイゼンシュテインに対する態度もひとつ大事なポイントで、彼の映画は直接全体主義につながるものなのだという、かなり辛い評価がなされることが最近のロシアでは増えてきているようですが、ヤンポリスキーは肯定的ですよね。

乗松 いま研究会でエイゼンシュテインの未邦訳の草稿を読んでいて、「ロダンとリルケ」という論文なのですが、『デーモンと迷宮』の第六章は、実はそこからの直接的なアイデアで成り立っているのです。エイゼンシュテインによれば、芸術的な想像力、造形の原理には、凸型と凹型の二種類がある。凸型というのはヴォリュームをもったオブジェのことですね。絵画、普通の具象画もこれに含まれるのですが、凸型とそれに対して凹型の造形原理というのがある。それは自分のヴォリュームによってではなく、自分のまわりから、中空からの圧力によるくぼみ、くぼむことによって形成されるような造形だと。まさに凸型と凹型の組みあわせという、『デーモンと迷宮』の話につながるわけです。で、エイゼンシュテインによれば、現代まで基本的には凸型が主流であった。でも実は凹型の方が芸術において、人間においては原初的なのだと。なぜかというと、人間は母親の予宮のなかにいるあいだは、母親の羊水から、あるいは

母親のお腹からの圧力によって、その凹型の原理によって世界を感知する。そもそも impression というものがそうだ。この凹型と凸型を綜合しなきゃいけないというんですね。

エイゼンシュテインはそういうタームで映画を考えていた人で、モンタージュだけとりあげると、グリーンバーグ的に媒体の純粋性を追求した人のような気がしなくもないですけど、実際そんなことはなく、すごく博識で文学も美術も渉猟しています。「ロダンとリルケ」ではフェヒナーやロールシャッハも参照されるんですが、そういう諸芸術を統合する感覚－心理学的パースペクティヴで映画を思考していた。

北野 おっしゃるのを聞いていると、エイゼンシュテインが何を考えていたのかということでとでも、なるほどと膝を打つようなところがあります。僕はそれほど詳しいわけでもないので、無責任な話になってしまうのですが、ロシア・アヴァンギャルドのムーヴメントのなかでのエイゼンシュテインの位置も、映画という一ジャンルの話なのか、そもそもロシア・アヴァンギャルドがジャンルをどこまで小分けしていたのか、むしろもっとダイナミックな全体性において捉えていたのではないかと昔から感じていましたし。先ほどの話でいえば、美術研究のバーが、モスクワでエイゼンシュテインと何回も会っている。で、その知性に非常に感銘を受けて、美術家よりも面白いという感想を書きつけています。

また、鴻英良さんに言わせると、エイゼンシュテインはもともと演劇の人で、アトラクションという概念も演劇での活動経験が元になっているところがある。だからアトラクション概念には、身体性のエレメントがどうしても入っていると思います——最近の初期映画の研究での「シネマ・オブ・アトラクション」といった概念も、エイゼンシュテインからの影響がみえないわけでもない。人類学的な知識も相当すごいですしね。映画だけの人じゃない。ロシア・アヴァンギャルドは国境的にもボーダーレスで

あったけれども、分野的にもダイナミックに横断的であるということかもしれません。

番場 さまざまな相互作用としての、いわば猥雑なアヴァンギャルドというのがあって、その代表としてメイエルホリド、エイゼンシュテインという流れがあったのでしょうね。

メディウムと存在論の狭間で

番場 ヤンポリスキーに対する私の関心は、ごく私的で限定されたものでしかありません。北野さんの言葉でいえばあくまで「ミクロな」関心ということになるでしょうが、そのかぎりにおいていくつか問題提起をしたいと思います。

ヤンポリスキーに対する私の第一の関心は、彼がドゥルーズをはじめとする、いわゆる「現代思想」を初めてロシア語のエクリチュールのなかにもちこんだ一人だということに向けられています。先ほどの話にも出てきたように、ヤンポリスキーをはじめとする「余白の哲学」グループは、なによりまず翻訳する人たちであったわけですよね。フランス現代思想をロシア語に翻訳する。それをまた英語に翻訳する。とにかく二重三重の翻訳経験から思考を紡ぎだすわけです。その結果、彼らのロシア語はきわめて異様なものとなっています。とにかくロシア語をぎりぎりに痛めつけるような文章で、ルイクリンやポドロガなど特にひどい（笑）。言われていることをひととおり理解するだけでもたいへん骨が折れる難解なロシア語なのです。ですから、乗松さんと平松さんによって『デーモンと迷宮』が読みやすい日本語に訳されたことはたいへんな偉業といってよい。私なんて、最初にこの翻訳計画を聞いたとき、正気の沙汰かと思ったくらいですから（笑）。

しかしこうした畸形的なエクリチュールは、日本語で仕事をしているわれわれにはお馴染みのものでもあります。一方でフランス語やら英語やらドイツ語やらの翻訳概念に翻弄され、他方で小林秀雄やら蓮實重彦やらの文体にも感染しつつ、考え、かつ書くということ——われわれの世代の誰もがつねにめさせられている辛酸ですね。ところが、どうやらポスト・ソヴィエトのロシア人たちもまた同様の苦境にあるらしい。ロトマンらの記号学世代まではかろうじて残っていたロシア語に対する信頼が、ヤンポリスキーらの世代にはもはや失われてしまっているようにみえる。そのような荒涼たる言語風景のなかで、哲学はどのようにして可能なのか——これが私の第一の問題提起です。

第二に、私にとって重要だったのは、ヤンポリスキーのいくつかのテクストが、「身体」に対してわれわれがもっているある種のロマンティシズムに対する反省を促してくれた点にあります。日本の言説空間において、「身体」という語は、多くの場合、言葉を用いて仕事をしなければならないわれわれにとっての免罪符として機能しているのではないかと思うのです。われわれは言葉を用い、言葉について読み、言葉について書いている。しかし、ちょっと仕事に疲れてくると「身体」と言いだす（笑）。身体とは言語の外部である、記号から溢れるもの、記号に取り憑く過剰、文化への抵抗である、あるいは、われわれはそもそも身体である——といった言い方ですね。べつにそれが間違いだと言っているわけではありません。しかし、「身体」の一語が思考停止装置として働く場合があるということ、これも事実だと思います。あくまでたとえばの話ですが、ウォルター・オングのような人が日本であれほどもてはやされたのも、こうした理由からではないでしょうか。

しかし、私は『デーモンと迷宮』を初めて読んだとき、この人は身体に対するロマンティックな憧憬

252

から自由なのではないかと思ったのです。ヤンポリスキーは身体を文化的な構築物として、不可視の図式として、触知することはできないがその具体的な作動ぶりははっきり指摘できる抽象機械（ダイアグラム）として描きだそうとしているようにみえる。言い換えれば、ヤンポリスキーにとって身体は記号の外部ではなく、逆に、記号作用を支え、シニフィアンの繋留を可能にし、ひとつの記号の体制をつくりあげる条件なのです。ということはつまり、身体はひとつの記号の体制を別の体制に書き換える条件でもあるでしょう。

ゴーゴリの『外套』の語り（スカース）の背後に身振り手振りをまじえて語るコメディアンの肉声を聴きとったと信じたのがエイヘンバウムですが、ヤンポリスキーによれば、生きた身体のイリュージョンは、言語を組織する一連の変換過程のなかに現れる一段階にすぎない。言語の出発点に身体があるのではなく、オリジナルを欠くシミュラークルの連鎖のなかで不可視の「身体」がひとつの効果として析出されてくると言うのです。あるいは別の著書のなかで、同じゴーゴリの『鼻』はデカルト的コギトのパロディーだと言う。思惟する「私」の分裂というきわめて哲学的な出来事が、五等官の制服を着て通りを堂々と歩く鼻を生み出すのです。ゴーゴリの鼻がけっして視覚的にイメージできないものであり、それゆえ、われわれがふつう「身体」と呼ぶものとはかけ離れているという点に注意してください。それはむしろダイアグラムであり、なにか抽象的なものである。ドゥルーズには人形劇に関するクライストのテクストを論じた印象深いエッセーがありますが、彼はそこで三つの線を区別しています（「狂人の二つの体制」『狂人の二つの体制‐一九七五‐一九八二』河出書房新社、二〇〇四年所収）。まず人形劇の物語の線、次に人形そのものの柔軟な動き。しかし入形遣いの手は、このいずれともはっきり異なる線──抽象的で、非表象的な線──を描いています。象徴的でも想像的でもないこの抽象的な動き、

ダイアグラムが、人形の意味作用を可能にしているのです。

　表象を破壊する外部ではなく、表象の条件となる身体の構築する試み、正しいかどうかはともかくとして、ヤンポリスキーをこのように読むことによって、例えば一九世紀小説の身体という問題を新しいかたちで立てることができるのではないかと思うのです。小説と身体というと、従来は、小説のなかに表象された女性の身体を見る男性読者の欲望というわかりやすいところに落ち着いてしまうことが多かった。そのようにみるかぎり、一九世紀小説は転覆的な身体表象を抑圧したものとして非難され、単にえげつないだけの二〇世紀小説の身体表象が称揚されるという結果になってしまいます。しかし、小説言語を可能にする条件として身体の布置という問題を立ててみたらどうか。ゴーゴリ／エイヘンバウムの語りを可能にしたのが模倣的な身体の痙攣という仮想的な光景であったとしたら、たとえばドストエフスキー／バフチン的なポリフォニーを可能にする身体の布置はどのようなものか。そこでヤンポリスキーがとりだしたのが、あの「パースペクティヴを欠く視覚」という概念です。ヤンポリスキーは引用していませんが、バフチンは次のように書いています。「ドストエフスキーの世界の特殊性を舞台の上で描きだすことは原理的に不可能である。（……）フットライトは作品の正しい知覚を破壊してしまう。その演劇的効果、それは声だけが聴こえる暗い舞台であり、それ以上のものではない」（『ロシア文学史講義ノート』）。この暗い舞台をドストエフスキー／バフチン的なディスクールの隠れたダイアグラムとして分析することはできないだろうか。これが第二の問題提起です。

　視覚文化論に話題をシフトさせてみましょう。私は、ジョナサン・クレーリー『観察者の系譜』（以文社、二〇〇五年）のあとがきで訳者の遠藤知巳さんが書かれていたことがずっと気になっていました。「映像の単線的増大によって視覚を窒息させることと、映像の断片に「視覚的無意識」（ベンヤミン）を救

254

出しようとする私的な祈りにも似た試み。この両極のあいだで分裂しているとさえ見える現代の視覚性の様相は、ここではまだ書かれていない」。

前者はいうまでもないとして、後者の態度も、二〇世紀の思考の脈々たる流れとして、われわれにまっすぐつながっています。写真のインデクス性を強調してそれをあくまで絵画的類似性から区別しようとするパース、写真におけるアウラの消滅を言いつつも写真のなかに過去の現実が残した「焦げ穴」に魅了されるベンヤミン、写真は現実そのものの転移であり、ニエプスとリュミエールは遠近法という西洋の原罪を贖ったのだと言うバザン、「それは－かつて－あった」という反知性的な感慨にすすんで身をゆだねるバルト。ここで注目すべきことは、彼らの多くが写真という現代的なテクノロジーを古代のイメージ概念に結びつけていることです。バルトやバザンは、写真の「アケイロポイエトス」――キリストがみずからの肖像を布に自印して与えたという古代の神話――について語り、遠藤さんも言及されている一九世紀のアマチュア写真家オリヴァー・ウェンデル・ホームズ――英語圏の写真史ではすでに古典になっています――は、アブデラのデモクリトスとルクレティウスを参照して、写真は身体から剝離する皮膚（skin）ないし膜（membrane）だと言う。

ストイキツァは、プリニウス『博物誌』の挿話――ギリシアのコリントスの陶工ブタデスの娘が壁に落ちた恋人の影の輪郭をなぞったことが絵画の起源であるとする神話――を参照して、古代と現代の写真をつなぐ想像力の隠れた水脈を発見するきわめてスリリングな本を書いています（『影の歴史』岡田温司訳、平凡社、二〇〇八年）。さらに視野を広げれば、ロザリンド・クラウスが「指標論」（「オリジナリティと反復」小西信之訳、リブロポート、一九九四年所収）で指摘したように、インデクス的な記号に対する感性の復活が二〇世紀的な思考の大きな特徴のひとつであると言ってよいのかもしれません。

しかし、このような「祈り」は、大量映像消費時代に対する諦念──あるいは賭け──と分かちがたく結びついています。ベンヤミンはいうまでもありませんが、ホームズも、世界の写しとしての写真を貨幣になぞらえ、それを全世界に流通させる自然銀行の夢を語っていて、一九世紀写真史に関するアラン・セクーラのきわめて刺激的な論文の霊感源になっています（「身体とアーカイヴ」"The Body and the Archive," *October* 39, Winter 1986）。

現代の視覚文化論の二つの傾向を仮にこのようにまとめてみたとき、ヤンポリスキーの仕事はどこに位置づけられるのでしょうか。ヤンポリスキーは写真についてあまり多くは語っていないようですし、記号論から次第に離れていった彼がバルト的なディスクールに距離をおくのはわかるとしても、問うてみたくなる問題ではあります。私にもなんら見通しがあるわけではありません。ただ、この問題を考えるうえで、バロックの仮面について論じた『デーモンと迷宮』第六章がヒントになるかもしれないという気はします。端的に言いましょう。バザンが死者のマスクに注目したとき、彼が見ていたのはその表であって、裏面ではありませんでした。トリノの聖骸布にしても、ヤンポリスキーは、まさに仮面の不可視の面──身体の刻印を受けた雌型──に注目しています。彼は像そのものではなく、視覚のプロセスにおける中間段階に注目し、身体がひとつの像へと変換する過程において必然的に現れるアナモルフォーズをとりだそうとするのです。そうすると、可視的な身体と不可視の怪物とのあいだには境界がないということ、両者は表面を共有しているということになる。視覚像は盲目的な力の作用が生み出す効果だということになる。そうなれば、現象としての身体と抽象機械（ダイアグラム）としての身体という、先ほどの議論にもつながってきます。

256

乗松 まず、ヤンポリスキーにおける「身体」を、記号の条件として捉えるというご指摘ですね。私がいささか、ヤンポリスキーの脳天気な側面を強調しすぎたきらいがありますので、よい軌道修正をしていただいたかと思います。実際には、この講演集（『隠喩・神話・事実性』）に収録されるインタビューでも、ヤンポリスキーは身体を書き込みや取り込みの場として強調していますし、「あいだ」としての身体という話を振ったときも、こちらは記号体系と記号体系の「あいだ」ということで言ったのですが、ヤンポリスキーはむしろ、言語と非言語＝現象の「あいだ」ということに話をずらしていて、ある種の力が記号へと編成される中間段階のようなものとして、身体を捉えているようです。そもそも、二つの記号体系の衝突という話であれば、すでにロトマンが、最も意味生産的なのは二つの記号体系の出会いとしてはむしろ、記号体系の出会いが予定調和的だとくりかえしていたわけですから、ヤンポリスキーとしてはむしろ、記号体系の出会いが予定調和的に意味へとつなげられるのに抗うことのほうが、目論見であったと言えるでしょう。たとえば先ほど触れた、「カイロス」と呼ばれる映画の時間性について、映画のなかの複数のセリーの出会いとして説明する際も、それはあくまで偶然的な出会いである、ハプニングであると強調するわけです。

顔に関して、『デーモンと迷宮』第六章では、ドゥルーズ＝ガタリ『千のプラトー』の有名な顔貌性の章が参照されます。そこでドゥルーズ＝ガタリは、「記号系とは混成的なものしかなく、地層とは少なくとも二つの系列の混成・出会いだ」と述べ、ホワイトウォール＝意味性とブラックホール＝主体化の混成として顔を論じていく。でも彼らはこの二つの系列の混成を、偶然的であるとは言わない。むしろ二つを特定の仕方で配分して顔を成り立たせる権力のアレンジメントがあって、それが大事だということのですが、ヤンポリスキーの関心がそこまで及んでいるのかは、少し微妙なところがあります。最近の『リヴァイアサンの帰還』などでは、そういう方向に関心が移行しているのかもしれません。

番場 先ほど北野さんが身体シェーマの折り返しということを言われていて、たいへん面白かったのですが、その際にメディアという問題が出てくるわけですね。そこで、ヤンポリスキーの思考の独自性を明らかにする補助線として、フリードリヒ・キットラーが考えられると思います。キットラーはあえて身体を全部メディアに明け渡してしまうのですね。身体はすでに死んでいる、メディアがすべてを決定しているのだと挑発的に言うわけです。それはおそらく、ドイツのアカデミズムとの闘争のなかで彼が選択した戦略的なポジションなのでしょうが、身体のロマンティシズムに対する攻撃として、これ以上ないほどのものになっています。もちろん、ヤンポリスキーはそうではないわけです。メディアと身体の関係というか、メディエーション、媒介作用そのものについて思考しているわけで、キットラーとはずいぶんと違う。

他方、メルロ゠ポンティはどうなのでしょう。ヤンポリスキーの場合、身体が外部のメディアによって損なわれ、くぼみ、変形されるといった、いわばえぐい事態に注目するわけで、いま乗松さんがおっしゃったような予定調和的な環境との関係や、右手と左手とがたがいに触れる／触れられるといった事態とは、ずいぶん違う気がするのですが。

北野 僕があえて身体シェーマといった用語を使って、ヤンポリスキーのなかに潜りこんでいるであろうメルロ゠ポンティの影響を強調するかたちで先ほどお話しさせていただいたのは、ある種の記述分析の道具立てをメルロ゠ポンティから借りてくる、そうして、言語のレベルであってもイメージのレベルであっても、そこはさまざまな身体シェーマが折り重なって構成されているのだという切り口を救い出そうという目論見があったからです。

それからもうひとつは、これが『知覚の現象学』より『見えるものと見えないもの』くらいになると、

258

出発点としての身体理解だけではなくて、身体そのものがメディウムであるとか、あるいは身体と身体のあいだに関しても、身体シェーマの折り重なりみたいなことを言いだすわけです。そういったある種の人間存在であれ世界存在であれを考えていくときに、身体シェーマの折り重なりのような出発点をもちましょう、というメルロ゠ポンティの考え方を、自由に使いまわすようにヤンポリスキーがとりいれているところが面白い、というのもありました。

であるので、予定調和的に両義性などに落ち着き先を見出していくか否かということに関しては、先ほど番場さんがおっしゃったとおりで、やはり違うだろうとは思っています。メルロ゠ポンティに潜在するかもしれない、有機体的なものへの信頼とは少し距離があるだろうということですね。

そこで、乗松さんが出されて、番場さんもキットラーを引きながら展開なされた、いわゆる狭い意味でのメディウムというものをいかに捉えているのか、あるいはもし身体がひとつのメディウムであるのだとしたら、番場さんの言葉を踏まえていえば、身体のロマンティシズムをいかに回避しているか、ということは非常に重要な点だと思います。つまり、メディウムに対するロマンティシズムも周到に回避しているのか、あるいは回避しつつ、何かある戦略的な方向性をヤンポリスキーは立てているのか。

番場 それは、ある種の技術決定論にどのような態度をとるかという問題ですよね。

北野 メディウム自体を無前提に実体として捉えてしまう問いの立て方は、たしかに技術決定論的ですね。それにもつながることかと思いますが、アンドレ・バザンは非常に分裂していると僕は感じています。ひとつには、番場さんがおっしゃった聖骸布とのアナロジーで、もともとこの議論は「写真映像の存在論」(『映画とは何かⅡ』小海永二訳、美術出版社、一九七〇年所収)でなされたもので、メディウムの存在論になっているところがある。じゃあ写真全部、映画全部がそうなの、という話にならざるをえな

い。でも他方で、スタイルの話をバザンはするわけですね、とりわけ映画に関しては。具体的にはウィリアム・ワイラーやオーソン・ウェルズのパン・フォーカスとディープ・スペースですが、そういったイメージの全画面的な奥行き感が実現されるというスタイルにバザンは非常にコミットするということもある。さらにいうと、天敵かのように、エイゼンシュテインのフォーマリズムを毛嫌いするということもある。つまり、メディウムの存在論と映画の様式論が混在しているわけですね。そこをいかに整理するか、いちおう映画研究者の端くれなので関心のあるところです。

おそらくバザンはこの論文を書く直前に、メルロ゠ポンティが一九四五年に高等映画研究所でやった「映画と新しい心理学」（『意味と無意味』瀧浦静雄ほか訳、みすず書房、一九八三年所収）についての講演を聴いたといわれています。これは『行動の構造』（一九四二年）の後の段階のメルロ゠ポンティ、『知覚の現象学』（一九四五年）の頃ですね。そこでは、われわれの世界理解はある種全体性において出てこないといけない、個別の感覚器官で与えられるものではなく、世界に投げ込まれた存在としてのわれわれがまずあるという理解が前面に出ていて、ゲシュタルト心理学がかなり支持されている。そして映画にも引きつけて、投げ込まれた存在としてのわれわれという理解の仕方と、ゲシュタルト心理学と、メディウムとしての映画、これらが平行関係にあるという話をメルロ゠ポンティはしているわけです。

これは非常に洗練された映画の存在論です。さきほども述べたように、メルロ゠ポンティ自身は変化していくし、それがまた映画と出会い直す経緯も重要なのですが。バザンはこの哲学的な存在論と、自分が好きな映画とをうまく調和させようとするわけだけど、おそらくは分裂している。というのは、特定のスタイルの映画をもちあげて、特定のスタイルの映画を否定しているわけですから。ネオレアリスム、ワイラーやウェルズに関

これはドゥルーズの映画論の読み方にもつながる話です。

260

するバザンの理解を、ドゥルーズは丁寧に整理しています。とりわけネオレアリスムに関して、イメージのなかに目撃者が現れるということにドゥルーズは言及していて、バザンが好きな映画作品では、登場人物がある種の目撃者として現れる、それも第二次大戦による荒廃した風景の目撃者として現れる、と。そこには三重化された目撃があるだろう。つまり、戦争で破壊されたイタリアの状況の目撃者に子供たちがなる、それをカメラが見ている、そしてそれを映画を観る者が見る、という三重構造ですね。映画においては人知を超えた予測できないものが立ち上がってくるとバザンが主張し、それをネオレアリスムの映画が映したリアリティの衝撃性に認めるとき、それはしかし、三重化された視線の折り重なりとして実現されていると分析するわけです。そういうメディウムの存在論に対する読み解きが、ドゥルーズの映画論には見え隠れする。それとヤンポリスキーがどう重なるかは難しいところですが、メディウムというものにどう理論的にアプローチするのか、ひとつの補助線なのかなと思います。

乗松 ヤンポリスキーはバザンについて、「翻訳と複製」（『言語‐身体‐出来事』所収）という論文を書いていて、『デーモンと迷宮』の第三章や第六章ともシンクロする内容になっています。そこでとりあげられるのは、バザンがリメイクについて述べた文章です。五〇年代に二本の論文があるそうなのですが、「反復に関して」という五一年の論文では、バザンはリメイクを攻撃している。バザンによれば――ヤンポリスキーの整理に従いますが――、映画にはベンヤミン的なアウラがある。写真と同じように、現実がそのまま存在論的に押しつけられイメージとして張りついている。そして映画のフィルムには、現実に定着されている過去、まさに「それは‐かつて‐あった」ですね、それを事後的に観ることになる。これはベンヤミンがアウラについて言った、遠さの体験にほかならない。その映画の複製性はバザンには特に問題でないということになります。バザンはこれをシネフィかぎりで、

ル的でフェティッシュな映画鑑賞のあり方とするのですが、当時のアメリカで行われていたリメイクといういうのは、過去を現代に蘇らせてその遠さを抹消しようとする試みである。それはけしからん、というのが第一の論文です。

それに対して、バザンが翌年に書いた「リメイド・イン・USA」という論文では、リメイクに対する評価が変わっていて、リメイクはむしろシネフィル的な態度に沿うものとして捉えられている。リメイクはオリジナルにあった微細なディテール、登場人物の動きとかを、それこそフェティッシュに複製しようとするものなのだ、と。そういったディテールは、オリジナルにおいては、支配的なコードに回収されない余剰としてあった要素である。バルトの第三の意味みたいなものですね。しかしリメイクされると、オリジナルにあったコードの一貫性が破壊され、複製された余剰としてのディテールが剥き出される。それによって、オリジナルではシネフィルという特殊な映画エリートにしか感知できなかった余剰のディテールが、リメイクでは万人に可視的になるというのです。これはどこまでがバザンの言っていることか、どこからがヤンポリスキーの解釈かよくわからないのですが、ともかくそうした余剰を可視化することが批評家の仕事であると、ヤンポリスキーは結んでいます。

ここで面白いのは、バザンが最初に捨象したフィルムの複製性という次元を、ヤンポリスキーはリメイクにおける一種の反復性としてもちこんで、バザンの存在論を差異の問題にしてしまうことです。

番場 要するにコードを破壊するわけですよね、細部の反復が。物語を破壊してしまう。つまり怪物が生まれるって言いたいわけですよね。だから、バザンのような存在論がときに孕んでしまう映像の聖化——これはある種のカトリシズムなのでしょうか——に対して、それを歪曲しモンスター化していくような視線がヤンポリスキーにはあるのかもしれません。とにかく、ベンヤミン的、バルト的、バザン的

262

なイメージ論と一括りにしてしまっては問題があるかもしれませんが、この系譜にはどこか私たちのノスタルジーに訴えかけてくる面があって、それをどう処理したらいいのか、難しいところです。

北野　リメイクの話はとても興味深いですね。さっきスタイルという言い方をしましたけれど、どこかでバザンが言っていることに、さっき言ったように、パン・フォーカスやディープ・スペースといったテクニックが機動することで、意味作用を起こす可能性を無尽蔵なまでにいっそう強めてしまう画面における細部、いろんな隅っこに宿っている細部に期待するという側面がある。それは切り貼りをとおして強化されるという具合にもなっているわけです。実際ウェルズは、前景を中心に撮った写真、後景を撮った写真、中景を撮った写真を重ねあわせ、パン・フォーカスを成り立たせている。そういった意味では、最初からバザンのスタイルの話には、映画がメディウムとしてもつ存在論的な可能性をリメイクの技法がより開花させていくといったベクトルが、織り込まれているともいえるわけですね。

乗松　モンタージュ的な手法と存在論的映画観はかならずしも背反しないと。

北野　そうなんですよね。だからバザンは分裂していた感じがある。とはいえ、いまのように捉えかえすことで、もっと面白くなるだろうと思っています。以前から僕は、人為的な介入なしにメカニカルに複製されてしまうことからイメージに留めおかれてしまうリアリティ——精神分析的にいうと「レアル」なものなのかもしれませんが——の痕跡と、ミザンセンのレベルであれ人為的に施されたなにがしかの処理とのあいだの弁証法に、バザンが期待しているのではないかとなんとなく考えていました。それと対比するかたちで、エイゼンシュテインにおいては、彼が「原子」ではなく「細胞」という比喩を使っていますが、どこか有機体的な予測不可能な意味展開の可能性をこめたショット概念をもとに、シ

ヨット同士が隣りあわせになることで、認識を刷新する弁証法的な衝突が起きると考えているのではないかと。

バザン＝リアリズムの信奉者、エイゼンシュテイン＝フォーマリズムの先駆という整理は、だから、いささか単純化が過ぎる。むしろ、弁証法的な意味作用の予期せぬ展開という点で、しかもそれが人間の認識作用を刷新しうる可能性に期待する点で、さらにはショット概念もしくはイメージ概念において、神秘主義的なまでの力を想定している点で、両者ははからずも——バザンの意図にもかかわらず——接近しているのではないか。端的に言ってしまえば、映画に関して、狭い意味での芸術としての可能性云々のためにその存在のありようを議論していたというよりも、映画という新しい表象テクノロジーがいかに人間の思考条件や存在条件と切り結びうるかについて考察していたというべきではないかと。

ただ、これは番場さんが「ノスタルジー」という言葉で指摘された問題にも繋がることかもしれませんが、反復のように起きてしまうその揺れ戻しを、歴史的に整理することも大事なのではないかと思います。バザンにせよエイゼンシュテインにせよ、映画をめぐる存在論的思考も、そうすることでより読み深められるかもしれないし、両者の差異を別のレベルで見出せるかもしれない。そういったことをヤンポリスキーも考えはじめているのではないか。

先日の乗松さんと平松さんのインタビューで、初期映画現象学というような言い方をヤンポリスキーはしたわけですよね。これは眼から鱗でした。初期映画から戦前あたりまでの映画をめぐる論考、とりわけ哲学的・理論的論考の荒唐無稽さは尋常でない。ベラ・バラージュにせよ、ジャン・エプスタインにせよ、クラカウアーにせよ、ベンヤミンも色あせるほどです。アウラの消失というような事態をもつとダイナミックに、映画というとんでもないイメージ体験の場が人類史に登場してしまった衝撃を、観

る者の心身の巻き込まれ方にまで掘り下げて論じている。映画はその当時、テクストや目撃者といった言葉では把捉できないような磁場を形成していたのかもしれない。

一種それは、新しいタイプのイコン的イメージの経験であったのかもしれません。イコンというのは、これはグッゲンハイム美術館の「ロシア！」展で目のあたりにしたのですが、ロシア人の来場者が、ルブリョフのイコン画に目をとめるなり、手を合わせて祈りはじめたのですね。ですから安全な距離が確保されてなされる鑑賞というイメージ経験とは、心身の位相のありようが全然違う。フリード的にいうとアブソープションですけど、否が応にも巻き込まれざるをえないイメージの力がある。それに似た力を、初期映画に人は見出していたのではないか。そう考えると、イメージへのコミットメントの仕方、それはスペクテイターがイメージとのあいだにもつ身体シェーマー——あるいはその折り重なり——のありようにもいえるかもしれませんが、そこに大きな変容があったと考えていくことができるのではないか。第二次大戦を挟んで、そういったスペクテイターとイメージのあいだの関係性には、ずいぶん違うメカニズムの作動がみてとれるのではないかとみえてくるわけです。もっといえば、そういった方向からの、イメージの力を分析していく作業をとおして、映画的な映像のかたちそしてその臨界のありようそのもの——それは、ときとして表象の不可能性とかと大ざっぱにいわれてきたものかもしれません——を、もう少し整理できる気がしなくもない。「ノスタルジー」を脱却する線も、そこから戦略的に引けるのではないか。

番場　話がうまくつながるかわからないのですが、おそらく北野さんがおっしゃられた、対象にスペクテイターが巻き込まれる関係というのは、ヤンポリスキーの用語でいえば近接性でしょう。触覚性、あるいは単に盲目という言い方もしていますね。彼の『近いものについて』という本の副題は「非ミメー

シス的な視覚の概説」であって、対象とスペクテイターが非常に接近していて、ほとんど触れる/触れられるまでになる、そういう経験の問題を扱っている。

イコンのお話をされたので、そちらに話を広げてみると、イコンも距離を撤廃するものです。つまり、イコンは表象ではないのです。これはセルゲイ・ブルガーコフも指摘していますが、何より中沢新一が非常にうまく言っています（中沢新一・沼野充義「空間の帝国から時間のユートピアへ」『文藝』一九九三年夏季号）。イコンはレプレゼンテーションではなくてプレゼンスである、神がそこに顕現している、そこでは人間とキリストが一枚の板をはさんでクロスしているのだ、だから距離はないのだ、というのです。

また二〇世紀初頭の宗教思想家パーヴェル・フロレンスキーは、「窓は光である」という言い方をしています（イコノスタシス）。窓はそれを通して向こうを見る道具ではなくて、窓と光は同一である。この考え方をイコン論の基礎にしているわけです。イコンは神の表象なのではなく、イコンは神である。

向こうから神がやってくる。われわれはそれに接近していかなければならない。

これはロシア的な思考の特徴なのでしょうか。たとえば、私がロシアに非常に近いという感じがあるわけです。見る者と見られる者をじかにぶつけるような視覚的な伝統というべきか、むしろ反視覚的な伝統があるんじゃないか。そしてそういったものが、ヤンポリスキーが西洋の最新鋭の理論を援用しつつドストエフスキーやグリーンバーグを論じるときにも息づいているのではないか。そんなふうに空想をたくましくしているのですが……。

乗松　「窓は光である」とか、さっきのグリーンバーグの「不透明な窓」というときは、窓の向こうにあ

ると想定されてきたもの、見られる対象が、窓なり画布にべたっと刻印されている、ということですよね。見る側が窓に近づくというのは、これとは別の話にも思えるのですが。クレーリーの話があります

よね、一八世紀終わりまでは、カメラ・オブスキュラ的に見る者と対象が切り離されていたが、一九世紀になると、見る者が見るというシステム自体に内在化して、全部主観になるという。それは一つの巻き込まれ構造になっているので、離れて楽しむということが原理的にはできなくなる。

番場 ステレオスコープが一時期あれほど流行りながら廃れた原因のひとつに、身体の機械への組み込みがあまりに露骨であったということがありますよね。つまり、ステレオスコープを覗き込んで、多くの人はヌードを見るわけですけど、その経験はあまりに強烈であったために長くは耐えられなかった、だからこそステレオスコープは写真に地位を奪われていくのだという議論をクレーリーはしている。ヤンポリスキーにはクレーリー批判の論文もありますから、大ざっぱすぎるまとめ方かもしれないけど、身体とメディアと対象のさまざまな巻き込み関係、あるいは、巻き込まれたり離れたりといった関係に注目しているという点では、共通点があるかなという気はします。

北野 クレーリーの方が社会学的な感じがしますが。

番場 まあ、クレーリーにとっては、カメラ・オブスキュラはやはりカメラ・オブスキュラ、ステレオスコープはステレオスコープですから、それに比べればヤンポリスキーははるかに哲学的ですよね。だから抽象機械の議論をする……。

乗松 窓に神がべたっと張りついているような話と、クレーリー的な主観に基づく視覚装置、見る者に基準がある視覚装置の話、この二つはリンクするのかどうか。素朴に考えれば、前者は神学ー存在論的な話、後者はメディウムー技術論的な話です。キットラーなどはそれをメディア技術の側へ徹底

して還元するともいえるでしょうが、番場さんが指摘されたように、ヤンポリスキーとキットラーは違う。技術の特異性という次元をどれだけ重視しているのかは不透明です。技術決定論というより身体決定論といったらよいか。もちろん身体は本質的実体ではなくメディウムなのですが、さまざまな言説や技法が交差する身体という場そのものはつねに信じられている気がします。そういう意味では、北野さんのおっしゃった、メディウムへのロマンティシズムと無縁ではないかもしれません。たぶんキットラーなんかは、それが吹き飛ぶところまで行っちゃうんですが。「人間の死」をつきつめると、技術決定論を語ることすら、「技術が決定している」と決定することすらできなくなる、そうした隘路にはヤンポリスキーは入っていない。最初にも言ったことですが、ぎりぎりでどこかに信頼が担保されているような。これはひとつの賭けであって、ナイーヴといって片づけられるものではないと思います。

番場 もちろん、ヤンポリスキー自身がイコンとグリーンバーグとステレオスコープを結びつけているわけではないですし、そのあたりの議論は慎重にしなければならないでしょうが……。ただ、これはヤンポリスキーも言っていたけど、クレーリーの「主観的」という言い方は、こういった問題を論ずるにはあまり適切ではないかもしれません。主観と客観の対立そのものが無効になるような近さが問題になるわけですから。それから、近さと遠さですけれど、それは技術論的な問題であり、かつ存在論的な問題なんだろうと思います。ヤンポリスキーが「技術」という言葉をあまり使わず、「身体」とさえそれほど言わずに、むしろ「ダイアグラム」と言うことを好むのも、このあたりに理由があるんじゃないでしょうか。

北野 そうですね。近さと遠さを共通の土俵で論じることができる、理論的な定式化、それがこれからは求められるのではないかと思います。

268

番場 いずれにせよ、ヤンポリスキーのケースがいろいろな意味でクリティカルであることはたしかだと思う。ドゥルーズを引用しクレーリーに批判的な目配りをし、ゴーゴリとデカルトを唐突に結びつけるような視座は、どこかでグローバリズムの流れとも交錯しているでしょうし、ディシプリンが崩壊して混沌状態にある今日の大学の新しい可能性を指し示すものでもあるでしょう。もちろんそれはある種荒涼とした風景でもあって、かつての「ロシア語ロシア文学」に対するノスタルジーを誘発してしまう恐れもあるでしょうが。

北野 ヤンポリスキーを歴史的にも地理的にも読み広げていく補助線がたくさん出てきたわけですが、どうなんでしょう、いきなり大錠を振るような質問で恐縮ですが、乗松さんの最初の問いかけに戻って、歴史というものの理解はどういった感じなのでしょうか?

　僕の直観的な印象では、新歴史主義にしろ、カルチュラル・スタディーズにしろ、ポストコロニアリズムにしろ、大文字の歴史に対する批判的な研究はグローバルに展開している。でも他方で、政治経済のグローバリズムが大規模に押し寄せている現在、実際に起きていることは、大文字の歴史なるものの安定性が、実感としてどの場所からも消えはじめているのではないかと。わざわざ批判しなくても、勝手に崩壊していっている感がなくもない。結局、歴史は誰かが書かなきゃならないわけですが、一部のひとびとが思っていたように、アメリカを書けるわけでもない状況になってきていますよね。

　はじめの方で触れた『サウス・アトランティック・クォータリー』の観点でいえば、ロシアのなかでも、マルクス主義で書くわけにはいかない、市場主義、ネオリベラリズムで書くわけにもいかないだろう、さりとて帝政ロシア復活の枠組みに──ヤンポリスキーのインタビューにもありましたが、ナショナリズムというより疑似帝国主義的な発想がプーチンをはじめ出てきていますね──に荷担するわけに

もいかない。そうすると、歴史をどういうふうに書くのか、歴史に対してどういうスタンスで臨むのかという、差し迫った問題があるだろうと。最も窮状に追い込まれているのがロシアの知識人であるとも

いえます。これがアメリカであれば、マルクス主義を信奉しているふりをすれば、まだ書いている気になれるわけですよ。それに対してロシアの知識人は、外から見ると大変だなとも思いますし、でもだから

らこそ、そこにひとつの可能性があるのかもしれないと夢見たりもするのですが……。

乗松 これは、わりとあっけらかんとアメリカのディシプリンを受け入れてしまうところもありまして、マルクス主義を導入しなければならない、とかさらっと言えてしまう。そういった楽天性が一方にはあると思

います。

たとえば先ほどのエトキントなどは、ロシアの人文学は七〇年代から記号論に支配されてきた、マルクス主義を導入しなければならない、とかさらっと言えてしまう。そういった楽天性が一方にはあると思

ただしヤンポリスキーのように、ロシアから海外に出て行く人がたくさんいて――ロシアの大学の給料なんて食べていけないようなものですから、みな海外に出たがるわけですけれども――彼らはもっと

アンビヴァレントな状況に追い込まれているのかもしれない。さっきの新歴史主義的なアプローチをと

っている人たちも、最近になって、エトキントはケンブリッジ、ゾーリンはオックスフォードに出たみ

たいですが、基本的にはロシアのなかでやっていた人たちで、アメリカ的なディシプリンをまとって、

それをロシアの歴史に振り向けるのです。一方で西側のディシプリンの確かさ、もう一方で対象として

のロシアの歴史の確かさ、両者を素朴に前提しうる環境が彼らにはある気がします。彼らが西側のアカ

デミックなロシア研究と折り合いがよいのもそのためでしょう。エトキントは唐突にロシア文化の独自

性賛美に走ることがあって驚かされるのですが、西側の物差しとロシアの特殊性のこうした同居は、プ

ーチン政権が唱える「主権民主主義」――ロシア独自のかたちの民主主義があるという発想――を彷彿

とさせないでもない。

先ほど述べたとおり、八〇年代からドイツにいるグロイスにもそういう傾向はあるので、移動経験を過度に評価すべきではありません。ただ少なくともヤンポリスキーの場合、彼もソ連にいたころは、純粋に西側のものが面白くて吸収していたのでしょうが、実際にアメリカに出てそうも言えなくなってきた、というのはあると思います。かといって、それでロシアのテーマに引きこもるでもない。「余白の哲学」派が九〇年代に手がけ、ヤンポリスキーもコミットしていたスターリン文化論はいまも盛んですが、ヤンポリスキー自身は渡米後、このテーマからむしろ離れていきます。スターリン時代というのはロシア人にとってトラウマ的な、まさしく大文字の歴史であるわけで、グロイスやエプシュテインにおいては、大文字を廃棄するはずのポストモダンがこの大文字の歴史によって体現されるという反転が起きていました。たぶんアメリカでヤンポリスキーは、ロシアの歴史もスターリンもまるきり大文字なんかじゃない、と痛感したと思うのですね。そこでルサンチマンに陥ってナショナリストになるのがよくあるパターンですが、あっさりアメリカの市民権をとり、ロシアから離れていってしまうのがヤンポリスキーの健全さというべきか。そしてフランス王政の象徴体系について、とてつもなく分厚い本を書いちゃったりする（『リヴァイアサンの帰還』）。

北野　怪物ぶりが増してきた、と。

乗松　もちろんこれはすごく苦しい行程でしょうし、番場さんがおっしゃられたように荒涼とした光景でもある。ただ、理論だけでなく歴史もみな小文字と化したかのような状況を、よくも悪くも私たちはヤンポリスキーと共有しているわけで、そのただなかで腐らずノスタルジーにも走らず、身体やメディウムのロマンティシズムを回避し、その歪みや変形のプロセスを剥き出す文章を書きつづける彼の健全

さは、私たちをたいへん鼓舞してくれるものだと思います。

（初出 『隠喩・神話・事実性 ミハイル・ヤンポリスキー日本講演集』 水声社、二〇〇七年）

あとがき

　まさか、自分がたとえ変化球であれ、芸術についての本を出すなどとは思いもよらなかった。そもそも、映画を研究対象とするものは、いわゆる芸術などといった類いには、辛口をきどれば反感の心持ちしかなかったからである。そのエリート主義、同じことだが裕福ではないひとびとの暮らしぶりとの乖離、これみよがしの難解さや韜晦、学歴どころか出自や家系にもおよぶ権威主義、そんなものをすべて蹴散らし、映画館の座席にその身を沈めて目の前のスクリーンに映しだされる世界のただ中に溺れていたいという誘惑に抗しがたいからこそ、映画研究などという新しいディシプリンに身を投じたのだ。いわば、萩原健一を撮る神代辰巳の映画にただただ観入っていたい、それだけだ。芸術などどうでもいいというのが正直なところだったのである。

　ところが、なのだ。そうした芸術批判の構えをもてばもつほど、つまりは、映画がいわゆる芸術とどこがどう違うのかを吟味すればするほど、いつしかいわゆる芸術と骨がらみの間柄になってしまった。渡米中はもとより、帰国後も、ロンドン滞在時も、新潟でも京都でも変わるところはない。気がつけば、美術館通いも習い性になってしまい、濃密な芸術作品の前では不覚にもその魅惑に身もこころも奪わ

れそうになったりした。なによりも、禄を食む自身の職にあって、なにほどかのものを制作したいという志をもって入学してくる学生諸氏に（映画であれ芸術であれ）作品とはなにかを語らざるをえない境遇は、そうした自身のうちの混乱をいやがおうでも増幅させる。

この本は、そうした経緯もあって、自分の仕事としては鬼っ子のような向きがある。とはいえ、また別の動機もなかったわけではない。ひとつには、本文でも記したが、デジタル技術ないしその方法論が、世界の理解図式をまるごと転換しかねない光景が辺りに拡がり、「アート」「デザイン」「メディア」「クリエイティブ」といった言葉が、あげくのはてには「ネオルネッサンス」や「ネオバロック」やらのフレーズが、無節操に飛び交うありさまだ。いまやバブルというカタカナがあわせつくほどに嬉々としてだ。筆者自身、ときに「メディア研究者」と称し、新たな可能性の知を探ろうともしたが、このままではみっともないことになるぞと焦りもした。そんななか、けれども、大学あるいは教育の場それ自体からは人文学や芸術分野がじわりじわりとしぼんでいるような気配がある──筆者が学外研究でロンドンに遊学していた際、初等中等教育から授業科目「美術」がなくなっていくのいかないのと大きな騒ぎになっていた。カントからゲーテへと流れる「人間とは何か」という問いをめぐる啓蒙と教養の思想がその姿を遠くに隠しはじめているかのようだ、ならば、芸術（arts）の場こそ新たなユマニタスのエンジンを磨き上げる場ではないかと啖呵を切ってみたくもなる。素人ながら芸術論に挑んでみた動機はそこにもある。

あえて付しておけば、では日本の芸術の語り方について自分はどう思うのかと考えがすすんだことがなくもなかった。日本の「芸術」が輸入概念であることくらいしか知らない、いっそうのズブの素人で

274

あって、かなり厄介な話になってしまう。

京都にいると『枕草子』は京都の言葉で読まなあかんなあというのがあちこちで囁かれるし、他方、保田與重郎の仕事をパラパラと眺めたりすると「いうて」という言い回しが散見もされいわゆる「大和」の文化圏で流通する言葉に通じていないとなという感触が強くなる。ややこしいのだが、平澤興なんどとの交流があったとはいえ、保田の京都への距離感はなかなか微妙なようにもみえる。そういえば、松尾芭蕉や本居宣長は伊勢まわりだし、近松は上方だし、近代に入ると、柳田國男は姫路、折口信夫は大阪と、畿内の豊かな言葉遣いで育った人が少なくない。ややこしさは増すばかりだ

執筆中、京都から「太陽の塔」の背を眺めるような土地に居を移したので、コロナ禍もあって国道一七一号線をクルマで通うようになった。ありがちな国道沿いの店舗が立ち並ぶ光景が途切れ途切れになり線路脇を走るあたりで、水無瀬の付近となる。どうしても立ち停まって徘徊したくなる。そんなこんなを繰り返していると、もともと大阪で生まれた自分の心身がだんだん危うい感じになってくる。「パプリカ」の歌詞が蕉風に聞こえだし、『鬼滅の刃』が『今昔物語』や『日本霊異記』の現代版にみえてくるといった始末だ。

とはいえ、水無瀬といえば、耽溺してしまうのはどちらかというと谷崎潤一郎の『蘆刈』である。後南朝への言及から始まる『吉野葛』はその二年足らずの前の作品で関東あたりでは人気もあるようだが、それに負けず劣らずの語りの深みが誘惑する小品だ。畿内五カ国の水路が交わる土地を舞台に古典作品の引用、はては杜甫や白楽天の言葉までが相聞するかのように響きわたる言葉が折りたたまれている。そうして、かつて大阪の豪商の御寮人が贅を尽くした「蘭たけた」暮らしぶり、「栄耀栄華」をみせていたことが物語られていくのだが、その言葉は「京都よりは西のなまり」のものである。翌年に書き上げ

られる『陰翳礼讃』はその文脈を踏まえてこそ輝きをはなつだろう――じっさい、『蘆刈』には御寮人の前では「もやもやっと翳ってくる」というくだりまである。西洋と日本、近代と伝統、東京と京都といったありがちな対句では体よくおさまらない陰影の襞の折りたたまれが、この国の近代のはじめに芸術の「語り方」として鎮座しているのだ。和辻哲郎の『古寺巡礼』に貫通する西洋近代芸術論仕立ての語り方と比べるとき、その際立ちは読む者をとらえてはなさない。バブルの頃に、東京に生まれるのもひとつの才能であるとかなんとかいった人がいるが、ほんとうにそのとおりである。

そんなこんなで頭がぐるぐるとしてしまって、今回はいっさい身を引くこととした。

本文でも記しているが、この本に集められた言葉は、教えを乞うたアネット・マイケルソン氏への畏敬と、その下でついに博士論文を仕上げられなかった悔しさとに貫かれている――といっても、その代替ではない。

畢竟、書き連ねるうち遊学中の（経済的には貧しさを極めたが）愉しい日々が思い起こされてきた。知性においてだけでなくまさしく生活においても助けてくれた矢野元氏や渡部恒雄氏の顔がまっさきに浮かぶ。あの頃のお二人のご支援はこういうかたちになりましたと伝えておきたい。往時知遇を得た坂元伝氏にも、公私ともにお世話になった、というか以来、こんにちにいたるまでお世話になっている。また、舞台芸術の世界に誘ってくれた鴻英良氏、内野儀氏に御礼をいっておかなければならない。

日本のアカデミズムは醜悪な立ち回りが多くてうんざりするが、本文にも記したが、ニューヨーク時代の学知の興奮は、職を得て引っ越した先、新潟の地でも豊かにつづいた。伊藤守氏、番場俊氏、山内志郎氏と出逢うことができたからである。新潟の地を離れたいま持も磁力は強く、もし本書が試みたキュ

276

ーレーションやアクティベーション、そしてサーキュレーションがなにほどかの実を結んでいるとした
ら、彼らに負うところが大きい。京都に移ってからも、そうした興奮はなんとか萎えずにすんでいる。
筆者の与太話に辛抱強く付き合ってくれる同僚の川村健一郎氏・北村順生氏や、欧州と日本をまたぐ思
考のキレで、安穏とする筆者を揺さぶってくれる大山真司氏、マーティン・ロート氏と語らうときがあ
るからである。「アート」と「芸術」と「学術」のあわいを若い感性で上手に泳ぐ池澤茉莉氏とも京都国
際現代芸術祭「PARASOPHIA」で知己を得た。

本書の執筆は、受けもつことができたいくつかの講義の成果であることも記しておきたい。もどかし
く手さぐりですすむ訳のわからない話に付き合ってくれる学生諸氏は、いつも最初で最良の聴き手であ
る。立命館大学映像学部では、一回生向けの「映像学基礎」、藤幡正樹氏と共同で担当した「映像創作
論」はさまざまな仕方で筆者の思考に作用している。東京藝術大学大学院で長谷川祐子氏が仕切られて
いる「アートプロデュース概論・特論」でも毎年ゲスト講義を一回担当させていただいているが、そこ
で関連する内容を講義している。バラエティに富んだ院生諸氏とのディスカッションはたくさんのこと
を教えられる。二〇二〇年度夏期に新潟大学において番場氏に招かれ担当した集中講義「現代芸術論」
はまさに本書の素稿をもとにおこなわれたのだが、参加者の質疑は目からウロコで書き直さねばならな
かった箇所は多岐にわたる。

また、大崎智史氏、西橋卓也氏には初稿段階で丁寧なチェックと有益なコメントをいただいた。記し
て感謝しておきたい。

そして今回も、編集者の松岡隆浩さんには、とんでもないほどにお世話になった。企画立ち上げの際
にはおぼろげな輪郭しかなく、加えて学部長業務のために遅々としてすすまない原稿を辛抱強く待って

いただいた。ばかりでなく、素人の芸術論がいかに迂回に迂回を重ねたものであったかは彼のみぞ知る。本務校研究部の研究助成でことごとく不採択となったプロジェクトがこうして物質化されたのは、ひとえに彼のおかげである。山下達郎が『JOY』の終盤に「こんなもんで終わると思ったら大間違いだ！」と叫ぶ箇所や「アトムの子」を繰り返し聞いてなんとか原稿を書いていますと伝えたら、自分も達郎が好きだとサラっと微笑んでくれた松岡さんのおかげである。

無鉄砲にもニューヨークに飛び出したまま帰らぬ筆者を変わらぬ愛情で支えてくれたのは、もう他界した父と母である。娘が成長し自分が親になるにつれて混濁の想いが去来する。そうした時間の長い幅のなかでものを考えることができるようになってはじめて本書は書けたのだと思う。その意味も込めてこの本は、父と母に、そして妻と娘に、ともかくも贈りたい。いろいろと世間はたいへんだが、あなたたちがいるおかげで僕は書くことができる。

北野　圭介

人名索引

著者略歴

北野圭介（きたの・けいすけ）

1963年生。ニューヨーク大学大学院映画研究科博士課程中途退学。ニューヨーク大学教員、新潟大学人文学部助教授を経て、現在、立命館大学映像学部教授。映画・映像理論、メディア論。2012年9月から翌年3月まで、ロンドン大学ゴールドスミスカレッジ客員研究員。著書に『ハリウッド100年史講義』、『日本映画はアメリカでどう観られてきたか』、『大人のための「ローマの休日」講義』（以上、平凡社新書）、『映像論序説』（人文書院）、『制御と社会』（人文書院）。編著に『映像と批評 ecce［エチェ］』1〜3号（森話社）、『マテリアル・セオリーズ』（人文書院）、訳書にD・ボードウェル、K・トンプソン『フィルムアート　映画芸術入門』（共訳、名古屋大学出版会）、A・R・ギャロウェイ『プロトコル』（人文書院）など。

©KITANO Keisuke, 2021
JIMBUN SHOIN　Printed in Japan
ISBN978-4-409-10044-8 C1070

ポスト・アートセオリーズ
——現代芸術の語り方

二〇二一年　三月一〇日　初版第一刷印刷
二〇二一年　三月二〇日　初版第一刷発行

著　者　北野圭介
発行者　渡辺博史
発行所　人文書院
〒六一二-八四四七
京都市伏見区竹田西内畑町九
電話　〇七五（六〇三）一三四四
振替　〇一〇〇〇-八-一一〇三
印刷　創栄図書印刷株式会社
装丁　上野かおる

北野圭介 著
映像論序説
2600円
—— 〈デジタル／アナログ〉を越えて

多岐にわたる分野を大胆に横断し、来るべき「映像の理論」を構築する、挑発的な一書。

北野圭介 著
制御と社会
3000円
—— 欲望と権力のテクノロジー

物理的アーキテクチャとイデオロギーを貫き作動する「制御」の思考とは何か。管理社会論を更新する大胆かつ超高密度の理論的探求。

北野圭介 編
マテリアル・セオリーズ
2300円
—— 新たなる唯物論にむけて

建築、美術、哲学、映画研究、フェミニズム、メディア論、社会学など第一線の研究者20名による、8本の討議が浮かび上がらせる、最前線の知の光景。

アレクサンダー・R・ギャロウェイ 著／北野圭介 訳
プロトコル
3800円
—— 脱中心化以後のコントロールはいかに作動するのか

デジタル社会のハードコアを捉えた衝撃作。

アーサー・C・ダントー 著／佐藤一進 訳
アートとは何か
2600円
—— 芸術の存在論と目的論

何が作品をアートにするのか？　現代芸術論を牽引した著者の遺作。

価格は税抜き